機動戰士鋼彈UC

3 紅色彗星

角色設定·插畫 安彥良和

機械設定 KATOKI HAJIME

原案矢立肇·富野由悠季

與地球聯邦政府間的戰爭,也已結束了許久,地球圈目前 移民至宇宙約莫一世紀後。提倡宇宙移民獨立的吉翁公國 時間是宇宙世紀0096年,人類因人口過剩而開始

正處於短暫的和平之中。

圖,引發了一連串檯面下的角力。衝突發展成為地球聯邦 領袖卡帝亞斯・畢斯特欲將「拉普拉斯之盒」打開的企 之盒」,長久以來一直為畢斯特財團帶來強大的力量。財團 亂再起的兆候。藏有足以顛覆聯邦政府秘密的 發生在工業衛星「工業七號」的一場事故 「拉普拉斯 萌生出戦

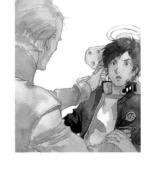

軍與新吉翁殘黨間的武力衝突,並讓戰火波及殖民衛星。

怒,促使巴納吉握起了「獨角獸」的操縱桿。 斷氣了。對於毫無道理地奪去人們性命的戰爭感到無比憤開「盒子」的鑰匙——MS「獨角獸」託付給巴納吉之後便知,他正是自幼離開自己的親生父親。而卡帝亞斯在將打事件之中的巴納吉·林克斯,在與卡帝亞斯碰面之後才得事件之中的巴納吉·林克斯,在與卡帝亞斯碰面之後才得

朗托下令追查其行蹤。搭載著還不知道自身命運的人們,邦軍戰艦「擬・阿卡馬」的收容;新吉翁首領,弗爾・伏動性的鋼彈順利將新吉翁軍逼退,之後巴納吉等人接受聯動了潛藏之力,變形成傳說中的機體「鋼彈」。嶄露驚人機空拳地迎戰。就在千鈞一髮之際,他駕駛的「獨角獸」發空拳地迎戰。就在千鈞一髮之際,他駕駛的「獨角獸」發

戰艦駛離了殖民衛星

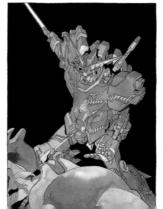

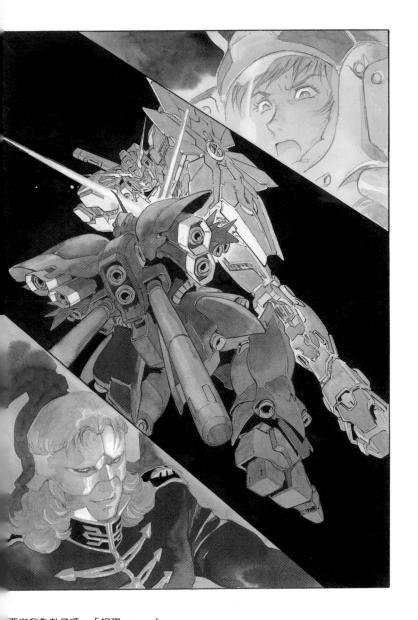

要與我為敵了嗎,「鋼彈」······!』 丁開了接觸通訊的迴路嗎?敵人的聲音清晰地敲打著耳朵,巴納吉沒有時間多想,便放 叫道:「撤退吧!」(摘自本文)

機動戰士鋼彈UC (UNICORN) 3 紅色彗星 福井晴敏

封面插畫/安彥良和

FATOKI HAJIME KATOKI HAJIME

0096/Sect.2 紅色彗星

1							•					•	•			9
2	•	•	•	•	•	•	•	•	•	•	•	•	•	•	8	36

登場人物

●巴納吉·林克斯

本故事的主角。受親生父親卡帝亞斯託付MS「獨角獸鋼彈」,一步步被捲進圍繞著「拉普拉斯之盒」的戰爭中。 16歳。

●奥黛莉・伯恩

新吉翁的重要人物。在「工業七號」的戰鬥之後,與拓也 等人一起被「擬·阿卡馬」收容。16歲。

●拓也・伊禮

巴納吉的同學,是個重度MS迷。目標是成為亞納海姆電子公司的測試駕駛員。16歲。

●米窓特・帕奇

在「工業七號」讀私立高中的少女。父親是工廠的廠長。 與拓也等人一起搭上「擬·阿卡馬」。16歲。

●弗爾・伏朗托

統率諢名「帶袖的」的新吉翁殘黨軍之首領。素有「夏亞 再世」之稱,以高強的領袖魅力集結勢力。年齡不詳。

●斯貝洛亞・辛尼曼

新吉翁殘黨軍的成員,偽裝貨船「葛蘭雪」的船長。接受 追蹤「擬·阿卡馬」的任務。52歳。

●瑪莉妲・庫魯斯

辛尼曼的部下。駕駛MS「剎帝利」,新吉翁的駕駛員。稱呼辛尼曼為「MASTER」,並聽從他的指示。18歳。

●利迪·馬瑟納斯

地球聯邦軍隆德·貝爾隊的駕駛員。是政治家族馬瑟納斯 家的嫡子,不過厭惡家族的束縛而投身軍旅。23歳。

●塔克薩·馬克爾

地球聯邦軍特殊部隊ECOAS的部隊司令,中校。指揮阻止「拉普拉斯之盒」開啟的作戰。38歲。

●奥特・米塔斯

擔任隆德·貝爾隊突擊登陸艦「擬·阿卡馬」的艦長,中校。從事阻止「拉普拉斯之盒」開啟的作戰。45歲。

美尋・奥伊瓦肯

在「擬‧阿卡馬」艦上服役的新到任女性軍官,是一位活 潑伶俐的女性。22歲。

●亞伯特

為阻止「拉普拉斯之盒」開啟而搭上「擬·阿卡馬」的亞納海姆公司幹部。對「獨角獸」有一份執著。33歲。

●卡帝亞斯・畢斯特

畢斯特財團領袖。將開啟「拉普拉斯之盒」的鑰匙「獨角 獸」託付給兒子巴納吉後殞命。享年60歲。 0096/Sect.2 紅色彗星

1

傷的人可適用勞動災害保險來賠償,不過在其他情況下死傷的人比較難判 ……雖然只是初步概算而已,我已經為您將可預估的被害額整理出來了。 斷該如

何處 於執勤

理

一死

光澤 , 顯示於螢幕上的臉孔 兩顎略 嫌突出的雙頰看上去肌膚也尚未失去彈性 ,很難想像是一個年過五十的女人會有的 選用的固 長相 [然是適於商業場合的 半長的 金髮仍 帶有 穩

色系 , 那擦有 Ï 紅約 雙唇甚至還讓人覺得有些 煽 情

也

並

非是男人

(概念中

或者

,

理想中的「女人」。會有這

種

觀 0

感是她的

]雙眼

所

致 眼

在 的

希 女性 望

即使姿色未褪

前

詞來形容這位女性並不恰當

說 如

此

用

青春洋溢

足、 被 人當成名流夫人對待的身段底下 只取不予的貪婪眼神 讓女性的臉 她深邃的雙眼另外散發著 上籠罩著 種邪 悪的 張 力 份冰冷的 i磁力 0 那 永不知

這 個方向做些什麼才對 顧 到 7媒體 方 面 的 應對 由 [我們先為災民提供某些 補 償應該比較妥當 我丈夫也會就

麼 說 完之後 , 像是在等待對方的 反 應 般 , 瑪莎 畢 斯 特 . 卡 拜 因 便 閉 不 語 其 他

螢幕 Œ 顯 示 出 保險 總額 醫 療費 遺族 撫 卹 _ 等各項資料 , 個 別 的 估 計 金 額 也 在

算 F 旧 捲 瑪莎 動 著 的 0 表情看來僅 復 圃 殖 民 衛 像是遇 星 所 需的 到了 費用 場小 總計 車 起來 禍 般 地安然自若 其金額已足 • 以匹敵 真是設 舊 世 短周 紀 小 到 哪 或 ! 的 或

在 家

擾

預

空中 的 無數螢幕 下方回 |應的 賽亞姆 ・ 畢 斯 特 外表看來也是同 樣鎮定

光芒下

棤 在 床 舖 上的 身驅絲毫沒有移 動 的 跡 象 ,沒有 表情的 側臉 沐浴在螢幕 反射的

的 人 即 從宇宙紀 冰冷 處 使體弱臥床 理 , 所以 元之始 給 我閉嘴 銳利的 便持續觀望著世界情 0 眼光也沒有改變過 妳是這個意思嗎?」 勢 ,數度挺過檯 0 他本身散發出的 接著說下去的話 面 下鬥爭 存 聲 在感亦未曾衰退 一路走來的 ,就像是要刺入骨子裡 畢 斯 特 財 事 團宗主

情會有

一樣

止 脱價 下跌吧?我心裡很 清楚 自己的 職責就 是不 要讓責 難的 聲浪蔓延到 財 專 去 呀 所

法抑

事

故是發

生在

亞

納

海

姆電

子公司

經營的

殖

民

衛

星

就

算

再

怎

麼擬.

定對

策

也

顯

為?」、「死亡、失蹤者已超過六百名以上」、「聯邦宇宙軍已對駐守各SID 示 的 是 宗 主的 I 業 諷 刺 ti 號殖 笑置之 民 衛星 微微 一發生大規模恐怖 脒 起 眼 匪 的 攻 瑪 擊 莎 事 眼 存 中 流 的 露 字幕 出質疑之意 0 是 新 0 在她 吉翁 E的 身旁 的 游 的 部隊下 擊 部 答 幕 隊

達

所

的 或是 嚴密警戒命令」, 居民攝影下來提供給媒體的影片 畫 面 「工業七號」 大 概 在三十分鐘前就 諸如此類的訊息不斷出 剛 開 設 時 7所留: 已經無法 的參考影片 聯 邦軍 現並消失。螢幕上能看到的盡是播 ...再從電視或網路上看到了 機在 沒有任何 殖 民衛 星內使用光束步槍 段拍到當地 現 賽亞姆 況的 露出 並 影 報 員 墜落 像 的半 從 於住 至 於當: 開 身 宅 始 像 地 便

能 夠看到爺爺您健朗的模樣 反 而 被您搶先一步回了 嘴……』 , 比任何事情都還要讓人高興。 輕輕嘆了口氣 , 瑪莎的嘴角出現因苦笑而生的 希望近期內能親自過去 皺 拜 訪 紋

後賽亞姆只是平穩地這樣回答

什麼也沒看到的表情

,

以迴避瑪莎的質疑

0

那是卡帝亞斯做的事

我什麼也不

知

道

最

趟

世 事 的人, 像 我 這樣繼兒子之後 應該還有其他事 情可 連 孫子 做吧? 也先自己 步 死去的可 悲老人, 妳不 ·見也 罷 仍 在 渦 問

哥 讓 既 哥接掌 然已嫁入 納 海 ,財團 姆 別 卡 跟著 這 [領導之務 拜 麼 受累 因家 說 畢竟是有 我又該拿什麼臉去見丈夫與公公呢?況且現在 自 然不能光是沉浸於感傷之中 著相 同 血 緣 的 兄 妹 對於 0 如 哥 果 哥 大 為 的 畢 死我當然也 斯 特 我已經 財 專 獲 獨 頗 有 得 斷 当肯 的 感 觸 行 動 代 但

替 而

幾 無誠 意地說完之後 , 瑪莎對 螢幕投以嫣然一 笑。 掌權 事 並 非 單 純 由 繼 承 順 序 來決

的 是 定 卡 丰 腕 拜 ൬ 大 是 對 的 在 各 家族 獲得大部分家族成 項 實務 企業 進 行干涉 , 瑪莎 , 員同 面 在 維護著自己身為卡拜因家媳婦 財團 意下的 與亞納海姆之間扮演 既成 事 實 , 瑪莎的 著 笑其來有 存在感更甚 的 7 場 首 , 百 0 於聯 亞 時 納海 也 繫者的 以 優 姆 越於 電子 重 文夫 一要角

不 承 認自己與 事 件 有 關的 無 恥 厚 顏 , 賽 亞 毐的 眼 瞼微微 地 顫 抖 起 來

知宗主進行冷凍

睡

眠的冰室以及「

盒子」

的全

貌

,

是畢

斯

特財團

領袖的

權利

, 司

時

0

色

那

是生自

畢

斯

特家族

的逆女

()同

時

也是稀世

的女中豪傑的

艷

麗

笑

0

對於孫

女不否認

也

也 是義務。 在 最 後傳達完這段訊息之後,雙方的 在我去見您以前請別就這樣 一睡置之哪,宗主 通訊便結束了 0 投射於 <u>_</u> 空中的眾多螢幕隨 即 消 失

與寂 靜 |到除 了床鋪 之外什 麼都沒有 的空間 0 不久後 ,裝設於半 球 狀 壁 面 的 鑲 板開 始提

高 光度 就 像 直 是 在 到宇宙 地 板 Ŀ 的 寶景! 也 灑 滿 緩緩浮顯 T 銀 粉 那 於室內 般 , 群 , 賽 星 亞 映 照 姆 在 的 室 床 鋪 內 周 的 遭已被清冽的 每 個 角 落 , 宇宙 星 光 的 所 影 環 像 臺 繞 無 縫 隙

地 在 財 團宗 È 隱 居 的 冰室 展 開 0 讓 自 己投 身於 看 不見地 球 也 看 不見月亮的 里 暗 之中 賈 步 爾

張 在 視 線 裡 捕 捉 到 1 那 張 孤 零 零 >漂流 著的 床 鋪 , 並 在 叶 出 嘆息後朝著那 兒 踏 出 T

躺

在

兼作冷凍睡

眠裝置的

床鋪

Ŀ

,賽亞姆對他喃

喃說

了

句「你儘管笑吧」,

幾無光澤

的

側

0

臉上,擠出了富含自嘲意味的皺紋

「這就是畢斯特家族的肖像。」

賽亞姆轉移視線,直視站在約三公尺遠的賈爾。在「工業七號」偶然發生戰鬥 我笑不出來。我沒盡到保護老闆的責任

脫 出 者 著太多親人死亡的財團宗主眼裡,現在已無法窺見悲哀的情緒。失去了最值! 卡帝亞斯 來了 不了干係, , 並目 睹自己一手創建的財團以本身的意識自行活動起來,現在就連該發出的 ·畢斯特死訊之後已經過了半天的時間。在度過了以人的一生而言太長的 或許 而且 這正是賽亞姆目前的心境。 正逐漸取代成為新任的繼承者,更是情 如果他早就明白自己的親人也與這一 何以 堪 得信 連串 嘆息也 任的 l 歳 月 的 一發不 繼 謀 , 承 看 略

的 本人就 獨 |瞬間 角 獸 是拖 住 爾 被捲入 7 認為自己沒辦法看得這 這道最後的命令也沒有辦 著 火海 重 旧 震傷 機 的 庫 , 隨即 甲板 身體 被洶湧襲來的碎片粉身碎骨 失火、 成 功地 通道 一麼開 到 到 達了 遭到 他不僅沒辦法保護自己的 雖然他明白當 封鎖 獨 **影這些** 角 獣」 事都 的 0 時 甲 身邊 不足以當作藉口 所 板的 有的 , 監 然後死去的 去路都已經被 |視攝影機將那光景 雇 主卡 0 實際 帝 亞 聯 斯 È 在 邦 離 清 卡 的 就 開 帝 楚 駕 特 連 地拍 駛 亞 殊 破 艙 斯 部 壞

攝

了下來。

被告知

受到 斯 的 話 灼傷的 眼 前 , 應該 的 2拳頭 事態都是自己的疏忽招致 會笑著這 。光是後悔也不能改變些 麼說 0 賈爾已經失去了會這樣安慰自 而來的惡果 一什麼 , 這 此 包有繃帶的 一都是機運 己的 帶來的 禿頭低 老闆 結果 垂著 0 那位 吧 , 賈爾 能 與他打從 若 握緊了自己 是卡 帝 心 裡

了解 彼 畢竟是卡帝 此 獨 無二 亞斯 的 , 雇 我想他應該已經做好即使自己死去,也能緊守祕密的萬全處 主 。那個在軍隊中或地下社會裡都從未遇見過的 , 值得自 己賣命 置 7

的

留任 地方來也只是時間 像 何矜持 我是個男人,不只是會在意面子, 瑪莎那樣 0 從她 , 也有她難纏的 E 在 的問 短時間 題 便能 應該比較好吧 地方 獲得家族成 她 也會為了面子而變得愚忠。」 和 員 會在意面子的男人不一 (同意就任代理領袖這點來看 樣 , 可 以為 , 設想她找到這 了執行計 謀

個不吧

那瞬間 賈爾連在宗主面前的緊張感都已忘記,他抬起了頭

只要能獲得宗主您的 · 卡 拜 因目前待在亞納海姆 允許 ,就算要以命相搏 電子公司庇護下的月面 ,我也願意為卡帝亞斯大人報仇 都市 「馮 ・布朗 」。如果財

出人物 身只是為 。即使涉足政壇也無疑獲得成功的她,察覺到賽亞姆與卡帝亞斯對「拉普拉斯之盒 了統括家族營利 而設的機構 , 那她的 確可稱為是復興並 擴 展了畢斯特家族權勢的傑 運本

她之外絕不作第

二人

想

卡帝亞斯 的盤算 , 便找. 死亡的 來了聯邦軍襲擊「工 主因仍在瑪莎身上 。用 |業七號 |。雖然戰鬥的激烈化算是不可抗力的結果, 地下社會的黑話來講的話 , __ 把帳算清楚」 的對 家除 導致

以 幾乎無法察覺的程 度微 微 轉了頭 賽亞姆半 埋在枕頭裡的臉 正看向這裡 賈爾雖 以

毫不閃爍的眼神,卻得到這樣的回答:

這是要我命令你 ; 這 次去殺自己的孫女嗎?」

帶有怒意的低沉聲音

瞬

時間

便讓

賈

爾全身的

溫

度降

了下

來

0

連

反省自

三話

語

的

餘

裕

也

相 下了 沒有 事 頭 , 賈 情會朝著好的 爾 因 卡帝 為 對方壓倒性的 亞斯 方向 的 確是收 發展吧 氣 Ī 勢而 0 不管是 個 變得全身僵 好 部 「拉普拉 下 0 既然這是 硬 斯之盒 0 出於卡帝 的 非 去向 常抱歉 亞斯 還 0 是 的 地 作 說完之後 球 為 卷 , 的 我 未 們 來 賈 就 0 姑且 爾 低

個 禮的 ·賈爾 雙掌交握在毯子上 露出 貫徹實務的表情抬頭 , 賽亞姆 閉 E 亨 面 眼 向宗主 請 0 E 無話 可 口 , 只能 應聲 是……」 並行 7

把手往地板 關於 『盒子』 一伸 的 部分, 賈爾開始操作起無聲無響地從地上冒出的觸控式螢幕 我已經查清楚 『獨角獸 駕駛者的底細了

懸浮螢幕

再度

被投射於床舖上方的空間 , 顯 示出一 名少年的 臉 部 照片

會 號 跑 品 到 四 伊 墨瓦 甸 0 臘 林克斯 無特殊獎懲資料 泥加

, +

一六歲

0

就

讀於亞

納海

姆

I

專的

學生

0

戶籍登錄於SI

D

Е

就更令人費解

了……。

۵,

不過在戰鬥發生的幾小時前他曾經與老闆見過

過去也沒有參與過

政治活動的

紀錄

0

然不

明白

他

為 1的三

什 面

廖 的

面 雖

至於

兩

人見

包括與 一她」的意外接觸 ,賈爾向宗主大略說明了昨天事件的經過 。曾一度被送回「 I.

道 錄的巴納吉 業七號」的 。但是傳送至 · 林克斯資料完全相符 巴納吉 「墨瓦臘泥加」司令部區塊的駕駛員登錄資料,與 ,是如 何 再度踏進「墨瓦臘泥加」並搭乘上「獨角 。他駕駛「 獨角獸」將 「帶袖的」 「工業七號」 MS擊退的事實已不容 獸 的 , 賈爾 資料 庫 並 中記 不知

大人選擇了這名少年擔任駕駛員 要登錄成為 獨 角獸 的 駕 , 駛 隨即便過世 ,必須先經過老闆 7 , 只能這 的生 麼推測 一體認 證 而已 核 可 這之間 也就是說 到底是發生了 卡帝亞斯

多疑

0

還包括偏偏不巧被聯邦軍戰艦收容的事也是

什麼事……」 由 於性 質上: 的 關

係

, ___

獨角

獸

的

駕 駛

員

經登錄

便

無法

輕

易

取

消

0 明

明

有

機

會 銷

毀所

有

系統

,卡帝亞斯會將

「獨角獸」

託付給巴納吉

林克斯這個外人,一

定有他的理由

0

看著

出的 螢幕上與其說是年輕,倒不如說是年幼的那張臉孔,賈爾撮弄起自己的下顎,卻被突然間發 竊笑聲給攻了個不備

著。 賈爾皺起眉頭。「是嗎,原來你不知道為什麼啊。」如此低喃的賽亞姆將視線轉向 發出竊笑的是賽亞姆。 注視著投射於虛空中的少年臉龐,他那布滿皺紋的臉孔正在笑 他

你還不懂嗎?他就是新的希望啊。卡帝亞斯將『獨角獸』 託付給了最合適的人……」

將視線移回螢幕上的少年,賽亞姆像是畏光似的瞇起眼睛。財團宗主臉上露出了慈祥老

使得賈爾不自覺地嚥了一口唾液

爺爺的表情,對此賈爾只能不解地猛眨眼。

*

簡 潔標誌 記型電腦的螢幕上,顯示著經過設計的英文字母 。那是將U 與 C 兩個字母進行組合的

代號。RX-0『獨角獸』 U 計畫 0 隸 屬 聯邦宇宙軍重編計畫的 則是在同名計畫下當作旗艦機被開發出來的機體 部,也是在公司極度保密 下進行至今的 0 計畫

戰鬥 於 發生 昏 納 海 暗 後 姆 的 房間 電 他 子公司 馬 中 Ŀ 設法與 被桌燈 , 於 R 照射 其他作業人員從 X-0開發計畫中 出憔悴臉 龐 的 「墨瓦臘泥 擔任裝甲材質部門 男人這麼說 加 逃生 艾隆 的 , 負 泰傑夫 卻因慢了 責 人。 ,三十二歲 步而受到 工 業七 號 E 的 服 務

情報 0 Ā S 的 最為清楚的 軟 禁 0 在計 人之一 畫的 相關資料大半已遭銷毀的現在 , 他被視為少數對RX-0

據 點 0 是在 號機被送往地 往的M 格拉 那達 球 ,現在應該 的亞納海姆 正在進行重力環境下的啟 Ī 廠 , 約 個月前已經分別將試 勤 測試 0 作 我負責的 的 號機 是 與二 號機 號 機完 , 在

打斷艾隆那像是在

求救般的

P 聲音

,

塔克薩

•

馬克爾

面無表情地

插話

。 一

很抱歉

,

我們對

艾隆先生。」

三個月前被

公司

『工業七號』。

通知書是正式的公文,上司

也說只要出差大概

和

以

S不同

,

7

獨角獸

最大的

?特徵便是在全身都採用了精

褝

感應框體

開

發

計

畫

相

關

個

月

事情就

可以結束了……」 命令將其送到

於技術面的事情比較生疏 0 麻煩你對精神感應框體再做些 說明, 要盡可能鉅細靡遺

隔著 張桌子,點頭答應的艾隆對背後投以尋求確認的 記眼光 站在背後的 加瑞帝

Ŀ 蔚

點

刺

耳

的

聲

跡 吧。 前 頭 象 把手 示意之後 感覺 塔克薩 伸 到 向 站 電腦 ,艾隆便開始用著顫抖的手指操作起自己帶來的電腦。先前艾隆曾在未徵求 刻意前 在 加瑞帝身旁的康洛伊少校聳了 , 而突然被加瑞帝將手腕扭 傾上身, 凝視著螢幕上的訊息 到身後 ·聳肩 0 , , 這 他那用石膏固定的左臂撞擊 扭動隱沒在 應該是艾隆不得不如 一片漆黑之中的 此 桌 巨大 謹 面 慎 身驅的 的 , 同 原 大

片微 縮 精 至 神 極 感 限 應 之後 框 體 , 連 簡 司 單 金 來 屬粒 說 就是 子 本 起鑄造 身 員 備 進 精 M S 的 神 感 骨 應 效 架 能 0 的 \Box 特殊 合金 0 其原 理 是 將 電 晶

話 員 , 有 便 顯 機感 示 在 在螢幕 的 排 構 列 造 呈 Ė 蜂 的 , 與其 1 巢狀 畫 面 說 排 , 是 列 似乎 物質 的 金 是 , 屬 顯 還比較 粒子空隙間 微 鏡下所觀 接 近 生 察到 物的 發 現 的 紐 明 精 朐 顯 神 為人工 感 應 一物的 框 體 放 晶 大 片 昌 0 那 整 凝 然有 神 注 序 視 卻 的

現 讓 波 精 , 溫 神 IF 去 感 將 則是在 如 由 應 霍 您 駛 框 於強度及生產 所 體 員 所有的 知 的 更 加 意識 精 確 可動式框體都採用 神 實 反 地 映 感 性 接 應 在 等問 機體 系 收 到 統 題 駕 的 能 , | | | | | 動 夠 只 作 接 了精神感應 能 的 Ŀ 收 在 感 0 駕 應 與 增 一般館 波 作 幅 為 駕 周 使 主 駛 遭安裝這 強 系 員 駛 統 的 員 的 腦 與 精 波…… 套系統 機 神 器之間 感 應 或 0 裝置 者 但 的 這 也 相 高 次計 可 度 万 以 連 連 稱 畫 動 線 中 得 作 , 的 感 以 口 R 實 應 以

X 0

框體

從 個 示 接 人終端能下載的資料也只到這個程度而已。塔克薩並沒有多開口 大 出 為只是簡單的 現在螢幕上的是RX-0的CG像,構成其骨架的可動式框體在上頭是以紅色閃 介紹 昌 ,所以無法窺見細部 的 構造 。儘管艾隆也是開發人員之一, , 只是催促亞隆繼續說

明下去。

麼優秀的駕駛員 思考便能進行控制了 度是沒有止盡的 由於全套精 也就是說 ,駕駛員可以不必再如傳統字面 , 神感應框 從感覺到危險 口 以說機械與肉體已經達到同步……不 0 當然,各部關 體的實際配備 並做出應對的 節都經過磁氣覆膜處理 ,使得駕駛員的感應波能夠直接傳達到機體 行動之間 上的 意義 , 對 至少會有秒單位以下的時間 , , , 可能 操縱。 大 此 還比那更快 理論上RX-0 自己的 機體 0 不管是再 幾乎 的 的 延遲; 反 應速 光靠 驅動

「不過,這樣駕駛員的身體應該負荷不了吧?」

而

RX-0的

人機

介面

又遠遠凌駕了人體

反

應的

速

度

體 , 只 能 要稍 當它 夠立 即 稍 開 對駕駛員的 移 始 動 以 就 超 會 越人體反射 產生 腦 數 波 公尺規模的 , 亦即 的 速度 對駕駛員意識 動起來 振 幅 0 的結果 不管機體 做 出 , 反 不用多想也能 應的 本身製造 超過二十公尺以 得多麼堅固 知道 0 М 裡 S Ĺ 大 的 頭 1 的 金 駕 的 屬 機 駛

員不消多久就會晃得暈頭轉向

沒錯

。」艾隆本人也馬上同意了對方的意見

動

時

會

開著限

制

器

,

只有

在

戦鬥時

N T-D

裝置才會發動

服 感應裝置對 0 旧 為了 魛 使是 減 腦部造 輕 使 機 用 體行 成的 這 此 動所帶來的 負擔 配 備 , , 連 般 續 運 巨大G力, 人 也 作 無法 時 間 的 承受長 R X 0 極 限 可 時 說 間 準 是 駕駛帶來的 一備有 Ŧi. 分鐘 専用的 0 大 不 衝撞緩和 。 。 。 。 。 。 。 。 -適 此 感 , 系 百 統 裝置 設定 時 考 慮 以 成 及 在 到 精 駕 般 駛 神

是 感應 出 有些毛骨悚然的 限 框 額 這才是RX-0真正的姿態 體 制 頭 器 顯 Ê I 所拘 現 的 獨 , 角 東住的 可說是為機體本身殺人性機動 塔克薩用了較低 展開成為V ,不自由的 字, 肩膀 的 型態了。看著RX-0逐步改變外形 聲音問道:「NT-D又是什麼?」 如 與 果真是這樣的話 、胸部以及腳部的 了力作保證的推進器與噴射管 , 談甲 正如 跟著滑 其名 動 的 獨 角 C G 隱藏於底 , 獸 也 在 , 11 的 這 裡 外 時 下 開 形 裸 的 始 反倒 精 露 感 神

細內容並 T 是擔任全精 不清 楚 0 不過 神感 , 聽說 應框體控制台的〇 N T-D 是新人 Š 類。 名稱 驅動 0 系統的 過去我負責的部分 略 稱 是外裝 所 以 撑

望後 意 料之外的 塔克薩 用 名 詞 著 不 迴盪於 帶 抑 揚 耳 頓 , 挫的 在塔克薩 語氣 對艾隆 心坎 裡 掀起 7 聲 陣 漣 原 漪 來 0 如 與 此 康 浴 伊 以 別有意涵 的 眼 神

沒有包含在最初的設計之中 X 0 在 被 送往 7 墨 , 瓦 你對這清楚嗎? 臘 泥 加 之 後 , 曾 遭 人對〇 S 動 過手腳 0 像這 項系統看 起 來就

展 示出 [B5大小的照片之後 , 艾隆的 眼神明顯出現了動搖 ,儀表板上面 。在RX-0被回收到艦 正浮現著讀 作

儀表板顯示作了近距離的攝影

照片裡

L a + 的 紅色標誌

內

後

軍

方對駕駛艙裡的

大 為 !我負責的是外部的裝甲,系統方面的問題實在……」雖然亞隆如此回答,但 塔克

薩沒有漏失他 動 野搖的 記視線 氣逼問

艾隆先生

,你最好仔細想過之後再開口

。軍方雖然將作業外包給民間企業,但軍用M

S 的 會被認定為侵占軍方資產的嫌疑犯 .開發仍算是聯邦軍技術研究本部的列管事項。依據我們向上級報告的內容,你也有可能 哦!」

怎麼會……!我只不過是……

特財團在那裡說是擁有治外法權也不為過

0

RX-0送到那進行OS的最終調

整後

,

被安裝 ,畢

『墨瓦臘泥加』

就不同了。

實質上

斯

『工業七號』是亞納海姆旗下的殖民衛星,但

了規格書上沒有的程式 。我不認為這個情況 ,可以用 句 『我不知道 就簡 單 了 事 0 雖

我真的不知道!我是看了改訂過的規格書 ,才知道有安裝與N T 連 動 的 新 程 式

NT-D的啟動條件 然也有風聲說新程式是由畢斯特 ,對我們這些負責硬體的人員也是非公開的機密事項 財團提供的 但除 了這以外的事我真的什 0 麼也不知道

0

就連

麼

0

啟動條件?」

加諸 會啟動。 新條件的程式 駕 ·駛員並不能隨意解除RX-0的限制器 我只有聽說在 。只要對機體控制不產生影響 『墨瓦臘泥加』 安裝的程式……拉普拉斯程式 0 只有在滿足一定條件的情況下, , 我們這 些管硬體的也沒辦法多過問 , 是為了在NT-D N T D 此 Ŀ 1

不過, 你應該有參與啟動時的測試才對。

兩手往桌面 測試時用的還是虛擬程式,拉普拉 用力一 敲,艾隆抱著頭趴到桌上。塔克薩用眼神制止了想立 斯程式是在測試完之後才安裝上去的!」 刻把他揪起的加

瑞

帝

注

視起那雙正在微微

顫抖的

肩膀

停留 即 後 人員沒有 使 我就: 事 在微 我當然也覺得很奇怪 情 有 幅 被禁止與外部進行 點 的 個是與軍方有關係的 可疑 變更而已,完全沒有 , 技術人員也會覺得睜 連絡 以製造 0 ,還得全天候待在財團的監視之下……最奇 不過 機會可 軍 械 , 而 自從與新吉翁的 以嘗試 言 隻眼閉 , 保密事項也太多了 新的 設計 隻眼就算了 戰爭結束之後 0 在這 種 更何 時 從到 期能 況開發的 , 夠 M 7 進行 怪的 墨瓦 S 的 機體還 臘泥加』 新 開 , 的 發 就 研 是工作

是那

直都 究

之

有名的

鋼

彈

<u>_</u>

0

鋼彈』?」

艾隆抬起陰沉的]雙眼 答道]:「那是我們幫它取的綽號 0 講完之後, 艾隆臉 露 出

暴自棄的笑容

員私底下都是這麼稱呼的 看到它啟 動NT-D 時的 , 叫它 樣子……也只能當作是刻意設計成那樣的了。 7 獨角獸鋼 彈 所以所有相關

X

那 麼 ,現在該怎 麼辦?要對他注射藥物嗎?」

加 鹽咖啡 五分鐘後 , 塔克薩 ,透過螢幕看著監視器捕 反問對方:「 你覺得呢? 捉到的艾隆的臉 , 康洛伊問道 ° 邊喝著海軍

再

繼

續下去也只是浪費時間

更深入的事情

,

他應該什麼都

不知道吧!將該告

知的情

傳統的

得還真是漂亮 報依負責範圍 分別發布給各部門, 0 讓所有人都沒辦法推測到全貌 ,對於刻意留在房間裡的 。畢斯特財團的 電腦也 無意去碰 保密措施做

員明 就只是帶著發青的臉色低頭不語 顯是 塔克薩並無異議 致的 。再者 被單獨留在審問室的艾隆 ,他們也不是專業的逼供人員 而已 0 也不是不能懷疑那是演技 。塔克薩的心情和康洛依相同,不想在 ,但他的 證 詞 與其他 開

發成

沒有 把 握 的 情況下 使用 自白 劑 , 讓少 數倖存的生還 者 成為 廢人

0

他們 俘虜 顯 保密措 來約 示在 與 收 監設 施 螢 莫半天 後總是會將 拉 F 幕 普拉 施 邊 , 有如 E , 前 對 斯之盒」 瞎 擬 數 在 他們交給本部進行 子 列 • 摸象 墨 311 「11:17:32/04/08/0096」∘ 的 瓦 + 關 般 臘 馬 係 的 泥 _ 之後 訊 離開 加 息 收 正式審問 0 簡 花 押 工業七 直 E 的 像 幾 四 號 是連 個 名 的 開 1/ 0 已經 自 時 四月八日 發 塔克薩 聽取 己也 成 員 過 成了 進行 了六 放 U C , 下手上 上午 計 個 摸象的瞎子之一 審 畫 問 1/ + 相 時 裝著咖 , 關 得 0 點十七分 成 到 雖 然全 員的 的 啡的 卻 盤 證 是 馬 0 塔克薩等 詞 在 借 克 戰 杯 徹 用 門停. 並 艦 底 確認 試 實 內 Ě 探 息 行 的

球 軌 道 公布 先不管UC 經隊 7 聽說 標是趕上百 計畫 是要將分散於各殖民 宇 宙 年的 軍 重 年 編計 度紀念 畫 衛 本身 星 , 在 的 匹 艦艇完成 , 早在 年 後的宇宙世 前 年 統合 的 中 紀 期 重 0 建 防 1 相 中 0 當 於 0 期 達 往年 防 成 衛 的 $\dot{\mp}$ 整 樣子 備 力 艦 計 隊的 畫 就 地

C

0

A S

部部

隊的

夥人

,

Œ

擔負著這

樣的

徒勞

感

的 R 計 有 X-0完 的 畫吧?」 足以 成的 成員 勝任摔角選手的巨大身驅靠 讓操控台前的椅子轉了一 時點宣告結束的 都是如 此坦 承 • UO指畫 我也 卷 聽說過 在監控室的牆上 , ,加瑞帝 是當作宇宙 0 那是軍 跟著回 軍 事 話 重 康洛 預 編 算 計 伊 Ī 在進行向 畫 邊 的 揉 環 著 下修正 眼 而 策 頭 書 時被提 出 邊 開 來 的 出 0

於

來

個 計畫明明就沒有打算大量製造新戰艦 ,簡單 地說 ,只是想將現有的 戰艦全部 蒐集

起 來充排場的小氣計畫而已。為此還開發了新型M S 的 消息 , 我倒是第 次聽到

。UC0100還有吉翁共和國歸還自治權這個重頭戲在等著。

配合這

個 時 機重編軌道艦隊 ,然後搭配上強力的新型M S

Ì/

非全無可能

半帶著故弄玄虛的意思,塔克薩拉長了語氣 0 這算是軍 方在做自 我宣傳活動 嗎?」

瑞帝皺起眉頭 應該說是聯邦政 府打算表態 0 現在 會讓主力艦隊 駐留在 各地的 殖民衛星 是為了防 止 加

吉翁的殘黨進行叛亂 0 要將這 這些艦隊召回的話該怎麼做 ?

提 帝正 要拿到 嘴邊的

要在那之前 啊..... ,先將吉翁的殘黨徹底剷 康洛伊的 示 , 讓 加 瑞 除嗎?可 是 馬克杯停在空中。「 政府 的意思是

要達成這個目

標

,

並

不像口

頭

Ŀ

說的

那麼簡

單

0

但是共

和

或

歸

還自治權

確

的 道艦隊的 去除吉翁之名的 , 成就是U 重 編 0 口計畫 難得機 到 那 個 會 ſ 時 候 以 , 為了 010 聯邦 剷除新 才能 Ŏ 為期 說是 吉翁的 , 終結了一 達 成吉! 7 鋼 彈 翁殘黨的 年 戦 開 爭 發計畫 以來的惡夢 根 絕 , 以及 籍此 0

以少數情報做出預測及判斷是危險的 但是這麼 想 , 很多事情都能得到理解

在吹起

而

必 進 ,

須為 行的 的

此 地 是

開 球 軌 個

道

要 軍 備 , 也 縮 要追 減風 求 潮的 機體 這 性能 個時期 極 ()開 限的理由 發投入新 , 以 及 M 技術的M S外形會被設 S的緣故 計得 即 與過去 使把駕 被吉 駛 員的 超級 生 畏 命 為 維 持 白 視 為次 色 惡

的 鋼 亞 彈 斯 類似的 畢 斯 事 實

真 事 態如 是諷 果真的變成那樣,那就不只是送鹽予敵這種程度的騷動了 刺 特卻在那機體之中 ·埋藏了足以 顛覆聯邦的 |秘密 , 0 打算將其交給 眼 見 塔克薩露出

笑 康洛伊與加 瑞帝 面 面 相覷

那麼隊長

專 出 從 的 1機體 哪個階段 先不論是否能直接畫上等號 、直到被 才跟 果然那架MS就是『拉普拉斯之盒』嗎?」 開發計 運來 7 畫扯上 墨瓦臘泥加』 關係 , 情況證據倒算是齊全了 才被安裝上去的拉普拉斯程式 但 獨角獸的 確也 是財團的象徵標誌 和備 用零件 。雖然不 起 清楚 準 畢 備 斯 好

?要搬

特

財

光 似 平 為 是 講完 7 鎮 打 痛 斷 的 劑 對 瞬 的 間 方話鋒而迅速說道:「無法理解的是, 藥 效 過 度失去感覺的 7 康洛伊 像是察覺到這 左臂與側 腹 開始悶痛起 個 狀 況 那兵器看來是以給新人類駕 而 想說些 來, 塔克薩 什 麼 暫時 , 塔克 停 薩 IÈ 避 繼 開 馭 續 為前 他 說 話 的 提 目

而

製造的

這

點

在賭上聯邦威信的計畫根基,讓新人類專用的 人類思想正是吉翁主義的核心。根絕新人類主義與驅逐吉翁殘黨兩者是不可分的 兵器占去一角,這點實在是令人費解。

以毒攻毒……也可以這麼想吧。不過聽說新人類研究所早就關閉了。_

再怎麼否定,結論不就是無法忽視新人類兵器的有用性嗎?實際上到目前為止的鍋彈

駕駛員也都是……」

根深蒂固地 Œ 因為如此 建立在人們心中的 ,新人類的排除,非得由新人類以外的人來執行不可。這也是為了打碎已 神 話 0

康洛伊 和 加瑞帝 起陷 入沉默, 短暫的寂靜降臨在狹窄的監控室。塔克薩在喝下冷掉的

咖

啡之後開

之盒 」好像: UO計畫 有所關聯的 N T D 部分也是 , 精 神 感 應 血腥味還真 框體 ……或許另外還 全哪 , 那架 鋼 有 我們不知道的事 彈 0 和 7 拉普拉斯

名字是叫什麼來著……因 追根究柢 來講 , 到 底 是 為鎮痛劑生效而讓腦袋變得有些 為什麼會突然動起來呢?忽然想起從駕駛艙 一遲鈍的塔克薩 發現的 , 在這時聽見房間 少年 長相 ,他 內

線電 從這 話響起的 間監控室 聲 音 一直到所有用於收監俘虜的設施 , 目前都是在ECOAS成員的管理之

面有份量到

7哪去

,要控制身體移動

需

要相當的

決竅

0

被穿著

西裝的隨

侍們環

続機

扶

, 亞

納

海

男人甩

開

想再度攙扶的部下們的手

下。 臉 0 即使是在 塔克薩從他的 這 艘戰艦服 唇語讀出來電者是亞伯特 勤的人員 也不允許 , 進入 便 嘆 Î 0 Ì 氣走向門口 什 麼事?」 拿起話筒的 0 解除緊急時 康洛 可以 伊露 形 出 成 臭

氣閘的 門鎖 , 隨即 將鐵製的門板猛然推開

差點被突然打 開的 鐵門撞到 , 就站在 門前的亞伯 特蹣跚地向 後退 0 艦內的 重 方 並 不 比 月

姆 公司來的 「客人」急忙想站穩身子 , 這次卻又變成了差點向前仆倒在 地的 姿勢

, 用

力在

通道的

地板站穩腳步後

整理起

被下

·巴肉給

還 問 我有什麼事?我已經派人傳話, 說我想陪同審問收容的計畫成員才對 畢竟他

是我們公司的職員……」

這 埋

麼 住的領

回

應

 Π

,

看向了塔克薩

0

有事

事嗎?

對於預料中充滿敵意的

祝線

, ,

塔克薩毫無表情

地

現在他們是軍方管理下的重要關係人,不可能讓民間的人陪同進行審問

貨給軍方,我們有優先權 那麼 ,我要求調查收容於艦內的 『獨角獸』。那總是我們公司的資產了吧?因為還沒交

那當然,我們會請貴公司協助進行調查。到時會再通知您,現在請您先離開

0

兩 人交談的 內 容 , 與前 不久的對話 並 無二 樣 0 亞伯 特靠著對E C 0 AS要手 ,段換 得先

度 機 特隨即 , , 命 早 想要開 人馬上 一步在 將 反駁 其 墨瓦 回 收 , 臘 瞟了穿著西裝在身後待 的 泥 他 加 , 對於被晾 蒐集關 於 在 「盒子」 旁的 命 的 這 的 幾個 部 情 下們 報 小 時自 0 在 眼 然沒有感到偷 , 獨 肥 角 厚 獸 的 臉 出 頰 現 快的 詭 時 異 露 地 道 出 扭 理 曲 反 亞伯 常 了 態

似乎有落差的 在 『工業七號 樣子哪 <u>_</u> , 發生的 塔克薩隊 事情 長 , 0 可不是砍掉 兩三 個 幕僚的 腦袋就能 擺平 的 要是在應對

等到塔克

薩察覺原來那是在笑時

,亞伯特才不

可

世

地

說道

 $\tilde{\cdot}$

看來我們

對狀

況的

了

解

上 的部分還是 茁 了差錯 讓步比較好 , 就連中 央內閣 0 對 都 這部分 可 能 垮台 , 我相信最高幕僚會議也會有相同見解 0 為了將受害範 韋 抑 制 到最 小 在 彼此 , 不是嗎? 口 以 協調 讓

男人的 眼 神 與聲音認定只要搬 出 上級的 名字 ,軍人就會閉 嘴 0 塔克薩 深呼吸後冷靜地

我的了解來看 ,傷害早就造成了。 包括我的部下,已經有幾十人或者幾百人死去。

答: -

的確是有落差的

樣子

即 使我們再怎麼協調讓 或 許塔克薩有意思要壓 步,他們也不會再活過來 抑 ,不過他的 眼中應該還 是透露了殺氣 。氣勢上 明顯被 壓 一倒的

,背部撞上後頭呆站不動的部下。瞟過自己曾一度避開的目光,亞伯特像是在

伯

特退了幾步

口

塔克薩

口

以

無

首 語 地 低 喃 : 「……身 為擔 任 Е C 0 A S 隊 長 的 軍 j 你還真 是意外的 脆 弱 哪 0 對 此

告 , 透過總公司 算了 就這 來對 樣 吧 7 月 現 神 地 協 號 調 5 的 有 木 E 難 C 的 O 話 A S , 本 那 部 就 藉 打 由上而 點 0 下: 來 處 理 0 我 會 早 向 面

請 隨 意 0 如果. 在 藏 身暗 礁 宙 域 的 情況 F , 雷 射 通 訊 還 能 IE 常 作 用 的 話 0

艦的 擬 地方也 亞伯 311 + 特 馬 不多 微 微 正 0 料了 躲 如果 在 舊 被 下 S 敵 启 人從旁攔 D 毛 E 5 0 塔克 的 截 殘 薩 到 骸 我們 正 0 面 這 的 直 裡 遠距 視 雖 他 然是魯 離 的 通 臉 訊 , 姆 , 事 要 戰 務 役 找 性 的 下 地 遺 繼 跡 個 續 藏 , 說 能 身 道 藏 處 得 將 1 目 會 非 艘 前

戰

木

難

外 + 的 馬 通 在 並 未 失了大半艦載戰力的情 有 擬 勇無謀 . 加 到這 卡 馬 種 的 程 現 度 狀 況 0 在 下 , 從 援 軍 單 開 到 槍 始 來之前 匹馬地橫渡 就 在塔克薩 , 只能 敵 依 的計算當中 X 附 有可能 在 殖 民 出 衛 現 0 若不 星的 的 宙 是這 殘 域 骸 樣 , 並 他 擬 封 鎖 也不 311

在 充分瞪過塔克薩之後 察覺到塔克薩 的 , 想法 亞伯特說完 火氣 衝 轉過 上了 身去 亞伯 特那無計 可施的臉 ° 我去找奧特艦長談

野亞

納海

姆

公司的

幹部

用

如此

直

接的

氣

說

話

他是講理的軍人。」

內 了口氣 身影便消失在天花板的 通道是沿著內壁的 放完話 ° 邊用深呼吸減緩側腹隨之湧上的疼痛 亞伯 特和 邊緣了 弧度而建 遞出危險眼神的部下們 。等到亞伯 、畫出和緩的 特那大而無當的 斜坡 一起走上通道離開 塔克薩望向從門口 ,待距離拉開三十公尺以上之後 屁股從視線消失,塔克薩才小 。由於在圓 觀察著剛才對話的 桶狀的 (, 對 重力區塊 康洛 小嘆 方的

伊

發出質問

:

「之前那個少年還沒恢復意識嗎?」「是的

。」康洛伊的粗眉毛皺作八字

他的

身體似乎比想像的還要衰弱

0

加 快 腳 是 也沒有辦 步 調 П 查 以的 7 法……畢竟他被那 獨 話 角獸 , 還真想返航到『月神二 0 樣的 加速度折騰過 號』,在不會受到外人插 0 等他醒來之後記 手的地方進行 得向我報告 調查呢!」 現 在

合進 E 神 Ŏ 行RX-0 了 AS根據地的特殊作戰群 號」。 取 得建設 自從 的 調 殖 五十年前被固定在月球 查 民衛星 但問 所需的 題在於 司令部也是設在此處 資源 ,那裡 , 軌 而從 與目前戰 道之後 小行星帶牽引過來的 , 艦 便 0 所 可 在地正好把地球夾在中間 直是聯邦軍 以說沒有地方比 小行 最大的宇宙 星 月 朱諾 神 基 號 地 ,處於相 也就是 更適 作為

反的

位置

。帶著嘆息

,塔克薩說了一句:「真是難辦

角 震

的

機

會

卡馬 隆 很 德 有 可 貝 能會 爾增援 先前: 的動作太 往 最近 的 慢了 月 球 0 0 如 果附 日 進 近的 7 亞納 駐留艦隊 海姆的 也沒有 大本營 打算 , 我 們就 出 動 的 會失去 話 調 7 擬 查 30 獨

簡 軍 爭 運離 海 方的 的 直 姆 是 公司 過 基 雖 然月 地 顯 機體已經是個空殼 程 而 若是提 0 易見 事態發展至此 球 再利 也有 0 用 出 軍方的 因為 這 訴 段期 訟 再怎麼說 , , 受到假 司令部 , 間從內部伸手對RX-0徹底 跟 亞 納海 「盒子」 ,月球本身便是以亞納海姆電子公司 處 , 姆旗下最優秀的 但在隱密性方面並 分的RX-0 有關的資料老早就處理 就 得暫時交 地 **一**不如 球圏律 調查 EC 由司 0 師 等到做出 得 Ŏ 集 法管 博 AS本部完善 乾二 就可 為中心在迴轉的 理 淨 了結的 以 , 到 Ì 盡 時 口 時 能 必定 0 候 再 這 拖 會立 樣的 延法 加 111 歸 Ŀ 界 庭門 即 亞 還

的 時 候還是應該先動手才對 0 一了解 0 康洛伊作出明白狀況的 口 應

待

在暗

礁宙

域

的

現在終究是唯

的

機

會

0

就算

事後亞納

海

姆

公司

會說話

在能做些

麼

所以也請隊長多少先睡 下。

聽到隨後突然補上 的 這句話 , 塔克薩帶 著像是被人攻其 不備的 心情 П 望了 康洛 伊 眼

也當成工作的 您 最 後 次睡 部分吧!」 覺是什 麼時候?三十個小時以前嗎?因為沒有人可以取代您,請 把休息

納

送 再 長 度出 年隨侍在旁的 i 可 一寧的 副 康洛伊離開監控室 司令的聲音 ,讓塔克薩緊繃的心情稍稍得到了舒緩 ,塔克薩將倍感沉重的 身體靠到 通 0 道 牆上 您聽到了嗎?」 ,維持這 個

所帶來的苦澀 年 紀大了。 對於自己年近四十而開始變得不中用的身體

塔克薩的胸

中確實感覺到年

紀

狀態閉

上了眼

請

會兒

*

Y 的 胸 有 鋼 [無法 琴 聲 不 0 這 為之悸 曲 子 我 動 知 的 道 瘟 狂 音色 是 媽 , 媽喜歡的 Œ 迴盪於天花板高 , 貝多芬的 挑 的寬廣 月光》 房間 0 沉 裡 靜 0 而 就 悲 像 傷 是 , 在 卻 又讓 訴 說

著

, 遙遠

過

去只能由

地球

仰望的

月亮

曾經如

此地

攪亂人心那般

鬃毛 環 底 布 豐密的獅 或 繡 抬 拿 1 頭 望去 糖 7 果 花 子 0 與 掛 環繞著房間 動 以及將額上獨角指 在 物 牆上 , 畫 的 中 大幅 擺飾的 央則佇立 織錦 六 向天際的 幅 畫占滿 著 織錦 位身著美麗禮 畫中 了眼 獨角獸陪伴 底 , 女性 0 畫 幅 各專注 温服的 直 至天花 女性 於不同的 0 板頂的織錦 女性 動 或 莋 彈 0 在她 風 書 琴 在 身旁則 , 或 緋 持花 紅

有

的

這第六張…… 視 聽 觸 嗅 所象徵的 味 這 幾張圖 所描繪的 , , 是大部分生物與生俱來的五感象徵 0 但 是

帳 篷 <u>_</u> 是什麼 目前還沒有結論

被爸爸的大手 抱 起 ,巴納吉看向 中 央繡 有帳 篷的 那 幅 織 錦 畫 0 將首飾 放入身旁侍 女所 捧

著的盒 這 段話照著之前所教的唸出 子 , 打算走進帳 蓬的 婦 來之後 X 0 帳 , 篷 爸爸高 面 , 興 以過去的語 地笑著說 : 言寫有 好 厲 害 我 , 唯 你 記起 的願望 啊 巴納·

的 類 會的 獨 角獸 的 但 因為 某 願 望所 種 , 不了解 連爸爸也不知道 感覺 以及現 創造 所以畫 出 在 超 的 越 傳來的音樂, i 錯覺 了現在的 出來 0 , , 但 然後思考。 是 我 某 種 唯 都透過 , 只要相 感覺…… 的 願 了人的 只有· 望 信 那 說 到底 存在 眼 人類才被賦予有 不定那 請 和 是什麼…… , H. 便是 耳 能為世 朵對那 被稱. 界做 這 為 個 樣的 神 X 此 的 的 能 什 心 存 力 麼 在 陳 述 0 , , 繡 那 也 0 在織 就 有 Ŧi. 有 感 口 能

錦

畫上

所

無

機

將 是 法

只

你 Ì 解 嗎?巴納吉 。只有人類才擁有神。 描繪理想 , 並 為了接近 理想而使用的偉 大力量

化為

現

實

稱之為可 能性的內在之神。」

臉龐 我 並沒有完全聽懂 。但是我懂爸爸那一份想教我重要事情的心情。 巴納吉凝視起爸爸的

地 球啃蝕殆盡的 人類從眾多動物中脫穎而出,甚而登上宇宙的力量來源 將難能 可貴的 知性浪費於自相殘殺 過去的 ,就 戰爭把近半 在那裡 -數的 的 確 X 類 逼向 是人類把 了 死

,

0

看

X

法 以此 過去的 為 戰爭 據 有人做出以物種 已經將新 人類這樣的 而言 , 人類已經走到了盡頭的 可能性展現給人們知曉 記結論 0 在任 但我認為那是悲觀 何狀況都 能 找 出 希 望 的

,

0

以 超越現況的 Ē 是人類 0 知性以及溫 柔,這些人之所以為人的 感情都來自於 可 能 性 現 在

111 111 界 般 界正交雜於絕望與再生的 地迎接死亡的世界 0 要帶著內在的 渾沌之中。 可能性 今後要活 ,去實現 下去的 你們 個能夠展示出 , 定要創造 人類的 個 力量 讓 人 口 與溫柔的 以 像

你說的 ?事太難了……巳納吉現在還聽不懂啦 0

是特別的 並 未停下彈奏鋼琴的 0 說完之後 ,重 手 新 ,媽 抱 媽這 起巴納吉的爸爸臉上也露出了笑容 慶說 0 從大鋼 琴那端 露出 的 臉 , 似乎在笑著 0 這孩子

的 方式 .要肯去嘗試就能聽得懂 設法去感受對方所想傳達的 0 這孩子有聽人說話的 意思。 這是與生俱 來的 能 力 才能 0 即 使 0 不 只要長到 懂 內容 $\overline{\mathcal{H}}$, 他 歲 也會 人的 用自己

就 會像這 特別 樣表露出來 這個字帶著 這並不是想培養就能培養出來的 一股涼意落到自己胸口 ,原本被柔和光線所環抱的房間突然變暗 才能 。這孩子是特別的 ·。 看

戳痛

他的

身體

比 消 不見 失 那 更快 時 織 錦 , 四 畫 0 散 而 也沒有擁住自己的爸爸 且 的 許多光點卻又各自活 那 此 紅 光會 靈活地鑽到巴納吉看不見的 動 的 了起 手 0 來 紅 色光芒由 那 模樣像是 地方 黑暗中 , 電 有時 ~滲出 視 Ŀ 看 還用像是冰冷刺針 , 到的 正以 螢火蟲 為那光芒 但 要就散 的 速 度 東 開 西

點的 行蹤 敵 意 0 , 他想好 這 個字眼 釨 教 在 訓 腦海 這 裡浮 此 東 現 西 頓 大 為 討 厭被刺戳中身 體的 ?感覺 , 巴 納 吉拚 命 地 想捕 捉 光

聽得見爸爸的聲音 不要被看得見或聽得見的東西 巴納吉閉 F [給迷 眼 睛 惑 , 7 想試著去感覺那冰冷物體的 , 要用 感覺 , 如果是你就辦得到 氣

息

0

這

並

不

是什么

麼

,

木 就 難 釽 行了 的 事 此 東 不用 大 西 為這些傢伙在戳人之前 動手 綁 在 也不用 頭上的 動腳 帶子就會自己操作機器動 , 只 要用頭 , 都會先散發出讓 腦 去想就好 起 X 來 捕 感 捉到 0 到 你 刺 看 他 痛 , 們的氣息之後 的 又打 氣 息 倒 0 只要 個 1 醋 光是 淮 那 想 裡 攻

經常 想像在自己的 渦 對方也會靠著感應自 外 側 有 對眼睛 己的 , 可以看得見戰場的全體情況 氣息而攻擊過來, 所 以 不可 以把情緒透 要讀取對方氣息的 露 得 太 明 流 顯 向 要

已經夠了吧!」

將

他

們誘導到

死

角去

怖的表情瞪著爸爸 鋼琴咚的發出了不協調音。媽媽的臉孔從黑暗中浮現,她的雙手仍放在鋼琴上,正用恐

你打算對巴納吉作什麼?這樣子不是把他當成了實驗的白老鼠嗎?」

這只是個遊戲而已。裡面完全沒有用到類似藥物的東西。

還用說嗎?當然不可以用那種東西!畢竟新人類只是吉翁拿來做宣傳的字眼

咒 向世界宣示未來應有的姿態……」

但這

個孩子有力量

,我和妳所沒有的力量

0

這份力量可以淨化加諸於畢斯特財團

的詛

那 我打算將往後的財團交給巴納吉。只要妳肯答應,現在就可以將戶籍遷入畢斯 樣的 ?事情請讓繼承畢斯特家名字的孩子來做 和我們母子沒有關係 0

特家名

個孩子 我想講的不是這 我要的 只有這樣 些!我喜歡上了卡帝亞 !財團 或是畢斯特家的 斯 . 畢 斯特這 詛咒那些事情我根本無所 個 人, 如果可 以的 謂 話 ! , 想為 他生

見 的 臉孔溶入了黑暗中 隱約 露 出 的 光芒裡浮現沒 ,幾乎無法看見 人彈奏的 調琴 朦朧地照射出站在光暈外圍的爸爸身影

已經再談什麼都沒有用

Ī

0

媽 媽 露

出

那樣的

表情坐下

躲到了鋼琴後面

再

也沒辦

0 爸爸 法看

……具 有力量的人身上,會產生與其相應的 責任 這是自己所 無法選擇的 事 情

意思將巴納吉當成獻 只 能 照著名為可能 融給 神的 性 之神 7供品 的 0 命令去做嗎 我 喜歡說到做 到 , 強悍的 你

間 裡 爸爸好像想說此 , 連感到不安或哭泣的 三什麼 () 卻 時間 又什麼也沒說地溶入了黑暗之中 也沒有 就 被 別的手臂抱了 起來 0 巴納吉 0 那是 媽媽 被留在寂 的 手 0 靜 看 冰冷的 在 小 孩 房

經不在了。 我必須成為媽媽的依靠才行 的

眼

裈

也是又大又十分溫暖的手

0 卻

又覺得

,

那雙手

也

在依賴著自己

0 對了

,

大

為爸

走 吧 巴納吉 0 這 !裡不是我們該待的地方。 我希望你以後能夠成為懂得平凡人生重

性的

家的 事情 經這 麼 ,還有爸爸所教的 說 , 巴納吉突然呼吸有些 事情 最好都忘掉 困難。不 。那幅織錦畫也是 過, 如果這是媽媽的期 以及自己曾有爸爸的 望, 我會照作 事也 這 個

,

,

是,全都藏到記憶深處裡就好 Ì

大 為 我不守 護媽媽不行 1。爸爸說過,是男人就應該這麼做 。記得爸爸教的 這件 事 應該

歸 係 吧....

被

媽

媽的手牽著

,

巴納吉離開了畢斯特家的房子

庭院的雕像、

噴水池

以及經常修剪

40

但

是

我沒

年 改 的 口 以 草 前受了失去整整半 讓 埣 就算 都 漸 有向 變得 漸 遠 離 前 特 的 , 個 從未 別 意 身子的 願 見過 的 , 也 世 重傷 絕 界 的 對 111 就 界 不主 , 仍敢 像是 在 巴納 動 露出自己並沒過錯 向 個 言的 前 頏 邁 古 進 的老人家 前方擴 0 也 像 展 是 開 的 被 樣 來 表情 陣 , 0 明 以 風 在大 吹襲 明 不 平 海 凡 改變不行 載 明 浮 明 為 載 自 重 己 沉 的 在 # 卻又不去 不 界 過 0 不

倒 遠 就 與 在地 介偉大 的家 愈強烈。自己該不會忘掉什麼重要的 那 樣也有 然後什麼也不想地再度邁步向前 但是巴納吉在那之中感覺到了「脫 那樣的 樂趣 定沒 錯 就像 事了吧?不自覺地停住腳 。這時 節」 媽 媽所說的 感 ,自己的腳踝卻突然被抓住 0 每從家裡離 , __ 平 凡 步 開 , 回 定 步 也有 , 頭 看 那 已經 種 巴納吉當場跪 平 離 脫 凡 得好 節 的 感也 遠 重

好

要

讓 人心 皺紋變多 螫 懼 頭 感到 地 口 頭 驚的 骨瘦如柴。 看 是 ,爸爸的手正 , 爸爸全身是血 另一 端 的 抓著自己 臉 龐 0 伏倒. 也已經變得好老好老,)的腳踝。爸爸那又大又可靠的 在地上的卡帝亞斯 頭髮幾乎都變成 抓著巴納吉的腳踝 手 卻 了灰色 冰冷得嚇 如 0 同 最

別害怕 要相 信自 0 你覺得該做 的 事 就 去做 死人般發青的

面

孔

正

看著自己的兒子

軀體已經半數崩解 , 將和地面合為 體的 卡帝亞斯 畢斯

心只想著

特

這麼說

0

巴納吉

遠 要掙脫那隻手的掌握 , 完全沒有 回頭的 意思 ,但卡帝亞斯就是不肯放開自己的腳踝 股腦 甩著被抓 往的腳 , 最後甚至想要 0 原本牽著自己的 腳踹開 對方的 媽 媽 越

看到原本是自己家的地方,站著一個巨人。

獸這個字眼從腦 漆黑之中 那 海深處冒出的瞬間 帶瀰 漫著 股更深的黑暗 , 巨人的身體猛然膨脹起來,裂開的表皮底下綻放出 0 長有獨角的巨人身影正俯視著巴 納 獨角 血

般 的紅色光芒 身體完全不聽使喚,高漲的恐懼感化作聲音震動 時 間 , F 人的獨 角一分為二, 雙眼 睛 猶如惡鬼般發亮 喉 頭 0 直覺自己會被吃掉的 巴 納

從 喉 頭 發 出 的 聲音 嘶啞到令人訝異的 程 度 巴 納 林 克 斯 張 開 了 雙 眼

開 光 始 板 慢慢 看 地 來 運 並 作 不 了 像 起 是 來 般民宅 0 保持著 會 仰臥 有的 的 家 姿勢 具 0 自己似 , 巴 納吉轉 乎 正 移 在某 視 線 艘 船 F , 想 到 這 裡 巴 納

的

螢

最

初

進

雙眼

的

是放射

出

白

色

光源

的

螢光

板

0

為

7

防

止

碎

裂

,

而

在

表

面

覆

蓋

鐵

的

頭

動 所 發出 有 的 股淡 聲 淡的 響 0 由 消 毒 聲音的傳導方式 水 味 0 以 空 調 來判斷 的 聲 音 , 這 Ī 並不是太空梭或作業艇等級的 運 轉 聲 未 免 渦 於 嘈 雜 大 概 艦 是 艇 船 內 , 機 而 是 械

更

走

越

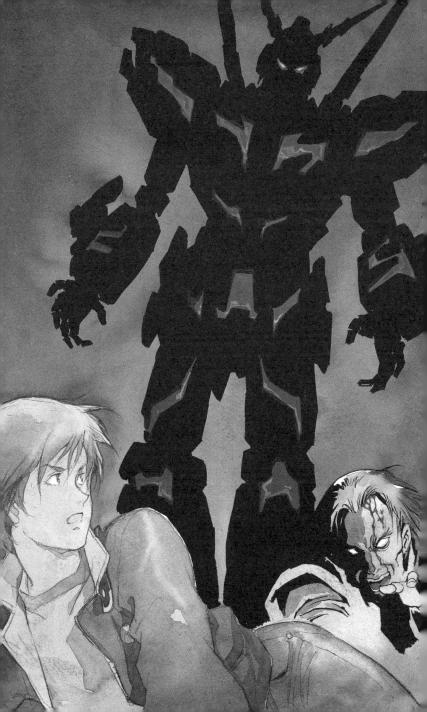

大的運輸工 真 大型貨船等級的引擎運作聲 。正當巴納吉想到這裡,「

聲音從身旁傳出 穿著白衣的男性走進自己的 視 野

起自己長臥在床的 照到眼 巴納吉雖然想馬上坐起身子,男人卻毫不顧忌地把他 那 前 為淡黑色的肌膚,乍看之下便可以判斷出這名蓄有小鬍子的男性 讓 巴納吉的 身子 1臉皺 了起來。 等到 「哼了一聲的男子把手放開之後 壓回 床 上。小 型手 電筒 應為阿拉伯系後裔 , 巴納· 的 吉才靜 刺 眼 光線突然 靜 地 挺

地 沙 病 啞 . 類 歴表 [答巴納吉 的 的 房 裡能看 聲 音 類的 看 著 文件 的 見置 神經還 疑 請 有藥品 問 問 枕邊 沒回 這 復靈活的 的牆壁上 的盒子 裡是?._ 手 一鑿穿成像是小 嵌於壁 穿著白衣的男子繼續在 掌 , 巴 面的)納吉 九 型隧道 面螢幕 注意到 自己 樣的 操控台旁則 一穿的 病歷表上寫著些 孔穴 是病 , 有診 應該是電 患 用 療桌 的 什 睡 麼 衣 腦 堆 斷 頭 設 放 層 也不 法 掃 著 擠 描 成 出 堆 П

這 裡是 擬 四 + 馬 的 醫務室……這樣 講你 能 懂 嗎 ? 總之, 就 是 聯 邦 軍 戦 艦 裡 面

納吉 瞬 病 間 歷 表往 想 到 自 桌上一 己目 丟 前 是待在低重力環境下 , 男子拿著水壺 П 到巴納吉 接過水壺的巴納 身邊 由 壺 內水 吉 幾乎是一 面的 搖 晃 程 氣就把那 度 來 看 巴 壺

水給

喝完了

終於醒來了嗎?」

我 拿 了你的皮夾來看 0 你名叫巴納吉 林克斯 , 是亞納海姆工業專科學校的 學生 沒

有錯

發得出聲音的巴納吉

回答

吧? 再 度 口 到診療桌旁的 男子,在拉了椅子坐下之後這麼問 。「是的 。」喝了水後稍 微 可以

大 為當初急著出港 也沒那個時間先查殖民衛星的資料庫 , 我就直接問了 你過去有

想沒有……這 艘 戦艦 , 現 在 正 在宇宙 中 航行嗎?」 沒有其他病史或是對藥物過

敏的症狀?」

對 現 在剛 好躲在暗礁宙域 正中 間 別擔心,敵人不會那麼快就找上門來。」

敵

人。在心中反芻著這

神

色

把視

線移到已經空了的水壺 己無緣的字眼 不在乎的 語氣 ,雖然隱約地體會到危機感,巴納吉還是露出了半放下心的 。他感覺到水分滲入原本感到乾渴的身體 , 能聽出男子對眼前的狀況已經習以為常。 ,將累積在

個

與

自

從那

滿

還是不 漸 溶解 靈光 沖去 0 0 為什 雖然記憶中是作了一場非常難過的惡夢,不過現在也只剩下曖昧的印象 一麼會這麼渴呢?自己又沉睡了多久呢?什麼都想不起來,試著 П [想的 3,正和 認腦袋

心裡的沉澱

物

一起漸漸溶去

或

者

,說不定現在也還是在作夢

。這是自己在亞納海姆工專宿舍所作的夢。醒來之後要 45

心裡的

沉澱物漸

味

的

辨

公室

應

該也……

樣 1/1 Ĵ 心 地 , 那 不 把 有 拓 著 1世吵 应 片 翅 醒 膀的 ,偷偷出門進行 MS是從工 業 草 园 塊出 的 打 現 工 的 0 這 要是港 礮 說 來,不知道布荷公司 出 現災情 的話 , 那 間 的 有著 人們怎 油 臭 噘

間 果 到 得 個 7 自己的 到 巴 話 納 的 句 是這 指 苦的 , 你 尖 現在 樣冷淡的話 會 心 , 讓巴納吉 跳 痛 開 應該已 嗎?」「有 始 劇 一經脖 |嚥了 烈加 語 0 子 速 點….. 折 大 ,太陽穴一 氣 斷 為 原 而死掉 0 本用 像是察覺 巴納. 來固 帶跟 了 吉 喔 定頭 ! 著 到巴納 答 痛 • (盔的扣具直接壓 Ī 吉的 起 那 來 是 狀況 0 你 用 活 手 , 男子 著 道 的 摸 證 到 在沒有 , 繃帶: 據 7 額 , 忍 頭 特 有 頭 下 的 的 如果沒 情 質 況 感 結 傳 F

那 頭 瞬 枕 簡 的 1 11 跳 連 連 結 接 成 7 ,拷問 次加 鮮 明 的 器 速 影 蒷 , 這 像 的 機器 次聲音大 , 包 覆 0 自己 住 詎 到 憶的 的 連外 頭 薄 曾 人都能 膜 被 也 那 跟 東 聽 著 西 見 從 0 左右 用 氣 來 被 古 包 撕 夾 定 開 頭 然後 盔 的 扣 壓 泊 具 額 頭 那 過 個 去 像 的

住 開 M S 的 讓 加 停 速度 不下 眼 還 前 是 來的 的 給 那 景 抵 此 物 警 住 散 動起來都只能像慢動作 報 發 最 聲 著 後 殺 顯 氣 切 宗在 的 的 自 螢 動 切都 幕 确 F 台 泡 的 , 播 到了 訊 所 放 息 有 凝 的 樣 NT 重 東 的 西 液 Ď 都 那之後到 體 被 裡 某 接著 頭 種 0 黏 底 不 身 怎麼 稠 管 度 就 很 那 被 高 架 快 的 長 到 厚 T 連 重 四 眼 液 片 球 體 翅 都 給 要 膀 的 爆 纏

張臉 駛那. 架被 孔和名字 水壺從巴納吉手中 稱作 起在腦海中交錯 獨 角 獸 掉落: 的 M 地 S 面 , , 巴納吉用手捧住了自己像是快要裂開的 和 發出清 敵 人 脆 戰鬥 聲 0 沒錯 0 奥黛莉 , 自己曾經坐進 、卡帝亞 斯 那 ` 頭 拓 個 也 駕 0 自 駛 動 米寇 艙 門 裡 打 特 面 開 0 幾 駕

打擾了!」 隨後女性的聲音闖入房裡

哈桑醫生 我聽說那個孩 子已經醒來……」話講到一 半,女性的眼睛正好和抬 起頭

來

身上,搭配的是灰色的立領軍服與白色長褲 的巴納吉對個正著 容貌卻不像是軍人的典型。當巴納吉認為對方簡直像是與自己同年代的 啊 真的耶 。 ___ 女性原本就已圓滾滾的 。外觀雖能看出是聯邦宇宙軍 記眼睛 ,這回睜得更圓了 東洋 的 少女時 制服 人種的小巧體 被稱 女性本身 為

桑醫生的男子轉過了頭,用著平板的語氣應聲:「喔 ,妳來得還真早。」

而言 ,調查出來的結果是清白的 他本人是表示,身分證上所記並無虛假。妳希望的檢查也已經做過了,就這邊的設備

究 頭 0 做 你好 檢查 出 . 結語時帶著若有所指的眼神 我是美尋 這個 詞 所帶有的 ·奧伊瓦肯少尉。」將之前若有隱瞞的目光收起,女性帶著笑容打招 灰暗 氣氛傳達到了巴納吉心中, ,哈桑向女性這麼說 0 女性也回以略帶他意的 不過 他沒有那個 餘 裕多做 眼 神

並點

呼,這讓巴納吉眨起了眼睛

巴納吉・林克斯小弟。」 歡迎來到 『擬 ·阿卡馬 』……儘管現在的狀況好像不太適合這麼說,不過你還好嗎?

文辨长舌到見五。 二「雖然有很多事想問「嗯,還好……」

首先還是必須要感謝你。多虧有你駕駛鋼彈作戰

,

否則我們可能

也沒辦法活到現在。」

『鋼彈』?」

就是你所駕駛的

7機體

完全沒聽懂意思,就連對方在問什麼也沒辦法理解 。巴納吉看向哈桑 他 正 面朝 桌子

。沒錯吧?雖然現在臉已經藏了起來,角也變得只剩一枝而已。

起巴納吉的眼睛 那穿著白衣的背部似乎並不打算轉過來 • 你不記得了嗎?」 美尋的頭稍稍歪向 邊 , 偷 瞄

我記得自己坐上了MS, 也有操縱它的記憶 。不過那時滿腦子也就只有想讓它動起

的想法……」

的痛覺 突然間 ,像是脈動 這孩子不要緊吧?」把臉從伸手摸向繃帶的巴納吉身邊移開 一般的疼痛從太陽穴冒出 。並不是被扣具壓迫的痛 美尋不安地問起 而是從內部傳出

這之後還需要問一 些對他負擔比較重的事情呢!」

眩。肉體上是沒有什麼問題 他很

正常啦,就 為受了輕微的 『鋼彈』 的駕駛員來講的 腦震盪 ,這陣子或許還是會感到暈 話

這也不是頭一遭了。 『鋼彈』 每次總是……算了, 你們遲早就會懂了。」

和

稍

微轉過了臉

,哈桑回答

。混

|亂中的腦袋對「鋼彈」的駕駛員這段話起了反應,巴納吉

美尋一起看向了哈桑的側臉

不分先後相互而視的美尋與巴納吉之間,流過了一瞬尷尬的沉默。「你不用太擔心。」擠出 揮起手掌趕走兩人份的視線,哈桑又轉回到了桌前 。在一起注視那身著白衣的背影後

你的身分已經做過確認了,等會兒只要回答軍方提出的問題就好。」

虚偽笑容的美尋先開了口

看到 可是剛才醫生說 美尋 時接 不上話的臉 , 他沒時間先對照殖民衛星的資料庫……」 ,巴納吉有點後悔自己多說了不必要的 話

有時 眼他的背影 是代表抓到對方把柄 ,輕輕嘆了一口氣之後,帶著苦笑對巴納吉坦承:「是你的朋友幫你作證 特別是在軍隊這種地方。像是在埋怨哈桑的 多話 美尋瞪

事 1

知道

內

這 件

吉的眉頭皺了起來 的。」感覺到美尋似乎是個溫柔的人,巴納吉安心了一點。另一方面,朋友這個詞則讓巴納

後,他們說逃生時曾和你一起跑到殖民衛星建造者,結果在中途走散了。」 因為那群人看起來像是亞納海姆工專的學生,我就在想會不會是你認識的人。問過之

「是拓也和米寇特嗎?他們也在這艘戰艦上嗎?」

……!」巴納吉振奮地回答。美尋看向哈桑,露出了不知該怎麼辦是好的眼神 巴納吉做不出其他的推測。「想和他們見面嗎?」聽見美尋接著問的這句話,「 0 依舊沒將頭 那當然

納吉答道:「好吧。」 轉過來,哈桑說了一句:「我什麼都沒聽到喔。」於是美尋聳了聳纖細的肩膀 ,低頭看著巴

但是只能見一下下喔。因為馬上就會有很多位居高階的叔叔們想來問你問題 知道

嗎?」

巴納吉慎重地下了床。赤腳踩在地板上的第一 美尋有點僵硬的笑容,反而強調了事 情的嚴 步,感覺冰冷得嚇人 重性 。自覺到自己目前正處於麻煩的立 場

『巴納吉,巴納吉。

門,籃球大小的球體就撲了上來。「哈囉!」趕忙將那東西接住 ,巴納吉回

沒 事 吧?』「當 邊拍著像是耳 一朵的]圓盤 邊回答,巴納吉將哈囉整個 ,被抱在 巴納吉懷裡的 哈囉用著合成音效問 顛 倒過來檢查了 遍 0 你沒 雖然有 事 沾 吧?你 到

室內

吉!」「

點

煤灰

被橡膠覆蓋的表面上倒看不出來有

聲 在 的 擺 主人 放 有自 。從沙發上 動販賣 機 站起 、觀葉植物,以及幾套樸素桌椅的軍官用 ,用著茫然的表情看向自己的 米寇特 康樂室 ·帕奇 0 角 不理 ,巴納吉 一會像是負責 找

原來你還活著啊!」熟悉的聲音連續傳來耳邊,巴納吉慌張地環顧了十公尺見方的

明顯的

傷痕

。安心地嘆了一

口氣之後

巴納

滿 看守的 腔情 緒的 士官阻 E 巴納· 止 吉 , 口 硬是衝過桌子跑來身邊的 答:「 我才以為你們已經……!」半句話卡在喉嚨 拓也· 伊 禮 看 見他們 (桶的 臉 , 巴納吉用 , 瞬 時 禁不住自己 力踹 地

對 面接 米寇特也 住半空中 - 撲過 來的 拓 也

了想分開)緊接著摟 會 因為寒冷而繃緊的皮膚隨之舒緩 的 他們的 質感才 1 是 官 前 去 現 , 露出沒辦 實 0 大 為 慣 即 法的 性 使 有 表情 抱成 脫 ,巴納吉享受著那輕飄飄地包覆住自己的安 0 節感」, 巴納吉用全身感受到朋 團的 也不會動搖 個 人浮 到 7 空 這 種 中 感覺 友們的 0 在 這 旁看 體 是自 溫 著的美 0 三所 這 份 51

溫 尋

暖 制

這

種

確

止

屬世界的體溫

抱

在空中

僅僅是兩

一秒左右的事

情吧

撞

到

牆壁的

那

剎那

,三個·

人又被

度甩

開

的

離

心感 0 這裡才是自己該待的 地方 他 胸 口充滿了這樣的 想法 。已經不用 再搭上M S 也

會 苚 和 畢 斯 特 財團 或新吉翁扯 Ŀ 關 係 0 大 為 與惡 夢緊鄰 的 天已 經結束 了……

次:「 不知道 巴 沖 F 心力給 -輕微 掉 納吉的 的 是誰先笑了出來, 抓 知 兩 住 肚子, 道 個 擦傷,看上去並沒有在避難時受到 你們 人都比最後見到 糾 不高興 兩 在 個都能 起 地抱怨了一句 摔 的沒事 頓時室內便充滿三人份的笑聲 到了沙發上。「 面 時要來得神清 ,真是太好了……」「沒事才怪。」 好 氣爽 醒目的重傷 痛 ! 觀察過 呀 ! 0 0 兩 像是已經洗過澡將身上的 拓也與米寇特只有在腳 傳出了三人三 人模樣的巴納吉 拓也輕輕 一樣的 , 修叫 又重 握 起拳 或 手 新說 汗與煤 聲 頭 接 頂 有 1 向 灰 留

我 們 可慘了 被 MS用手抓著甩來甩去,在戰場裡到處亂跑 0 真不. -知道)你那時 候

在

幹什麼。」

跟 你見 我 面 直都在擔 你 頭 Ê 心你 前 傷 郭 勢還! 真 好嗎?人家說 的 明 明聽說巴 , 你 納 吉也 直沒有恢復意識 是被收 留 在 這 艘 戰 艦 卻 直

傷 的 時 米寇 候 特 想碰 從桌子對面 巴)納吉 頭 , 上的 也就是美尋與士官的身後 繃 帶 卻 被他 用手 擋 F , 當巴納 道巴納吉看過的 吉正 要 和 她 光芒讓他屏 說 自 己沒 受什 住 了 呼

吸 他 看 過 那顏色

個 房 間 翠色的 0 像是想躲 瞳 孔 在士官的背後 0 宣告了 切異變開始 , 對方正看著自己 的 瞳孔 0 那對綻放鮮烈色澤的雙眸 瞬間 , 巴納吉眼裡再看 不見其他人 , 與自己在同 (), 他

奥黛莉!」

從沙發站

起

對方的肩膀顫了

下,

翡翠色的

眼睛微微地睜大了一

點

0 巴

納吉顧不了前後地蹬了地

,

板 沒有錯 在差點被自己的腳絆倒的情況下, 是奧黛莉 ・伯恩 。那栗色的頭髮 穿越過美尋與士官的身旁 、白淨的肌膚、穿著牛仔褲的修長雙腿 ,和昨

更讓 天見面 身體焦躁的 時 點也沒變。 熱潮催 從身體深處竄起 促著巴納吉 ,讓他來到了那對翡翠色眼睛之前 股熱潮 並不是暖意,而是比暖意還 。不知該從何開 要更激烈 , 巴

間相視的 Ī 光移到了地上。 納吉最初想到的

話

是:「沒想到

,妳也被這艘戰艦收留了……」聽到這句話,奧黛莉把

對啊……事情變成了這樣 0

的巴納吉 抬 頭 瞥 體內的熱情頓時涼了下來 ,奧黛莉將視線移到巴納吉肩膀之後 想起奧黛莉的視線前站著拓也與米寇特

瞬

1轉過

T

頭

訴他們的不是別人,正是巴納吉自己。想起這些,等到巴納吉從奧黛莉身前退了半步 號」,然後與畢斯特財團接觸的經過 時 這 已晚 兩人都認識奧黛莉。他們知道疑似反政府組織成員的奧黛莉在昨天偷渡到 。「果然妳就是巴納吉提過的那個奧黛莉。」 與昨晚戰鬥密不可分的一連串 話鋒帶刺的語句由身後傳出 經過 。將這] I 此 時 事 一業七 讓 ; 已 情 巴

0 百 開 時 察覺到美尋正以存疑的目光看向這裡的巴納吉 的是米寇特 0 她那冷漠到讓 人發顫的 眼神掠過了 , 馬上又擋在奧黛莉身前 巴納吉 , 投注在奧黛莉 個 |人身

「妳是誰?為什麼要跑來『工業七號』?」

或許之前米寇特是介意看守士官的目光

,

所以

直沒有像這樣直接對奧黛莉

開

朝著

汗的 在最 從 束縛中 学頭 不 希望讓 解 就 放 在想不到半句能 事 而 情曝光的對象 話 中帶刺的米寇特 夠打開 聯 , 美尋 場 邦 面 軍 的話 的 插 軍 話 官面 說: 巴)納吉 前 發 哎呀 展 無意識 成 , 這 你們四個不是都互相認識 地 種 局 舉起手 面 , ·臂護著奧黛莉 巴 納吉握 「緊了 時 自 嗎? 三出

她昨天才搬來『工業七號』的嘛。」別的聲音從室內傳出。

她是巴納吉的童年玩伴,預定要轉學來我們工

拓也傳來示意的眼神 0 下子配合不上的巴納吉用著含糊的語氣回答:「 咦?對啊……

專唸書的

對吧?」

背說:「 哦?是這樣嗎?」美尋說。比米寇特投出充滿疑問的眼神又快了一步,拓也拍拍她的 妳擔心太多了啦,米寇特

就算突然跑來一個小時候的玩伴,巴納吉也不會多看妳以外的女孩子一眼吧?」

就連巴納吉對這句話也聽傻了,張開的嘴巴一時間闔不上來。美尋露出 _ 喔,原來是這

米寇特氣炸了的聲音響起,正當束手無策的巴納吉只得承受時

|氣要怎麼辦?巴納吉這麼擔心著,不自覺地閉上了眼睛。「你在說什麼啊!?我的意思是

的表情點頭稱是,而呆在一旁的米寇特,臉當場漲成了通紅

。你說過頭了

吧,惹

她生

同 事啊」

巴納吉・林克斯在嗎?」

唐突插進來的尖銳聲音,打斷了接下來的話。看向聲音的來源,康樂室門口的兩個人影

進入了巴納吉的視線

說他比 司 身上下的精悍男性 如果其他的軍 那 比較像 兩人分別是將頭髮理 把鋒 利的 人是木棍的話 他們 小 力 二雖然也都穿著聯邦軍的 短 , 魁梧有如摔角選手的 ,這兩人就是鐵棍 制服 。若是單指那名眼神銳利的男性 高大男性 ,散發出來的氣息卻明顯 ,以及像是敏銳注意力遍及全

巴納吉和那把刀對上了眼 。在美尋與士官僵住不動的情況下,那兩人毫不顧忌地走了過 與其他乘員不 更可以 55

來。儘管左臂打著石膏,那腳步仍然毫無破綻 遍 ,令人聯想到巨大貓科動物的身驅來到巴納吉眼前 。銳利的視線將巴納吉從頭上到指尖都掃過 。忍住不將目光別開 , 巴 納吉也 直

男人的臉。男人的視線文風不動,不帶表情地開口問道:「是這個少年嗎?」 我應該說過,在他醒來後馬上帶過來才對。」 是。塔克薩中校。」美尋回答。男人將視線從巴納吉身上移開,朝美尋提出質疑

是我讓他和收容中的難民見面的。因為他們說彼此是同校的學生。」

視 出 巴納吉 [她對男人有著像是反感的情緒。不過被稱作塔克薩的男人則似乎對此毫不介意 出和娃娃臉不相稱的厚臉皮表情,美尋回話時並未和男人目光相接。美尋的態度 短短交代 一句「你過來」之後便回頭離去。那不容許他人有其他意見的口氣 ,再度俯 ,讓 ,透

巴納吉在想清楚之前便先踏出了腳步。

等一下……!你們說要帶他走,

是要帶他去哪兒?」

「巴納吉和我們一樣,是逃到這艘戰艦上來的耶!」

未受動搖的 拓 也 和米寇特接 語氣 П 話 連開口 那要由我們來判斷 , 巴納吉連忙停住了腳步 0 П 頭瞥了 兩人一 眼 塔克薩用著絲毫

你們太蠻橫了吧! ·再說 ,到底要到什麼時候你們才會送我們回去『工業七號』 啊?

戰艦現在正在警戒配置之下。我無法做出保證。」

請先說明理由 我爸爸法比歐·帕奇是『工業七號』第三作業區的廠長。你們要只帶巴納吉走的話

效果。塔克薩凝視米寇特,鄭重說道: 米寇特知道 ,大部分的大人都會因為這句話而改變態度,但這時並沒有得到她所期待的

處游移 巴納吉 他以民眾的身分操縱軍用MS並介入戰鬥。這是罪重足至處以極刑的重大違法行為 軍用MS……?」「是你駕駛的!!」分別發出驚訝聲音的拓也與米寇特,將視線投向了 。「巴納吉 。看到美尋像是在抱怨塔克薩多嘴 ,你該不會……」背後傳來的低語聲 而瞪著他的側臉,巴納吉目光開始鎮定不下來地 ,讓巴納吉嚇得抖起眉來

不自覺地伸手摸了巴納吉的肩膀 , 又馬上將手縮回的 奥黛莉 , 眼 神 正 露出動 搖 0 巴納吉

到這對眼睛時改變的 。抱著這種不知是否算是直覺的想法 。自己與奧黛莉 或許也包括拓也和米寇特 巴納吉 回答: 可能

我之後再告訴妳

都已經踏上了再也無法回

|頭的

條路

想起

切便是在看

在這裡等我 好嗎?」

別和任何人講 ,巴納吉自認用眼神對奧黛莉傳達了這句話 。奧黛莉向後退了一步,對巴

,

路的

康 樂室 露 出 沉 美 默的 尋 那 目 像 光 是在說著 感覺自 三曾: 不要緊的 被碰 過 ۰, 瞬的 而拍在自己背上 肩 膀 Ī 上散發· 畄 的 熱度 手 給了 巴納 巴納吉抬 跟著塔克薩 頭 挺 胸 離 走 開

*

這 時 聽來格 高 元 的鳴笛 外悲悽 聲 0 , 那音色帶著寂寥的 透過無線電在太空衣的 i 氣息 頭盔內響起 傳到了利 迪 0 這只從海 馬瑟 納 斯 軍帶來的 的 耳 裡 號令 甪 鳴笛 , 在

天以 的利迪等人也必 將四邊各長二十公尺的 歸 前 上 會 艦 的 沒多久 的 再 這段期間 , 口 機 體 擬 來 震 Ż 內 須再踏出他們的下 四 著艦用 動 0 卡 距 便從腳 , 利 馬 離 彈射 往 後部彈射 迪等人已經在彈射口前列隊完畢 正準 邊 後應該 傳出 備 封 會 閉 迎 , 一被記 的 彈射甲板的 向 , 步 隠藏 新 艙門仍然開著……但是不管再怎麼等 載 0 的 為 因為這 局 住於真空中昂然而立的 面 工業七 巨大艙門開 將對於已 時戰死的駕駛員們的 號遭 , 遇 逝之人事物的 並 始 戰 做出舉手行禮 關閉了起來。 的這 龐 大彈射器 靈魂 場 戰鬥 惜 別 的 由 , 應該 不會 [姿勢 納 上下 結束已 0 於 在 也早 慢 逼 艙 來的 中)經過 為 近的 門完全 就 Ī 等待 生 П 艙 到 還

閉 未

『結果,大家還是沒趕上啊……』

厚重的 艙門已經闔 E , 開 始注 壓的 警告燈 號 IE 閃 燥起 來的 時 候 , 諾 姆 帕 希 利 科

克少校

空中 小 如 時 此 之後 只 低 利 喃 在 油 0 隊 他 態度終於軟化 將 視線 曾 尚 解 轉 F 散之後 級 向 C諾姆 要求 下來 混 , , 不過 即使 的 在三五 M 看 S部隊 過了規定的 成群的 不見他被頭 長眼 隊 列 裡 十二 兵之中 盔 , · 護 罩 現 個 在 1/ 或許 時 所 通 遮住 也 渦 也還 要繼 艦 的 表情 看得 續 內 開 道道: 見部 放 找 閘 的 不 下 氣 到 的 閘 司 到了 機 說 體 漂浮 第 的 話 在 利 個

油 也 脫 能 掉 的 伍 頭 盔 掛 在 背後的 扣 具 E , 利 迪 走下已經注入空氣的 M S 甲 板 0 看到 大半 M S 都

戰 死認 到 整備 定的 架 里 只 歇 剩 爾 默不 有 語的 $\overline{\mathcal{H}}$ 架 , 鐵 壁佇立在前 傑 鋼 則 有 的 光景 架 0 Е 利 C 迪又重新感受到 0 AS也失去了 1 喪氣的 架像 情 是 坦

玩意兒 傷 另外兩 剩下 名 的 現 架現 在 還躺 在 在 IE. 艦 蓋著帆 內 的 ħΠ 布 躺在 護病 甲 房裡接受照 棭 角落 0 顧 確認生存的 , 看來已 駕駛員有三名 無望回 歸 戰 線線 0 實際 其 中 上失 人

是輕:

受到

的

沒有

力的 M S 甲 板 飄著 股閒 散的 空氣 0 斷斷 續續響起的 起重臂與焊接聲 , 讓

「德波拉、那察爾,就連伊安隊長也……損失慘重啊。」

這股燈火將熄的去了三分之二戰

惆悵

顯

得更為

醒

克

後還讓那傢伙給逃掉了。 先不提遭到伏兵偷襲的 R 密 003 其他七架都是被同 架敵機給擊墜的吧?而且 ,最

也算進來,還算能動的也只有五架耶 「三分之二耶,三分之二。被打下來這麼多架,編制要怎麼搞 *!!連 個中隊也組不起來 0 ! 就算把預備機的 傑鋼

只能等待增援啦 0 這 種狀況之下 , 要是 再 被 7 帶 袖的 那架四片翅膀襲擊的 話 根 本

連 下也撐不了。

由於沒有平時的喧噪聲 我之前撲克輸給 J 4的歇羅 ,還沒把他痛宰回來哪……」

,整備兵在四處交談的聲音便格外刺耳

0

利 迪

無意識地

握

起

了拳

驗 揮 頭 膽小就能活得下來,也不是勇猛的傢伙就會戰死。 ;舞大鎌刀時是站著還是蹲著,就只是這樣的差別便決定了結果。這種情況下, ,漂過像是墓碑一樣並列著的整備架之間 實力或是勇氣都沒有產生作用的餘地 別一 區分兩者的純粹就只有運氣 直責怪我們 利 迪在心裡這樣說 而已 不管是經 在 並 苑 不是 神

出的 樣的 ?條件反射而已。至少在利迪心中,對敵人的憎恨、悔恨一類的感情都相當稀薄 心境就好像是在參加 死亡是來得那樣乾脆 ,讓活下來的人只感到茫然。雖然也有想為同伴報仇的想法 一場賭博一 樣 ,或許也只是自己別無他法可以得到平衡的 身心 硬 受講 所做 但

的 讓 利 油 感 就 到 是對於不覺得悔 生氣 0 自己遲早有 恨的 自己感到悔 一天會習慣這 恨 種感覺 0 經驗 不足到 把過去與 不知該 宛 去人們的 如何活 用自 口 **|憶拿** 己生還 的 身 成 喝 體 洒

時的下酒菜吧

從開 的 識 到 I , 整備 機 放 里 在 的 歇 體 思考悶悶不樂地運 艙 本身卻 中 爾 闁 的 , 那 自 重 端端 沒有什 機 新 伸 前 體認 出 面 麼地方受到值得特 了幾條 0 到自己什 作著的 全體都 纜 途中 線 沾 麼 E , 也沒辦 使得. 7 人們 ,煤灰 在 剜 到 裡 的 的 提的 ?聲音 頭進 噴印 利 油 行 損 漸 的 傷 作業的 漸 N 拿 遠 0 A 出 仰 去 R 瓊 鋼 望著 0 Ò 納 絲 口 0 鎗 渦 就 吉伯 將 連 8 神 標誌 自 光 來 束擦 己 的 尼 整備 吊 也 時 已經 到 渦 候 7 的 長的 變 駕 痕 利 駛 得 背 跡 油 影 難 艙 彻 沒有 以 經 變 得 辨 來

招 觀 是 到 瑴 在 , 開 7 学 哭 多 於 下 頭 , 條 搭 Ė 該 利 己高 說 X 乘 油 此 命 的 低 什 損 戰 大的 低抽 失 麼話 艦 的 身子 有 1 實 著 利 戰 近 吉伯 迪 似愛情 0 氣 叫 經驗 0 尼正 1 老班 的 這 聲 樣的 執 在按著連 底 著 的 事 0 1: 整備 情 從 官 接儀 再 與自己 吉伯 度服 長 表板的 役以 尼體 這 樣 檢 結果那 會 來首次經 的 到 電裝置 新 的 任 粗壯 應該 幹 鍵 歷 部 的脖 前 盤 是更深切 有著完全 Œ 0 式實 由 子整個 於 的 戰 那 感傷 不 背 轉 , 了過 同 影 而 吧 看 H 的 來 還 價 來 想 值 像 是

有

此

難

認

帶著

一般氣的

視

線也跟著掃

到自己身上

混 帳 你連參加實戰都敢帶這種玩具上場!」

伯尼走到了外頭 口的聲音哽在 戰鬥前帶進 比 .平日的兇臉又更加險惡,吉伯尼把手掌大小的 駕駛艙 喉頭 , , 利迪讓退縮的身體往後方漂去 後來壓根忘在裡頭的複葉機模型 0 飛機模型拿到自己 那個是啥, 啊 不對 你講啊!! ,那個是……」 面前 緊迫盯人的吉 那是利 急忙出 迪在

正矗立於艙門前

,

巨大的塊頭

兵 無重力間漂浮,最後落得整個背撞在 利迪迅速地重新站起身,瞪著吉伯尼叫道:「你這只是借題發揮吧!」 副 吉伯尼岔開雙腳 你就是帶著出去郊遊的心情在執行任務,才會任憑吉翁的殘黨宰割 [被嚇到的模樣看向兩人,之後露出像是在說 、用力踏穩駕駛艙蓋 「里歇爾」 ,把利 胯下延伸出的 迪的 「又來啦」 身體給撞飛了出 鉤狀裝甲的下場 的 表情 去。 , ! 又紛紛把頭 利 迪 無計 0 周 韋 可 轉 施

的 Ī 整備 地在

П

|戰場上我也是拚了命的啊,不要把氣出在我身上

沒拿出成績來說什麼也沒用!你還是拿著這個去玩吧!」

小複葉機,利迪反射性地踢了 吉伯 尼將飛機模型一甩 ,哼的噴出一道鼻息。不去看他的臉 腳邊的 | 装甲 ,只盯著飛過自己頭 上的

邊想著為這些事爭執很蠢,一

邊卻又想到這樣反而比較沒那麼沮喪,利迪奇妙地感到

精 神 振了起來 關 ,開 係 始 , 複 股腦 葉機塑膠製的機翼輕 地追起 正在横跨甲 巧 板 地穿越空氣 飛行的 複 葉機 , 在毫 0 或許 礻 减 速的 是 因 情 為 況 原 先 下 飛 的 到 設 了 計 對 便

符合航空力學的 0

的 的 人群中 牆 壁 複葉機穿越過起重臂之間 的狹窄空隙 , 到達牆際的 窄小 通道 , 雅 進 7 走 在 涌 道

走

在

行

列

中

央

的

X

影

迴

身

閃過

,

用

手

抓

住

突然飛

來的

複

葉機

0

晚了

步攀

到

窄道

扶

手

裾 的 色 利 頭 油 髮 被沒穿著軍 0 個 頭 比 起 走在 服 的 前 對 後的 方的 男人 側 臉 一要小 嚇 Ī 跳 號的 0 深 那張 藍色的 臉 I , 說他還是少年 作外套配 4 仔 也不 補 • - 為過 隨 圃 留 長 的 焦

吅 抱 歉 0

……這 做 得 好

不

個

精

巧

0

交出

接住

的

複

葉機

,

嘴

角

稍

微

緩

和

下

來的

少年

仰

望著利

迪

0

那是對

別無深意的

眼

睛

,

卻

堅毅 腊 四 Ħ 0 相 與 對 小 年 利 乖 迪 巧 被 的 胸 長 相 中 並 示 的 搭配 某 種 悸 , 動給 在 他 迷惑住 眼 底 藏 有 會 道銳 , 隨 利 即 的 又 注 光芒 意到 其 和 他 那 視線 散發奇 而 妙 抬 磁力 起了

的 相當

眼 0

頭

走

在

行

列

前

頭

的

塔克薩

馬克

爾中

校

,

不帶表情

地

朝利迪這

邊瞥

7

眼

利 油 1 敬 禮 並 從 行 列 離 開 0 小 年 的 臉 很快就 被大人們 的 背影給 擋 住 , 走到了 看

的 池方 若說是在移 動 收容的 難民 ….包 韋 住少年的 一行人看起來又太過慎重其事 0 最人感

不

皃

邊

0

百

期小聲地回答:

「就是之前駕駛

7

鋼彈

L

的

小鬼啦

到 到疑問的是 了認識的 面孔 , 連狩 便移動過去那人身邊 獵 人類部隊的成員也在其中 。他是被配置到警備隊的 0 利迪觀察著那約有十人的團體 ,在最後頭找

表情打過招 警備隊 呼後 在平 -時的 , 跟在背後將臉湊到了 乙種制服 上配掛有槍帶 對方耳根 , 頭 ° 上則戴了畫有白 那傢伙是誰?」 I線的 , 與自己同 利迪用下巴指向少年那 防 彈頭盔 期的 利 新任幹部 油 過 一去用

就是他……!!還是個小孩嘛 0

我之前不就說了嗎。 聽說等會兒就要對他作實地檢驗 0

期的背後 行人已經先走到了前面 少年。之間完全沒有能夠聯想在 , 為了追上隊伍 起思考的要素 , 同期用力蹬著地 0 利 迪 面 在原地呆站 0 利迪跟著有樣學樣 了 陣 0 在 這 緊貼在 段 期 間 百

的

憑藉壓倒性機動力將

「帶袖的

四片

翅膀擊退的鋼彈型M

S

,

以及走在

眼

前像是

個

學生

幹嘛?」

不是要去 『鋼彈』 那裡嗎?聽說這次還回收到了結實的盾牌和步槍 , 我也想跟 去參

觀……」

不行不行,局外人不准進來。因為光是亞納海姆的人和狩獵人類部隊,就已經為了所

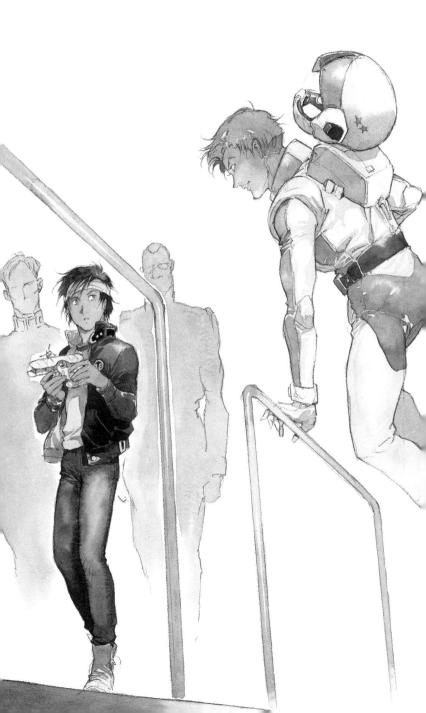

有權 吵得不可開交了 , 現 在 裡 面 根 本 是 觸即 發 0

他 才是 局 外人吧

和 我 講 這 此 也 沒 用 啊 0

下 會 梯 到 層 , 甲 走啦 最後走進 棭 不 渦 走 並 啦 沒 去 0 有那 的 被 的 司 個 同 期 空間 用手 期 , 去確 負 趕走 責 解電 認方才的 , 利 梯 迪 門 心 印 關 不甘情不 象 Ŀ 0 0 關起 願 瞬 的 間 地停下 門板 , 利 擋 腳步 迪 住 的 了少 0 Ħ 光又 年 行 的 和 J 搭 視 看 線 向 1 窄道 自 , 三的 電 梯 盡 降 11 頭 落 年 的 阻 交 電

甲 子 狀 時 而 板 , 被 況 會 就 反 利 在 不能 作 樣的 用 M 崩 到 S 稍 話 甲 力彈 的 微 場 板底 , 現 所 體 開 諒 在 F 的 被回 應該還是 , 利 下 有 迪 収的 著別 別人的心情嗎?在胸口 , 順勢抓 鋼彈 似像非像 稱艦內工 型 住了 M S便是被保管在這 廠的整備 艦內接連設置的 鋼彈」 的 裡無謂地說 單 獨 板 角MS才對 0 這是在 氣閘 裡 起 0 別人的 1機體需要換裝或是大 每 精確 0 個 趁著火大踹 瓊話 X 來講 都 , , 副 利 如 油 繃 了電 果 得 離 與 緊緊 開 規 梯 口 7 門 模修 收 的 M 時 S 腳 樣 的 理

既然 流待機⁴ 命令已經發. 布 下 來 , 也不能回 |到自 己的房間 放鬆 0 利迪 !把複葉機模型藏 進

頭

盔

0

面 走 向了 駕 一颗員 行命 間

利 利 迪 迪 只好 預 臉 備 和 機 厭 惡地 活 和 預備 F 握著 來的 人手都全部 移動 成 員 握 把移 起杵在空蕩 動 買的 動 來到十字路口的 現 蕩的 在 , 待 擬 命 . 間 阿卡馬隊已經沒辦法繼 時 穿著太空衣度過 候 0 道曾經看 眼 過的 續 前 維持 沉悶 人影從他 的 原 先 空 丽 的 眼 陣 正 容 前

油 調 快 了 色 移動 的 頭 握 髮 把的 、白 一淨的 速度 修長 叫 道 臉 $\widetilde{\cdot}$ 蛋 , 等 以 及那 下, 包 妳是 覆住空氣 ! 而 膨脹 在 十字 起來的 路 披肩 前 放 , 開 絕對沒有 7 移 動 握把 錯 1。利

訝異表情的 少女臉孔 利

迪

腳

踩

向

盡

頭

的

牆壁以

抵消慣性

0

於是在利迪歪了九十

度的視野中

,

出

現

Ź

轉

渦

頭露

渦

利

迪

的

心

跳

隨之加

速

起

來

果然是妳 有沒有受傷?之前 我 直. 福 在 意 就 是沒時 間 問

0

,

不 秀側 或著 畏 懼 該形容成緊繃 臉 隔著漂浮的 坳 龃 做 眼 出 前 的 反 披肩 應 小 感比 女 0 重 疊 較 在原地停下的少女直 面 作 恰 , 讓 當 出 利 0 種 迪 在 沒 É \neg 墨瓦 有 個 根據的 兒緊張 臘 視起 泥 確 7 加 利 信 起 被 來 迪 , 敵 利迪客套地笑著說 0 那 就 機 是 對 逼 大 到 翡 翠 為 絕 看 境 色 到 時 眼 睛 7 , 透 透 這 過 啊 張 露 螢 臉 出 幕 , 那時 自 所 股 看 倔 候 見 才 強 能毫 戴 的 著 清

頭

盔

所

以妳也認不出來吧

0

臉

,

讓利

:迪也跟著接不上話

0

或許意外地是個害羞的女孩吧?利迪

想

0

帶著看錯對

方

個

的

我是帶你們來的M S駕駛

啊

少女露出像

是回

[想起

來

0

利

_

.

馬

瑟

原先凜然的修長臉孔突然失去了幾分顏色。不見之前的凜然形象 :::: ·奥黛莉 伯恩。」 聲音從少女的唇 的臉 間 流洩 迪 緊接著說: 0 翡翠色眼 我叫 睛 的 視 利 線 ,少女散發尷尬氣 迪 也一 起 垂到了 納 斯 地上 妳 息的 呢 , ? 讓 側

想法 利 迪又俯瞰了一遍少女的側臉 , 就在這瞬間…… 這樣子不是把人當成罪犯在 對 待

嗎! 另一 個聲音響徹 通道

他們 彈 正 的 在 事 通 情 道 起 是盡頭: [瞪著眼前的女軍官。若是沒穿著制服,大概就會被錯認與他們 一定是你們誤會了。 的 機械調整室門前 跟著開口的是站在旁邊 ,利迪看到一個眼角上 ·揚的黑髮少女。「 ,看似與少女同年紀的 同年的那 巴納吉操縱 東洋 張 少年 娃 錙 娃

但是他曾坐在駕駛 艙是事 實啊 0 其他還有理 由能說明 7 鋼彈』 為什麼會 動起來嗎? 臉

是美尋

奥伊

瓦肯

對於就站在通道

另一端的

利

迪兩

人完全沒有察覺

, 美尋

為了要安撫他們

顯得

無法

分

神

們是和妳 在 意外的 地方聽見 起被帶來的沒錯吧?」自稱奧黛莉的少女抬起目光 鋼彈」 這 個字 , 利迪在感到 有些 一驚訝的 同 時 俐落地 , 對 少女開 點了 **點頭** : 哎呀 他

那 個 小鬼……和 『鋼彈』 的駕駛員認識嗎?」

真搞

不懂

0 利迪

曖

味的回了一聲「

他?

利迪

想到了一個主意

。揚起嘴角

() 利迪露出笑容對奧黛莉耳語:「若那麼在意,要不要去看

哦」。回想起被狩獵人類部隊帶走的少年

長相

,

瞬間

人走去。這樣做剛好可以 咦?__ 奥黛莉抬起了臉 一掃 。利迪背對著 心裡的陰霾 , 正以怪異眼光看著自己的奧黛莉 反正設法在待命時提振 精神也是駕 駛員的 逕自向

美尋等

沒有人願意慰勞自己的 話 ,就自己來吧。 花上不到 秒的 時間完成對自己的欺騙 工作之 利迪

想看 『鍋彈』 的人,來這裡集合 在看向自己的美尋等人面

前

,模仿起過

去東方小孩玩遊戲的方式高舉起食指

*

血管的比對數據 綠 色光源 由 螢 幕 直到 板的接縫 I D 中 ENTIFI 湧出 於空中 Ē D 形 成 的 」的訊息重疊於上,主發電機的啟動聲才 雷射薄膜掃描過全身 。儀表板 上出現毛

細

傑鋼

型

機體

,

和

那

面對

面

地佇立

著

,

正

被

漂浮於

無重力下

-複數

人影

專

專

韋

住

的

就

是

獨

角

在駕 一般, 響起

板 的 E , 設置 螢 眼 幕 有 中 板 兩 的 開 組 光景 始 能夠 逐 項 進行 啟 是被 動 細 , 四 微修 無接縫的全景式螢幕在 周 隔 理 板包 作 業 車 的 住 整 的 備 煞 架 風 0 景 其 線性座 空 争 間 組整備架固定著 椅前 空間 展開 不 到 M 這 S 一時 甲 映於身長二十公尺 具 板 卸 半 除 的 7 | 裝甲 整 備 的 甲

低 露 灩 出 頭 毫 在開 這具不同 不 - 鬆懈的 希 放 的艙 望 於 切能 目光 門另 般規格 夠 0 端站 相機 早點結束 的快門聲此起彼落地響起 著塔克薩中校 將 駕駛艙包覆 0 巴納吉不 , 在腹部 他的 想在這 身後則有將手 , 種地方久待 頭 , 上又聳立著獨角的 巴 納吉只覺得這 放在腰際槍 大 為這 裡還留 裡待起來 M 枝預備 S 著那 很 的 個 警 難 人的 過 衛

, ,

IF.

m 他

讓 我嚇 Ĩ 跳 0 在 這之前明明怎 麼做都無法啟動 呢 !

味

這 派 自 0 整備 分別 不 從 司 是這 門 兵應該是塔克薩 所 將 屬 艘 頭 0 戰 伸了進來 有 艦 穿 的 著 成 軍 ||那邊的人。俯視著正在端詳儀表板的整備 員 , 服的人 巡視起駕 以及塔克薩所率 , 也有 駛艙內部的 穿著西裝的 領的強悍 |整備 人 兵說 0 男性們 甚 0 者 參 , 與 穿軍 兵腦 從那 獨 服 角 的 袋 Ë 獸 人 臂的 似 巴 實 納 乎還能 地 結 實 檢 度 驗 IE 想問 分 的 來 為 人 對 兩

到 底 可 不 可以 離 開 了,一 這架M S要經過生體認證才能啟動 , 你不懂嗎?」 聽到

這句 話 , 巴納吉抬 起了 臉

克

え 薩

的

肩

膀

對

機體投以

專注的

視線

0

帶有人民裝風格的

立領

近数

,

外表看來與卡帝

亞

斯

所

穿

正隔著塔

說 話 菂 是 西 | 裝組: 的 |帶頭者 ,好像 是叫 亞伯特的 男人。那肥胖 的驅體浮在空中,

的 極 為 相像 0 不過亞伯 0 特胸 前 並 沒有 獨 角獸標誌 , 立 領也被 糟蹋 了設計 , 遭下巴肉 給 壓著

只 說不定吧? 顕 得 要送到亞納海 .頗為悶熱 整備兵投以險惡的 巴納吉本來以為那是畢 姆 公司 馬上 眼色。索性當成沒看到 一就可 以解除安裝了 斯特財團 , 。 ____ 別過 特別訂做的 好 頭 像很 去的亞伯 難 服裝 哪 0 特接著 ,看來或許是最近的 這句 開 插 入的 : 話 那 語 種 流行 中 東 西 出

亞伯特的冷笑 ° 為什 麼! 亞伯 特 瞪 尚 攀在 獨角 獸 頭 部 Ë 的 下 屬 0 斷了

著 刪掉 這已經根深蒂固地植 入〇S裡 頭 7 0 隨便格式化的 話 , 口 能 會把那 個拉 普拉 斯 程 式也

跟

似 的 0 屬 注 視 不會 著 郝 看 張臉 場合 講 , \mathbb{H} 話 納吉陷 的 П 答 入一 , 讓 種似 時 語 曾相識的錯覺 塞的 亞 伯 特的 0 不過那種錯覺只持續到塔克薩進入 臉 , 變得 像 是 顆 被 壓 癟 的 肉 丸子

駕駛艙為止

為 對

高

個兒,

獨 你為了要找太空衣而進入駕駛艙。然後卡帝亞斯

角獸 的駕 一颗員 過程是這樣沒錯吧?」

湊到座椅旁邊的塔克薩投以銳利的視線

在這之前你並沒見過卡帝亞斯・畢斯特?」

對

明明是初次見面 , 你怎麼認出他是卡帝亞斯的?」

我剛才也說過了。我在亞納海姆工專的簡介還是什麼冊子上面,看過他的照片

。對方回以嚴峻的目光,讓巴納吉不得不先別

巴納吉抬起頭,看著對方的眼睛回答

自己的 到狀況, 眼 光的 記眼睛 男人,但沒有隱瞞 隨便說出來的話會讓奧黛莉 0 振作點 。巴納吉握起出汗的雙手告訴自己 不了的道 理 。況且自己身上還有個 也跟著受到懷疑 。還不能輕 對方是軍人, 有 利的 易說 籌 碼 還是個 出真相 有 著如 現 在 還 沒掌

利

握

難以接受。」

然後移開視

線

是相 當 忇 就 有 利的 是真 柏 巴納吉 就連巴納吉自 閉 嘴 , 己也還沒接受 將臉固定朝向正面 , 更體 會不到實際感的 0 塔克薩嘆了口氣說 這 個 : 事 實 這番話實在讓 這 點 對 於 員

•

畢斯特出現在你面前

,

讓你登錄成

。巴納吉用僵硬的聲音回答他

將 切託付給了初次見面的人……而 且還是像你這樣的 少年。

能 同 如 吧? 巢 說 ·做出 出卡帝亞 這樣的 斯是我 自 嘲 , 的父親 巴納吉對後來傳入耳裡的 你就會接受嗎?巴納吉在 話 感到 心頭 心 裡 _ 嘀 涼 咕 。 一 0 就算這 那個人本來就是 樣你

還是不

個 怪 人。 這樣說著 , 亞伯特不知道什麼時候站到了艙門旁邊

,

頭 0 從最初見面以來 果不是這樣 , 亞伯特的眼光每當有機會 也不會引起這麼多風 波吧 , 。 ___ 就會朝著巴納吉散發出陰險 亞伯 特說完 ,跟著斜眼 看 的 敵 進了艙 意 門裡 而這

。那份惡意糾纏在巴納吉全身上下,讓巴納吉不自覺地

1唾液 時

了露出的臉色更是已經接近憎恨

他 無賴還算是好聽的 那 個 人既獨斷獨行而又蠻橫。說是為了財團在做事,其實都只是為了滿足他自己。叫 。簡單講起來 , 他就只是個寂寞到沒辦法信任他人的人。會把『獨角獸』

失去了理智……」 託付給這個 少年 , 也只是他想在最後再找我們一個麻煩而已吧。或者 ,他是在半生半死之間

首 在那時 到看著亞伯 候他還 特的側臉肯定地說完 有理 智 ! ·他很清 楚地 告訴我 巴納吉才察覺剛剛出聲的 ,要用這 個來保護大家 是自己

塔克薩也將銳利的視線再度轉了回來。一邊想著大事不妙

的

表情

73

股從

,巴納吉壓抑不住

亞伯

特

露 出

喉頭衝到鼻腔的熱潮,剩下的話接著脫口而出

那並不是不相信任何人的人講得出來的話 。會出現那種傳言,是因為他身邊沒有 個

人可以信賴的關係吧?」 是為了什麼而抗辯,是對著什麼而感到憤怒呢?就在巴納吉自己也還搞不清楚的時

露出淒厲的表情說道:「講得一副你好像很懂的樣子嘛!」儘管對方的臉突然占據了自己的 臉色突然大變的亞伯特踹向駕駛艙蓋 ,從艙門外把手伸了進來。亞伯特揪起巴納吉的 胸

你是在知道自己處境的情況下才這麼說的嗎?在某些場合下, 就算是小孩子也 可能

要 4 年 呢 。 」

視野,

巴納吉賭上一口氣

,說什麼也不將視線移開

識 而已。 我當然不懂……! 你明明是 個大人,難道不會覺得不好意思嗎? 我 知道的 只有 『在背後講已經過世的人的壞話是不 對的

這

種

咬緊了 抽 自己的 7 П 牙關 氣 , 亞伯特的 就 在 這 時 鼻子膨脹 , 塔克薩大喝「住手」, 起來 没揪 在 胸口 並迅速伸手擒住亞伯特的手 的 那隻手傳出 緊握 的 跡 象 腕 巴 0)納吉 這

你也太不穩重了 巴納吉小弟你講話也要小心, 剛才那些不是小孩子該講的話

切光景

都看

在巴納吉的

眼

裡

候

般地 反駁 離開 只是 , 巴 納 輕 1 駕駛 古轉 輕 扭 過 過 頭 手 去 腕 0 就完全 我懂 啦 制 住 0 蓝伯 你給我放手!」 特動作的塔克薩 對著塔克薩 這 麼說 大吼 嚥下本來即 , 亞伯 特像是 將 脫 向 前 而 出的 11 倒

都給 我封印著 做 這此 事 情只是浪費時 封印 ! 間 0 7 獨角獸』 會送去月球的亞納海姆總公司調查 0 在那之前

裡是聯 邦軍 的 艦艇 0 你應該沒有權限下令……

那邊不要隨便給我拍 果需要權 限 , 照! 我隨便都弄得到 0 待會兒我就去找首相還是參總總長發布命令 喂!

在 瀘 駛艙 揉著自 蓋的 己剛才被扭住的手 腳 滑 了 跤 0 慌忙想抓住艙蓋的 腕 , 亞伯特大罵拿著相機準備 亞伯特雙手撲空 拍 ,整個 照的整備 身子在慌亂 兵 0 就在這時 掙 扎 中 , -摔向 他踩

周 縱桿 整備 在 漕 郝 邊 隨 甲 騷動的 0 板半空。 如果不小心撞上那裡的話 關 人們 節 機 亞伯 構 巴納吉用 的 啟 特掉往的 動 聲 , 獨角獸」 方向沒有其 獨 角 ,可能會因此觸電。察覺到後果的巴納吉 獸 的機械臂接住了亞伯特 他人 緩緩 ,只有 地 舉 起右 一架露出部分可 臂 ° 喂!?___ 巴納吉輕輕握起與五指連動 動框體 動起 來啦 的 ,立刻握 ! 傑鋼 不 起 理會 了操 佇立

,

操縱桿

,試著不去看任

何人的臉

。 一

是你做的嗎?」

對著在身旁發問的塔克薩

,

巴納吉

的操縱桿柄 ,「獨角獸」的手掌便靈巧地包住了因反作用力而浮起的亞伯特。因為事 前已確

認過手臂的運 背對著被巨大手掌握住的亞伯特 動範圍內沒有人,這 連串 ,在場所有人的目光投注到了駕駛艙。 動作 應該是沒有問 題的 巴納吉 把手抽離

真是不簡單。 無法想像你是第一 次操縱 M S 0

對方眼睛地回答:「對

0

大 [為駕駛迷你MS是工專的必修課程 屷 !

點 特 塔克薩 [後悔自己又提供了對方值得懷疑的] Œ 儘管對方再怎麼刺 空虚 並沒有 地 攪 和 再多說 著這 段難 探 什 , 麼 堪的 對這部分連巴納吉自 0 在巨 沉 默 人掌中 把柄 , ·掙扎著想要脫 但 微微苦笑著說道 己也 不知道 身 , 要 吼 如 「這就是所 叫 何 說 快把我放開 明 謂 巴納吉雖 的 新 ! X 類 然心 的 吧 亞伯 裡有

的

別 把 他捏碎 Ì 喔 !

我知 道

打消掉臉上 要不然之後清 微微浮現的苦笑 理 起 來可 麻 煩 , 塔克薩不露笑意地開 0 對此巴納吉也板起臉

地

П

1

*

那就是 『鋼彈』 ?

好像是 吧……形狀完全不同 耶!」

邊回答抱著哈囉的米寇特

,

拓

也露出無法釋然的表情搔起頭來。

奧黛莉刻意地

伸長了

子 , 隔著兩人的 ?肩膀偷看起整備甲板的 I 狀況

脖

在具有聯邦風格的修長人型機體上,獨角異樣地吸引人目光。那的確是「 高的開 放空間看來至少有三十公尺高 ,裡頭能看見正被整備架撐起的白色 獨角 獸鋼彈

寇特等人注意下偷偷 卡帝 兩名聯邦軍人的臉 0 亞斯 中如此低喃著 ·畢斯特所謂通往 7 ·嘆了口氣。 ,奧黛莉不得不再度為宛若惡夢的現實嘆息 , __ 邊想: 「拉普拉斯之盒」的路標 視線來回放在自己倒映在嵌死的氣密窗上的臉 如果要說的話其實自己也是一樣吧,奧黛莉 好巧不巧地便是被聯邦軍戰艦 在不引起米 與站在背

後的

所

口

收

沒錯 M

0 0 這

S

個

天花板挑

直 內 想這 至 沒 於利 麼做 有 道 的 迪 理察覺到奧黛莉的想法 孩子。 馬 瑟 說是 納 斯 為了讓米寇特等人安靜下來, , 雖 然他的臉並沒有貼到窗前 ,美尋 ·奧伊瓦肯露出無法鎮靜的模樣環顧著陰 其實只是取 , 不過那表情看 得美尋 來就像是若允許 同 意的 藉 暗 而 的 的 話 室

是怎 真正 貌 確 能能 , 想看 麼 而 將整備 口 且 砉 事 連 ? 調 甲 獨 板 奥黛莉 查 機體 角 贖 獣 人們 無 心想 的 疑 的 應該是利迪 0 0 是因 ?樣子 雖 然看 也 為 看 刁 對 -見駕 得 自己吧。 獨 清二 殿艙 角 獸 隨 楚 裡 著 的 0 面 利 處置意見還沒統 邊 但 迪領路 禁止 已經能從斜 著 而 局 來到的 外 j 上方 這 進 , 還 入 俯 間 是聯 豳 起 , 那 重 邦 這 獨 臂操 軍 樣 角 **縱室** 本 的 獸 疏 忽又 的 全 的

「不愧是駕駛員,對艦內的構造真是精通。

這

樣

從 窗邊抬 起頭 說 話 的 拓 也 , 似乎 與 奥黛莉 那 樣 的 疑 問 無 緣 0 還 好 啦 0 被誇 讚 的 利

迪,露出了倒不是完全不愉快的表情來回答。

加 入軍 我 一方的 呀 教導 ·不是 隊 , ,本人一 所以 在 Ī. 直 専 都 夢 直 シ想能! 都 很 成 用 為 功 亞 0 納 今天能 海 姆 的 和 測試駕 Ī 牌 的 催 駛 員 駛 員 講 我 希 到 話 望 畢 我 之後 真 的 覺 可

下啦 , 拓 也 現在不是說這些事的時候吧?」 米寇特說 沒關係啦 機 難

等

耶! 亢奮地開 了口 , 拓 也又露出瞻仰憧憬的大明星的 表情看 向 刊迪 0 為此利 迪裝模 作樣地

叉起手臂:

看我的機體 如果志願成為 _____ 個駕駛員 ,像你這樣懂得把握機會是不錯的心態 0 等 下我 再讓你看

的 照片,在變形後可以當成 『傑鋼』 的 輔 助飛行系統的主意還真是……」

真

前

嗎!!少尉搭的機體是乙系列的

可變形機體吧?今年的裝備年鑑有刊

載它在測試時

像是被拓也怒濤洶湧般爆發出來的深度知識給壓倒 利迪的回答開始嗯啊作聲地變得含

,

糊

問 最後拓也甚至對著哈囉也熱烈地開起話匣子來了。將拓也放在一邊,美尋戳著利迪的背小聲 .道:「這樣好嗎?」「沒關係吧。」利迪一臉天下太平地回答

,笑容也逐漸顯得僵硬。似乎早就習以為常的米寇特,則是從最初就沒有花心思在聽

0 到

不好好珍惜青少年的夢想可是不行的。」

你還講這種隨便的話 。再說 ,你不是正在待命嗎?擅自跑來這種地方,等會兒被罵我

找上門來。 可不管。」 別 講 得 這 麼嚴肅嘛 杵在氣氛沉悶的待命室也只會讓 心情更糟 而已,敵人又不會馬上

窗 動 外 的 0 簡直 空氣 莉 沒 在 , 有任 真 的 旁聽著 是在 何緊張 捲 兩 感 入 人竊竊 實戰 , 和 自 私語 单 的 己陣營的人們差太多了 軍 ,開始懷疑起:這是否真的是軍人之間 艦裡 該 有的 嗎?忍住 0 這 自 己的 並不是士 嘆息 氣 , 奥黛 的 的 問 題 莉 對話 將 , ?現在 而 視 是 線 他 轉 向 流

再 聯 自 的 還 餘裕 邦 有 有 陣 餘 即 下 為 營所 使已 裕 敵 如 次 吉 果撐下 經 沒有的 0 被 大 翁 削去 從 為 去就 所有 來就 f 戰力的· 沒有 會有 Ĺ 不 都 對 援軍 大半 過什 在 , 從 極 盡措 麼 過來 , 只 年 餘 戰 , 要能夠挺過這 据 裕 的 爭 0 情況 定還有下一 以來就 日 一失去的 F 戰 不 鬥 曾 就 有 個 段總還 再 過 機 流 M 也 會 0 是 不 與 0 , 有辦 然 會 國 這 力上 後 種 П 決定 連 法 來 遺 有 , 骨都 現 著 性 近 的 在 能 百倍 餘裕 不 不 在 剩 行 心 裡 地 的 差 是 在 話 距 這 現 虚 也 的 樣 思考 空 地 在 間 會 球 的

在 認 就 喚 醒 暫 到 無 這 不 法 僧 開 實際 自 恨 就 是 己 或 體 豔 遊 繼 , 那 續 會 羨之類的 刃 名 有 待 到 叫 餘 在 的 * 此 這 和 情 寇特的 處 次 無 經 ||感了 餘 所 會 驗 的 帶來 少女明 差 , 奥 就 別 黛 的 連 吧 顯 莉 己方所 危 地對自 險 雙 方 提 方 她 面 三 存 思考 沒 痛 倡 有 切 的 的 有 感 自 IF 疑念 信 到 義 基 能 礎 自 , 也 既 在 근 的 覺 在 這 然已經 得 露 種 見 出 空 識 毫 馬腳 氣 尚 無 不 中 淺 意 百 之前 表 義 到 另 現 這 0 透 得 種 不 自 方 過 地 趕 然 面 不 步 快 頂 親 想 儘 眼 也 再 管 度 Ħ 現 確 睹

隕

這 艘戰艦的 方法不行

他 特也聳起了肩膀 0 像是看 那麼 你問]他是什麼人……也沒什麼特別的啊,不是嗎?」不僅拓也語氣中帶著迷惑 膩了沒有特別動靜的整備甲 你們的朋友是叫巴納吉吧?他到底是什麼人啊?」 板 , 利 迪忽然開 。奧黛莉中斷了 自己的

思緒

看向

米寇

, 普通的男孩子。 我根本沒辦法想像他會搭上MS戰鬥。」

他是個安靜

但是

,

那架

7

鋼彈

_

將敵

人擊退可是事實呀

!

也是啦 就算你這樣講……雖然在空襲發生前 該說是變得特別有魄力嗎?平 , 巴納吉的確感覺和平常不太一 -常他都是 副懶洋洋的樣子 樣 0

這 !麼說來,奧黛莉也有感到在意的部分。早先在康樂室遇到的巴納吉 , 的確 與之前見面

就是存在感變重 一
一
。 的

他

有股

不一樣的

記氣氛

0

外表和聲音明明都

樣,給人的壓迫感卻變強了

硬

要說的話

場 整備甲板的奧黛莉 呢?一不過, 有著緊緊吸附住自己肌膚的手掌的那個人,是在哪裡搞錯 他會打贏都 ,被一旁的聲音嚇了 是靠 機體的性能吧?再怎麼說那都是 一跳 。聽到拓也奇妙地有把握的這番話 了而落得搭上「獨角獸」的下 7 鋼彈』 啊! ,米寇特皺起 再 度 環 顧起

眉頭說:「你是什麼意思啊?」

兒・ 維丹、 因為操縱第 以及『ZZ鋼彈』的傑特 一架 7 鋼 彈 的阿姆羅·雷本來也是個學生啊!駕駛 ·亞希達也是一樣。這種讓外行人當上駕駛員的 『乙鍋彈』 的卡密 況

就像是 『鋼彈』 的 i 傳統 一樣嘛 !

說 : ……你還真了解 畢竟我是研究過的 嘛 利 ! 迪 說 0 對利迪已顯疲憊的挖苦一

笑置之,拓也又得意地挺起

胸

這麼說 這艘 7 擬 • 呵 卡馬 就是在第一 次新吉翁戰爭成為鋼彈部隊母艦的 戰 對

說道 發 吧?真是有緣,這次又讓它載到了新型的 語地從拓 利 並 迪 一將視線微微轉到奧黛莉身上 應該有想到要是自己隨便搭話 也的 視線中 離開 , 站到奧黛莉旁邊 大概又會被捲入深度知識的暴風圈 鋼彈 0

MS狂就是這麼傷腦筋

哪 裡 面 0

利 迪

聲

去吧

他不 小

妳的 [長相,我總覺得好像在那裡看過呢!]

盯 著自己的利迪的表情 別無用意的說話聲 ,讓奧黛莉心跳加速起來 奧黛莉將緊繃的臉孔朝向 。心裡想著 地板 不會吧,卻又沒有勇氣 去確 正

自己曾被公諸於世的是孩提時代的長相,最近的臉部照片應該是沒有在媒體流通才對

說 不 過 詞 如 , 若是 果行 聯邦軍 不 通 的 到 軍官的 時 話 握 , 住 可 拳 能 頭 有 , 機會在資料上看 聽 到 自 己心 臟 急促 過 0 鼓 只是純粹 動 著 的 奥 踉 黛 不相 莉 , 干 聽到 的 X 利 長得像 油 說 出 的

吅 我 想起 來了」 的 時 候 , 不自 覺地閉 上了 眼

那 個 训 棗 史旺 森的 女演員 0 有沒有人說過)妳長得和 她很像?」

利

迪

若

無其

争的

習音

,

讓

奧黛莉著實感受到無力這

個

詞

的

意思。

為

此

放

心又顯

得

太過

愚

兩 情 笨 人瞥過 利 帶 著這 迪 搔 眼 著 樣的 的 頭 心 米寇特 說 : 情 , 奧黛莉姑且 喔 , 則還 ,這樣 是一 啊……」 副 П 狐疑 答:「我不太清楚演藝界的 的 對此美尋嘆氣表示:「 表情 到底在幹嘛啊?」 事 ° 臉話接不下去的 另一頭

開 的 那 果然這裡不能久待 剎那 , 唐突響起 0 的警報聲傳 就在奧黛莉 重 入奥黛莉的 新體認到 耳裡 這 點 , 打算把臉從米寇特針對自己的 記視線

轉

朝

所 有人員 預備對空作戰 M S部隊即 刻準備出 擊 0

的 缺乏抑 兩 X 湯頓 美尋抬 挫 的 廣 頭 望向 播 聲 和警 艦 內 報 的 揚 聲 的 聲 器 迴音 , 重 旁的 疊 ,讓米寇 利 油 則 正 特 要拿 龃 拓 起 也 掛 瞬 在 時 脖 抬 子上 起 頭 的 來 頭 盔 制 住 想要 :

型飛 :: 已 開 機的 經 過來了 模型時 嗎 0 利 迪已 邊低 一經戴好 喃 , Ż 利 頭盔 迪 將 頭 ~ 盔 裡 面 的 東西 抛 向 拓 也 0 當奧黛莉認出那

是

架小

說道 :「 操作室的利迪 幫 我拿著 美尋 , , , 都露出與 將這些傢伙帶到安全的地方。」 別搞壞了。」 瞬前 利迪朝著接過模型的拓也說完,然後拉起脖子旁的拉鍊接著 判若 兩人的嚴肅表情 回答 0 好 拓也不知該如何是好地拿著手上 的美尋 , 以及不聽她 同 話 便 的 衝 模 出

型 , 用著遲疑的聲音說:「 怎麼回 事啊?

有 可能是敵襲 。快回去居住區吧!」

妳說敵人……又要過來了嗎?」 .臉色變得蒼白的拓也身旁,米寇特用雙手捂住耳朵說:「

整備

甲板那邊的

人們也開始出

現明

顯的動靜

,

能看見像是警衛的人影

Ī

開始疏

離 狀

人群

尋找

敵

襲

我受夠了這種

況……!

尋 出 僅 著巴納吉的 喊 以 結論還太早 7 葛蘭 聲 身影卻看不見人, 快點 的 奥黛莉 戦力 便跟在拓也後面離開 心想 奧黛莉不認為辛尼曼會主 。感覺到令人發顫的 奧黛莉抱起浮在空中的哈囉 了操作室的 寒意 動 來襲 而 門口 離開 0 窗邊 從 在 心裡重 帛 , 奥黛 琉 複著那字 莉被扶起米寇 派來增 援了 眼 嗎? 特的 要 做

處 確 認 名 隔 牆 乘 員 經完全 臉色大變地漂過閃爍著紅色燈光的 關閉 0 聽著他們的吼聲 , 奥黛莉 通道 心中浮現了 0 那群 人邊 前 個名字 進邊穿起太空衣 , 能 讓來得過早的 百 時 到

增

援變為可能

為言語,奧黛莉握住移動握把的手加強了力道

弗爾·伏朗托。如果是被稱為「夏亞再世」的那個男人,或者

-這之後的臆測並未化

2

諾 姆 帕 希利科克,R 0 Ŏ 1 出擊

了出· 去。一 離艦報告的聲音從無線電傳出 邊從全景式螢幕的 角捕捉對 的 同 .時 方推 , 諾 進器的火光 姆 隊長的 里歇爾」 利迪握緊操縱桿 號機便從彈射甲

板

出 彈射 0 從 单 戰 板馬 艦 Œ 上到了終點 下方擴展開 0 來的 利迪踩下 魔墟 ·腳踏板 遭 一破壞的太空殖民地街景從眼 讓 「里 歇 爾 八號機從 前 擬 閃過 . 30 不 + 馬 到 _ 兩 飛 秒 翔 機 而

便

推

進到了黑暗

的虚空之中

倒

製計

時的顯示指到0

像是要從骨頭上把肉削下的G力撲向全身

從腳

邊

閃

即

逝

的

利迪

馬瑟納斯

羅密歐

0 0 8

要出

發了!

也好 大片過往的街景緊密群生 , 或許是被從內側釋放的艙 還是滯留的瓦礫量也好 呈 現 , 壓擠碎 雖然這裡備齊了讓 出 真空的 的 吧 幽靈 殖民衛星 城 般的 擬 的碎片 景 • 回 象 卡馬 看 不管是四 來就像是碎 隱藏行蹤的 [邊各 掉的 條 公里的 件 威 化 , 記 寛 廣 看 餅 到 那 度

如 是被垃 附 圾 給 在 枯 掩 埋 葉背後的 住 的 白 昆 皚 蟲之類 艦 體 , 仍會 那 般 讓 人感到 不甚痛 快 0 從遠處放 眼望去 , 那 グ模 樣 簡 直

戰 吉 遭 樣 有 各 種 大 小 的 碎片交雜 漂浮著, 直徑長達 百公里 的宇 宙 垃 圾 群 擴 散

來

,

於暗

碓

宙

域

单

製造

出

7

塊密度

更濃的

暗

礁

群

0

這便

是在

年

戰

爭的

那

湯首

戰

中

矗

轟

刻 開

烈展 地 地 竄 前 出 球 0 百 據 聯 開 被甩 股 說 , 邦 及令人 有 與吉 堪 到 數 稱 發 真 處 翁 有 空中 殖 公國 史以 顫 的 民 衛 來 寒 的 Ī 意 人們 最 星 面 大的 便 衝 0 輕輕 是被 突的 , 是否 [艦隊 惡名 魯姆 甩 戰 了 有 甪 時 昭 戰 頭 間 彰的 役 魯姆 能 , , 發生 他 理 核彈 一戰役 將 解 火箭 在 Ħ 到 光移 禁止 自己 中 被 砲 的 П 所 使 破 了 死亡 摧 用 壞的 Ī 毁 大量破 前 殖民 呢?忽然想 0 方 在 衛 某天突然和 壞兵器 星 , 淪落 到 的 這 南 點 瓦 極 而 解 條 成 , 利 約 的 的 油 X 締結之 模樣 體 内

而 來 0 7 敵 我 識 別 信。 號 , 無 應 0 相 對 速 度 未 改 變 0 無線 電 發 出 聲 響 , 看 到 譽 中 尉 的 良 里

在

利

油

眼

前

做

出

這

種

破

壞

的

徒眾

後 盗

被

茂

稱

為

帶

袖

的

的

新

吉

翁

殘

黨

軍

正

逼

沂

姿勢的 好 歇 爾 0 大 四 為 制 装 號 御 嘈 備 機 噹 有 Ī. 並 大型火器 提 列 升 在 身旁 出 力到 類 的 , 装備 利 光 東 油 光 确 簡 東 略 , 步 機體 確認 槍 時 比 起 的 往 剛 結 常 點 要來 束 Fi 加 倍 得 速 來對 的 重 自 應 利 機 油 狀 踩 態 下 0 腳 核 踏 融 板 合 , 反 譲協 雁 爐 調 情 機 況 體

羅密歐 Ó Ŏ 1 告 知 各機 採 D 陣 形 0 有效利 闬 殘骸

此 組 利迪眾人的 成 了 走 在前 一角 陣 頭的 !機體並未變形為WAVE RIDER。三架M 勢的 話姆 里 隊長機啟 歇 爾 在暗 動 主 礁宙 推 進 域 器 飛行 , 移 動 由 到 於會有與 目標前 S 的 方 噴 太過密 0 嘴 利 迪 短促地閃爍著 集的 機 和 殘 譽 酸相 機 則 朝 撞 , 兩旁 並 的 與 危 大 險 散開 小 , 在 滴

中的 殘骸配合相對速度 ,讓手 上保持即 時射擊位置的火器能對 準接近的 標

接近中的船隻,請

回答

這

裡是所屬於聯邦宇宙軍隆德

貝

爾部

隊的

擬

•

呵

要求貴船立刻表明所 屬 ,並停止航行。貴船已侵入本艦的防衛線內 0

顧 通 唐 那些民 訊 韋 員的 沒有散 眾的 聲 ?美尋 音聽 布米諾夫斯基粒子 來比平 , 似乎是被剔除在當班成員之外了。一邊在腦中一隅想著 ·時還要清晰 。不是美尋 大 以為在 |殘骸能隱藏彼此行蹤的暗 , 而 是伯拉德通訊長的聲音 確宙域沒有那 這 些, 被交待負責

利

迪

種

必

沒多大分別 光束 到 標接 砲的的安全裝置 的 觸 7緩慢 絕對 防 步 調 衛線 且 。把直 是直 為止 線移 徑約有三十公尺長的岩塊充作護盾 距離 動 , 已不足十公里。目 但 仍然能 偵測 到熱源 I標的 動作尚 0 可 別開 , 利迪 無變化 玩笑說 將準 0 星 雖然呈 十六年 對 準 自 現 標 與 殘 的

你們 這此 一恐怖 分子 就算想裝成 石 塊

所造

成

的

殘

骸上,至今還

残留.

有

熱

源

[裡低 喃 利迪將手指放到操縱桿的扳機上 這番動作與 「里歇爾」 的機械 臂連 動 全

諾姆 長匹 敵 隊長機 機體 進 身高的光束 行 援 護 0 當利 砲瞬時朝向了前方 迪再度確認被灌輸到自 。先朝對方鼻尖做威嚇射擊 己腦袋的攻擊要領 ,之後立刻移動位 瞪視起準星內 的 置為 目 標

時 等等

·!· 諾姆 隊 長的聲音響起

學感應器能

夠

捕捉到對

方身影的

距

離

,凝視著目標

0

放大的視

窗開啟

在全景式螢幕的

角

態勢,利

迪貼近到光

擔任攻擊機的 諾姆 機離開殘骸 ,移動 到前方。維持在隨時能射擊的

搞什麼……?」

畫素粗糙的影像透過CG得到補正

|。目標的長度不足五十公尺,形狀則是……

利迪扣在扳機上的指尖,微微顫抖了一下。

*

你說是垃圾?」

從下令就戰鬥位置開 始 已 過 了六分三十 秒 0 聽到 出 擊 的 M S 部 隊所 做 的 報告 奥特

米塔斯不禁又問 推定為薩拉米斯級的殘骸 0 他們是那麼說的 0 似乎是預備電源還有作 0 蕾 亞 姆 . 巴林尼 闬 亞 副 , 而 長回 遭熱源感應器判別為所屬不 以 冷靜 的 話 語

明的 機體 存在還得了 周邊未發現敵蹤 那都已經 是十多年 也無生存者存在的 前 就 沉 沒 的 跡 船 象 艦 I

對 偵察長的報告 1發出· 牢 騷 , 奥特 鬆 7 氣 , 鬆 開 頭盔 接合處的拉 鏈 0 大 概

眼 堅 被誤認的 線 諾 位 似 面 役的亡 古 捕 夫 頭 對 馬 , 就 捉 的 E 著 中 斯 頭 蕾 到 多 央 成不 連 基 順 側 的 亞 靈 外 重 略 光 時 並 壁 艦 姆 和 面 防 束 列 的 副 偏 明機之主 其 代 橋 的 彈 武 有 儀 的 艦 他 最 長等人 器的 光 裝 器 航 主 尾 殘骸相 Ŀ 景 审 螢幕 的 面 宙 層 所守 熱能 品 也 大 , 板 艦 , 但 解 的 撞 以及多 塊設有奧特 相 其空間 反 護 都 在 下了 預 還是怎樣 襯 過 著 能 艦 備 的 來說 頭盔 0 隔 面式監控 橋 電 可 並不如從外觀所想像的 如 絕 前 源 視 此 頭 所坐的 0 而 , 度 被 艦 , 作出讓風吹進太空衣領 就看作是在撞 開始漂動 0 外 來 器 由 橋 這 ·殼厚· 左 , 前 艦長席 層 雖 窗 方覆蓋 開始是 窗 度 然在 , [面是] 壓 是以環繞 才會 , 迫 有四 海司 擊的 兩旁有 戰 以 的 鬥 闖 超硬 寬敞 艦 航 時 時 層 進 橋 不 這 術 通訊及偵測 艦橋半 候造成 度的 就 甪 。在頂多只 種 擬 • 不 操舵 展 厚 的 • 塑 得不 周的 開 重 短路 動 四 膠 防 的 作 卡 • 所製 變 形式 要員: 護 透 砲雷 而 馬 0 得 闡 朔 有十公尺見方 啟 狹 , 一設置 的 窗 擬 動 的 的 窄 不只能 板 席位 的 席 , 感 1 可 30 次 , 應 以直 後半 確 應 器 各 卡 該沒 抵 他 保 馬 是 卷 接 部 擋 有 的 魯姆 內 以 放 與 的 分 空 那 吧 也 肉 被 米 射 座 別 間 狀 戰

將

般

艦

橋與戰鬥艦

橋分開

建造為主流的

現今

擬

阿卡

馬

的構造趨近於舊式

的

護 感的 措 施 確 不容否認 仰 望 膽寒的 正 一面的 。但是在一年戰爭時期 主螢幕 情凝 視起那被烤焦的 , 並 確認 船 體 ,實在沒有餘裕也沒有技術為艦艇 三分之二 體首 0 已被整個鏟去的薩拉米斯級巡洋艦 加 Ŀ 那 種 程 度的 殘 骸 防

奧特帶 著此 微 心

況下鐵定沒有

應該是輪機部受到直接命 中 , 瞬 間從 內部引爆 粉碎 的 吧 0 在 那 種 情

特 能在 就算 心 是那樣的 裡默默禱 玩意 告 , 瞬 對 便已難 廢物回收 能 口 商那些 貴 | 傢伙也是 塊寶 0 要聯 絡 他們 , 然後賺 賺 分紅

嗎?

著

,

奥

特

背

向

主螢幕

0

若是

他

的

祖

母

,

這時

應該會

在胸前劃起十字

。但對於沒有

信

仰

的 自語

奥

能

夠

順利逃生

0

「真是的……這

帶的垃圾不是大部分都被人撿去了嗎?」一

邊白言

半

個

成

何 地方出 為了隱瞞 現 , 只看 自 三的 見 坐 寒意 口 航 , 奥 術 特 席 的蕾亞 試著以像 姆 是 副 艦長 長 那 的 厚 重 昂 的 揚 眼 氣 皮似乎 說 話 動 0 了 他 期 下 待的 0 那位 陪笑卻 不管 沒有從任 縱 看 横

看 , 體 出 格 不 都 屑 凌駕 顧 的 奥特的 態度將 四十 臉 轉 歲 口 高 到 大女性 了操控台 如 往常一 0 深深從 樣用 鼻子呼氣以替這 著不帶笑意的 表情 段空檔 注 視著 員 場 的 奥 奥特 特 會 , 用

著近 似 疲 人倦的 語 氣做. 出命 令: 警報 解 除 部署復 原 0 讓 M S部隊歸

伯拉德通訊 長正朝全艦廣播時 蕾亞姆 再度看向 奧特說 : 這樣好嗎?」被那異樣具有

仰

望

起

天花

板

特 魄 力的 , 然 後 平 又 板 什麼 表 情 也 所 沒 壓 說 倒 地 , 轉 奥特 1 反 前 問 方 : 0 到 有 底 問 是 題 怎樣 嗎 ? 啊? 對 就 方 連 那 該呼的 不 知 化 氣 妝 也 沒 為 何 7 物 的 奥 臉 特 脫 直 盯 下 住 頭 奥

住 不合的 帶 駕 的 馭 戰 橋 的 功 為 T 據 內 斤 部分過多…… 非 應該 說 的 脾氣的 IF. 更沒有 艦 空氣 規 再 長 品 會 加 X 人脈 作 0 也 當事 罷 0 項 的 不 倒 || 惡夢| , , , 過 就只 人雖然也不是沒有以自己的方式 靠 那 不 這 如 著 就 (有這 是失 麼 說 資 是 經輩 對方根本沒有意思要配合自己 讓 來 難 個蕾亞 去船艦 稿得不 分 , 她那 , 奥 姆 , 特 沉 副 能 長的 總算 是 默寡言的存 對其掉 讓 存在 是 與自 掙 以 無論. 到 輕 己 不對 在這方面 在感有 7 心 的 如 何都 盤 0 個 大 於好 時 艦 塊 的 便會 會 花 長 部 頭 下 於壞 觸 的 女 隊 心 壓 動 職 人 司 令搭 思避 自己 擔 渦 位 , 艦 都 任 嫌 長 的 戰 副 乘 可 以 長 自 神 艦 , , 旧 甚 說 經 本 艦 她 至 身 沒 0 是 那 是 亞 龃 有 不 支配 原 其 難 過 姆 顯

說

悤

每 要 年 的 例 質 行的 樸 際 性 Ė X 格 就 事 也 危 兾 是 機 動 帶 預 保 測 途 證 的 , 的 動 但這次作戰的慘澹結果不知又會帶來什 物 0 所 本 能 以 也不能 而 言 , 蕾亞! 滿 不 在 弱 乎 E 地 較 就 奥 這 特 樣 敏 疏 銳 Ĩ 遠 她 麼影響 層 0 奥 , 一特早 而 她 不 卓 那 就 以 想起. 只 艦 剩 隊 自 安 下 全 期 連 待 為

就

缺乏情緒

起

的

,

卻總是能

醞

釀出

處之泰然的

魄力

0

以至於戰

艦乘

負

會說

出

蕾

亞

姆

長

奥特

副

長 伏

這 表情

種

閒

言

閒

語

是否能 夠 生還都 無法保證 ,奧特的心 裡蒙上了一 陣 黯淡的情 緒

暗 大半 體 礁 韋 雷 戦力 向 從 戦 域 $\overline{\mathbb{I}}$ 的 , 一業七 深處 而敵 發生 號 方尚 以 , 來 接著依附 前 且 , 參謀 先行 健 在 在可 的話 離開 本 部 作為藏 所下的指 , , 就算沒人指 增援來到之前保持待命 身處的殖民衛 示就 い只有 示也只能採 退 星 一殘骸 沿游 取 , 退 之後就毫 與 , 避行 但 待 被 動 命 放著撒 無音 而已 兩 手 訊 種 不管的 儘管姑 0 0 失去了 僅 轉達 Ħ 時 艦載 要在 間 潛 入了 的 媒

沒 的 調 有 殊性 問 由 題 於 而 I 退避點 處 增援之所 於糾 奥特 是以 粉之中 麼想 L 以 1 會 基 0 遲 有 進 滯 這 事 座 , 麼 標轉 必 是 看 應的 因 應該比 達的 為 降 作 德 戰結果帶來了預 較妥當 援 貝 軍 爾 沒有 艦 0 如 隊已 道 果能 理 經 找 料外 與隆 開 不 始 到 的 德 在 我 損 方的 進 • 害 貝 行警備 爾 , 位 而 百 置 令部 使 活 Ŀ 基於 動 取 層 0 之間 這 若 得 次任 聯 知 繋就 為了 道 友 務

樣持續

了半天以

0

這 幾 個 究竟是 小 時 沒 髮量 有 下 V 〈變得 步 棋 更 0 蓮 阑 特 的 對 頭 頂 自 7 原 0 看 坳 到 打 塔 轉 克薩 的 [思考 感 馬克爾中 到 疲 倦 校從背後的 認 為是時 自 候 動 打 門走 玾 進 下 為了 , 奥

特才又慌忙

地

把掛

在座位邊的艦

長帽戴

頭

Ê

軍

的

木

,

不

甪

等

參

謀

本部

1

援

0

П

是既然已

|經以參謀

本

部

的

直

轄部

隊

,

•

身分從

事 境

秘

密任

務

又無法

如 做

願

與 判

原 斷

屬 也

部 會

隊 趕

取 來

得 救

連

絡 闸

特也回以冷淡的聲音

骸為: 遍 敵機 0 像是只靠這樣的動作 請問 眼就能認出是ECOAS成員的深棕色太空衣 , 是這樣嗎?」「 便掌握到了情況 和你看到的 塔克薩將細長的眼睛朝向奧特說道 樣 0 對塔克薩徒具表面上客氣的 ,塔克薩脫下頭盔的臉左右環伺了 $\overline{\cdot}$ 聲音 誤認殘

奧特最後是以挖苦的語氣開 所幸不是敵人……到 頭來 , ___ 的 直都沒有我軍出現的徵兆 0 被 E COAS當作代步交通工

實 層都算是一丘之貉。不過塔克薩似乎倒不以為意。那左臂裹著石膏的高大身子站到 對奧特而言是諸多不順的元兇。在沒份量的搬運工 艦長眼中看來 , 具這 Е C 項 無可 A S 和 動 7 艦 聯 搖 長 邦 的 席 Ė 事

不帶表情地說道:「先不提我軍, 敵方一定會來。」

與我們不同,『帶袖的』

的目的很單純

0

單純的敵·

人,行動就會快

嗎…… 從離港的時 麼會在 **蕾亞姆險惡的視線瞪向了塔克薩** 候 !這裡?」的眼神擱在一旁,奧特交雜嘆息地說:「就是上面提到的那個 ,就有著比他人對塔克薩多出一 。對ECOAS成員的反感,是艦內乘員皆然的 倍敵視的傾向 0 將蕾亞姆那像是說著 『盒子』 這傢伙 但 她

敵方認為我們已經將『盒子』回收了。」

麼你能這樣斷言?」

沒有可供否定的判斷要素 0 雖說 敵方也有消耗 , 那架有 著四片翅膀的MS仍 然健

只要有可能奪取到 『盒子』,就會動用武力過來確認吧 0

不只是蕾亞姆

,能感受到在艦橋的全員都出現了突然一

顫

的

反

應

0

面對裝備有

精

神

感

應

怪 還要我 像怪物 來開 般的 嗎?」 敵機 的 , 眼 所有人都知道以現狀的戰力無法與其抗衡 神 所瞪 , 奧特搶先說 道:「看來你是想說 0 被蕾亞 , 現在 姆那像是在 不是悠閒 際等待 青

是的

援軍

的

時

候

0 在被敵人發現前 , 先以單艦突破 , 從這 個 雷

域 離開

會比較聰明

你要我無 視 本部的命令嗎?像這 種 事情 :

以就武器防護的 是在現場指 觀點獲得 揮官的 裁定 承 認 範 0 圍之內 0 艦長考慮到船艦與成員安全所 做的 獨斷 , 事 後 也 可

T 句: П [收的 我們 調彈 應該儘早返航到 型 M S 有很高的 7 月 可能性與 神 號 7 盒 子 有所關 聯 參謀本部也會希望我們這

樣行動的

面

對塔克薩宛若鐵

壁的

邏輯

,

奧特說不出能夠保有艦長威嚴的話

。這時塔克薩又乘勢補

,

席旁

0

朝對 邊說

面的 著,

塔克薩

瞥過

眼

,

亞伯特露出讓人悶熱難耐的客套笑容

說 身子也

道

隔

著

地

亞伯

特擅自

踏進艦橋之內

他那穿上太空衣而

更顯

※臃腫 的 ,

站

到了 和

艦長

的途中 意見辯 這 得 項報告的確也已經傳到了本 別的聲音在艦橋內響起 面 倒 的 話 , 就沒有立 場 部 7 0 0 我也贊成 但是……」 哪 奥特的 , 艦 長 眼 ° 神 奧特正焦急著該反駁此 開始游移 在這 裡讓 對方的 什 磢

不過 目的地不該是 『月神 號 Ē, 而 是月球

球遠 這樣隨 在對面 便跑進來讓 的 『月神二 人很困擾的奧特快上 一號。 不同 , 月球 就近在眼前 步, 塔克薩發出冷靜的聲音道: 要到那裡也比較簡單 吧? 也 示 盡然 比起 想說 0 兩 你

唇槍舌戰的導火線立時點燃

點遠路,也該將航向 敵人也預測得到我們會前往月球 朝著 『月神二號』 0 才對 顧及會在航線上遇到埋伏的可能性 就算多 少一

的吧?」 宇宙 是寬廣的 ,我不覺得要埋伏有這麼容易 。再說要以剩下的戰力突破埋伏也是可行

等同全軍覆沒 在 暗 礁宙 。現在並不是能夠強行突破敵圍的狀況 域內的航線是受限的 0 況且 就軍事上的規定而言 ,三分之二的戰力喪失已經

這樣的話,也不可能到得了『月神二號』吧。為了將那架 『鋼彈』帶回去軍方,塔克

薩隊長您似乎略嫌太焦急了。」

等不到增援的話,自然會感到焦躁。因為這次的任務中,軍方的指揮系統好像有受到

失敗都要歸咎成是我們的責任的話,就太不合道理了 聽來像是你的藉口哪。不管是任何命令都要去完成,這不就是軍人的本分嗎?連作戰

來自民間的壓力。」

正因如此,我才必須用軍人身分進言 。現在應該以單艦突破這個宙域 , 返航到 7 月神

號』。除此之外沒有其他能夠完成這次任務的辦法。」 你的 任務是什麼?是阻止 『盒子』落到新吉翁手裡?還是趁這個機會將 『盒子』 拿到

手 ,好讓軍方獨占?」 既然亞伯特先生這樣說 ,將 『盒子』 帶回去月球之後您又有何打算呢?是要像過去一

樣 將『盒子』 將艦 長置之局外的拔河 鎖回去亞納海姆與畢斯特財團共有的金庫嗎?」 到此才總算得到了一瞬間的中斷 。止住亞伯特想馬上反駁

而 正要開 的 奧特怒喝:「給我有點分寸!」

這

場

這裡是艦橋 。不是給你們辯論的場地,更不是局外人可以隨便進出的地方。我雖然同

中

校

0

意 E CO A S 可 以在任務中隨自己高興行動 , 可 沒說你們能出意見決定部隊的送迎 塔克薩

倒對方的得意表情 閉 F 嘴 不多說話 0 奥特只好 便退讓的 再度對他來個下馬威: 塔克薩的 確 是 一個成熟的大人。 亞伯特先生 另 , 你 邊 也 , 亞伯 樣 ! 特則 是 副

誤 單純只是手續 即 使是秘 密任 上的問題 務 , 本 艦 , 的 和 活 7 盒子 動權限完全以反恐特設法 云云沒有任 何關係 0 為依 希望您不要忘記自 據 0 援 軍 的 到 達 己身 會 為 有 所 民 間 延

視

察員的身分

儘管早明白這些都是理想化的場面話

,

奧特硬是如此斷言

0

要是這樣我就沒什麼意見

亞伯特擺出 充耳不聞的臉,搔起自己下垂的臉頰

時 本艦算是不經聯邦議會許 間 在手續上……身為視 現在的 『擬 阿卡馬』,是供參謀本部直轄的 察員 可便能行動的 ,我還是建議該到月球去哪。這也是為了避免艦長得扛 極少數戰力吧?要讓 臨 時獨立 部隊 正規部隊出 0 在反恐特設法的範 動 , 不 知 道 得 花 疇 多少 下

要警戒連續的恐佈攻擊行動 然隆 德 貝 爾 應該已經採取 隆徳・ Ì 貝爾或許連我們在這裡等待救援也不知道。 應對措施 , 但參謀本部也可能會刻意封鎖情 我認為先回 報 0

而

被逼

|著辭

職的

事

態

月 號」,等候參謀本部的指示才是上策

順 上亞伯 特的 話鋒 ,塔克薩跟著開 。「我才是艦長!這艘戰艦的事情該由

唐突響起的警報 聲 ,讓放聲吼出的奧特吞進了下半句話

在所有

人都還僵

在那裡的時候

,蕾亞姆早一步坐向了偵測席

0

怎麼回事

!!」奧特仍帶

怒意 識 奥特愣在原地 別 條件恐有困 地質問 應該是累積 。「又是誤判。好像是剛才的殘骸減慢了速度的樣子。」 難 在內部的冷卻劑或什麼噴出來了吧。目標的熱源尚不穩定。 0 偵測長回答的聲音 要設定偵測 ,讓 的

息 斯 級 問道: 殘骸 做 出 了警報解除的指示之後 又在某種偶然下減緩 相對速度是?」 了速度 , 蕾亞 ,而促使對物感應偵測器再次發出警報 姆才用鎮靜的

語氣說道

。在某種偶然下

漂來的薩拉

奧特忍住嘆

小數點零秒整 。已經定在本艦的 Ē 上方。」

外 級的 殘骸只要行跡 好巧不巧它與 主螢幕 E 顯 示出 每 擬 剛 有變動 好就固定在艦身正上方的 • 阿卡馬」 就會 的相對速度又剛好 被誤認為 不 崩 機 殘 骸 雖然也 0 致 若 是速 。「該不會是讓魯姆的亡靈給附 只能 度與熱量都 祈 禱它可 以早點 不穩定 離 薩拉 開

身

感應 米

卷

斯

做出命令: 不應該隨意放聲怒吼 了吧?」 側 「讓 M 眼 瞪 向 講 S部隊去排 得像是別人家事情的 要冷靜 除殘 0 奥 骸 特對著隨 亞伯特 時 要爆發的 , 奧特握緊扶手深吸了一 胸口默念過後 , 用著極力克 \Box 氣 身 制 為 的 艦 聲 長 調

那個大小的話

應該推得出 去

0

回

什麼? 但 他們已經回到艦裡了。 他們 經 歸 艦了 因為之前您這麼命令。」 原本就很鎮定的蕾亞姆

所以我之前才要問你哪

面

無表情的蕾亞姆的眼神這麼說著。話要說明白點讓

人聽懂

啦 塔克薩 ·當奧特猛咬唇在心裡這樣回嘴時 轉 頭 朝 向 了無關的 方向 ,亞伯 特露出隱含他意的笑容,奧特數秒前的自律 , 伯拉德通訊長開 : 要再命令他們出擊 嗎? :也沒用 眼 見

他怒喝: 那就用 主砲把它打下來!」

是……」 如 此回 覆的 砲 雷 長視線略過了 奥特 , 而看向蕾亞姆「艦長」。「怎麼沒有複

誦 指 ! 示轉述給砲術室 是 奧特以盛怒的聲音壓倒對方的疑問 主砲 發射預 。呼出帶熱度的鼻息,奧特重新在艦長席上坐穩 備 艦 橋 指 示的 目 標為……」 砲雷! 長慌張地把臉轉回 。雖然蕾亞姆曾對自己 操控台前 急忙

渞 一要被 欲言又止的 其 他的 眼 部隊或 神 , 管他 民眾指指 那 麼多 點 0 點 我才是艦 0 對於艦 隊 長 而 0 不該讓 言 , 艦 長 副 不成為等 長的臉色左右自 同於神 己的 的 絕對 意見 權 威 也沒

行的 0 這 죾 就是從海軍 時 代以來的跑船 人傳統以及榮譽嗎?

雛 說 如 此 , 使 用 主 砲會不會 太輕率了?就 在怯懦 的 風 輕撫到奧特背上的 瞬 間 ,

備!

把命令撤 報告響起

會 前

讓

自己被他們

更加

看輕

0 0

定下悲壯決心的

同時 液

,

奥特擠出了

聲

發射

預

方主

施

,發射準

-備完成

讓

奥特嚥下

唾

0

塔克薩

與亞伯

特也在

看 砲雷

0 不能

長 的

射撃!」

*

拉 由 米 敵 斯 艦 戰 級 所 殘 等 放 骸被 出的 級船 光束 爆 隻所 一發的 装備 線條變 光源 的 包 成 M 韋 線 Е 然後四散 丽 G 般的 A 粒 細 字 而開 微 硇 光 , 線 出 變成 万的 即 使 單 了小小的閃爍光點 用 位 與 肉 眼 M 世 S 能 所 辨 用 識 的 光 0 這些 受到 東步 景象也 直 槍 接 大有 命 都 中 不 看 的 同 在 薩

瑪莉

姐

庫

魯斯

的

眼

裡

是

,

如所 料 0 還親 切到為 我們 用艦砲 別擊 0 這下子敵 人的位置 就 清 一楚了 5

宙 身體 前 觀 域 進 到 測狀況良好 0 漂到了 奇 從相 了這 波 亞 對距 操舵 艘 Ш 葛 特 離未滿 席 或許 蘭 那 後方 雪」 節 使 也能求得敵艦的 兩百公里遠的位置 , 重新 的前方約九十公里 隔著無線電也 注 視窗外那片無限 正 知道 確 , 座 處 他 就足以清 標 Œ , 正全 情 延 伸的 緒高亢的 楚地確認到 副 活用機體的感應器觀察著敵 漆 黑虚空 聲音 光束與爆發的 在 奇波亞的 艦 橋 裡 響起 「吉拉 光亮了 0 艦 瑪 吧 莉 潛 祖 伏的 姐 若

亞 的 明 何 況 機 辛尼 敵 把 接 找 艦粗 近的 暗 大小合適 曼 礁 的 雷 敵艦只 心大 聲音 域 意 當 的 置於 (要有) 地發射 成 殘骸使其產生 庭院 派出艦 邊 7 , , 主 要從粗 瑪莉 砲 載 機 熱源 , 妲 為我方省下不少工 略 , 在 的 就 , 內心對自己 再 可 塊 把 以從部隊的 那流 範 童中 放 問 ·特定出詳 到 著: 夫 出 可能有 ~ ¬ 現位 對方究竟是什 置掌 敵艦 好 細 的 , 握 座 潛伏的 要奇波 標 到 戰 , 記暗礁 麼樣的 亞 並 艦 П 非 所 群 來 在 木 敵 難 中 0 X 的 大 0 呢 將 作 誤判 為 斯 業 帶 為 貝 0 洛 更 袖 不

成 從 發生 是工 作的 在 工 全部 業七號」 , 平 凡 無奇的 的 經 過 聯邦 , 미 軍 以 戰 想像到對方是尚 艦 ……是這 樣的 ·未習慣實戰 敵 手 嗎? 的 那 一麼自 部 隊 己所 0 將完成 感到 的 平 這 \mathbf{H} 股 訓

動 至可進 行雷射發訊的區域 , 並 向 7 留 露拉 進 行 簡 報 0 7 I 業 七 號。 方 面 有無

動

奇

妙

壓

迫感

動

作

有從月 球來的船隻在出入。 雖然SIDE2也有派出救援 , 倒是沒聽說駐留部隊有

所 有的 所 獲得的望遠 對辛 情 報來源 尼曼的 影像 0 在這 問 題 ` 數 斷斷續續傳來的 ,另一名乘員代替奇波亞坐上了航術士 亦 時之內 , 他便 長距 _ 直將 離無線 手 貼在 電 聲 耳機旁監聽狀況 , 混有 的 雜音的 座席 新 回 聞 答 0 播報 「不會是被放棄了 。透過光學感應裝 , 就是 行人

的 吧 名譽的 救援 那艘 任 活 務時 動都 戰 艦 已經 吃了虧 0 坐進 開 说 始了 ,八成被 操舵席 聯 邦 人當成從最 的 軍 布 拉特 的 增 援 ・史克爾這 初就 艘都 不 存 沒 過 慶說 在 來 了吧。」 , 0 實在 從那之後過了半天以上 把辛尼曼如 是不尋常 0 此接腔的 畢竟是在 , 就 聲 音抛 執 連 民 行 間

莉 姐 所 看 慣的 的 無 、數殘 暗 確宇 骸 吸 宙 郸 0 帶有強烈光影 Ï 遠 處的 太陽光 對比 , 散發 而 又扭 出 一曲的 色 相 星 模 塵 糊 m 0 在 忽明忽暗 那端 , 殖 的 民 白 色光 衛 星 的 點 殘 這 骸 所 是 瑪 淮

腦

後

,

瑪莉

姐

又將意識

詩續

專

注在

虚空之中

渦 集 來衝 m 成 怎麼了 撞自己的 的 瑪莉妲?妳感覺到什麼了嗎?」 氣息 而 股沉重的 是 某 種 存 在 本 身 所發出 近似於野獸呼吸的 「氣息」

聚落

,

正潛

藏

著

氣息

那並

不是在

戰場能

感覺

到

的

那

類

會

主

動

流

妲回望MASTER敏銳地察覺到自己反應的眼睛。雖說我方已有約定好的援軍 帶有疑問的聲音敲在背上,被虛空吸入的意識回到了身體裡。轉回船長席的方向,瑪莉 但 一葛蘭雪

正豎起耳朵、對被全艦仰賴為感應器的自己投以關切的跡象 於任務受挫、正孤立無援地在待命著的立場,與敵艦並沒有不同的地方。感受到布拉特等人 ,瑪莉妲低頭道:「 沒有 ,只是

自己料想以外的話語脫口而出,瑪莉妲住了嘴。瑪莉妲一直到剛才都沒有這樣想過 我覺得公主已經不在『工業七號』了。

但是將領會到的感覺說出口之後,她警覺到。與敵艦釋出的奇妙壓迫感交會時 她 的形象。對了, 與現在似乎收容在敵艦的那架白色MS戰鬥時,自己是不是曾經感應 ,油然浮現了

她」的聲音呢……?

「妳感受得太多啦。」

從背後接近的辛尼曼把手放在瑪莉妲肩膀上,讓她身體微微 顫

後再回到『工業七號』就好。一定會找到公主的。」

『留露拉』

馬上會對那艘敵艦展開攻擊

0

無論他們有沒有拿到『盒子』,我們只要在之

瑪莉妲被碰觸的肩膀感到 一份暖意。沒錯,思考並不是自己的工作。只要追隨透過這隻

巴上的硬鬚 手從背後將溫暖傳來的這一個人就好了。「了解 暫地放鬆了身上的力氣 。將她鬆弛下來的身子用一隻手臂支撐住 · MASTER · J ,辛尼曼一 小聲地 回 邊撮弄起自 |應道 瑪莉

妲短

「先來見識弗爾・伏朗托的本領吧。」

*

「你說從『葛蘭雪』傳來了簡報?」

出不快的眼神 才一 進門,安傑洛·梭裴便以足以響徹艦橋的音量詢問 ,繃著臉回答:「多虧有他們的簡報,才能求出目標的L1基準座標 。坐在艦長席的希爾上校對他露

圍內捕捉到對方。」 似乎正依附 在殖民衛星殘骸的樣子。周圍沒有其他的敵蹤 0 再過三小時就能在射程範

嘴邊露出笑意緩緩張開 和預先猜想的 樣哪 0 那群人被孤立了。在秘密任務失敗的 安傑洛將手撐在艦長席的靠背上。儘管是會被視為 人就是那種下場 無禮的

為

,

希爾卻沒有糾正他的意思

。就方便而言,艦載機的駕駛由於有守護戰艦之職

105

,

艦內的

氣

副長 氛會容忍其無視階級的 露出滿 腹委屈 的表情 越 權舉止 安傑洛將視線移向天花板附 , 而 其 中 弗 爾 伏朗 托的親衛隊身分又更為特 近的航 術 崩 螢幕 殊

標絕 與月 斷 彻 域 L1+02373·E39034·N44393 J。在宇宙中速度與距 沒 內 並 對值 沒 辦 將 球 沿 著 L 有 船 法 兩者間 問 避 速 0 題 開 提 到 1 的 升 捕 所 的 的 捉目 安 有 得 重力均衡 共 〈傑洛 的 太高 鳴軌道 標 殘 為 骸 並 隨性 點這 非 止 , 畫出弧度的 而 趣 , 現狀: 地 事 船 種不會改變的 審 體 0 即 的 視起有 現 在 使 速度需三 也 使 塊暗 著十 用 正 位置 和 的 (礁宙 小 來位通 砂 是 關 比 時 礫 域中,代 大小 係做 起全球 0 訊 加 的宇 速的 為基 離都只能以相 員 正 規 表目標的 在 宙 格 準 話就能 作 更加 塵擦 , 業 至少還能設定 的 更早 撞 詳 光 艦 對 著 細 點 抵達 值記 橋 的 0 認 正 自 在 述 家 為 , 閱 希 甪 不 出 , 但 爍 過 軌 爾 暗 道 若 在 0 艦 礁 暗 1 以 座 長 海 標 地 的 昌 礁 的 宙 是 座 球 判 ,

發揮 戰 造 板 野 Ħ 的 與 , 到 以 用 朓 寬 淮 及將 宙 極 艦 望 廣 還 致 窗 橋 的 的 獨 設 航 空間 未 滿 成 立 置 術 品 出 於 席 Ŧi. 之 來的 前 懸於 年 都 的 方 讓 空中 以 種 安傑洛 保 留 種 留 露拉 設 由 旧用臂· 計 視 相 野 , 當 口 中 艦 來支撐 , 另 橋 以 意 說 , 0 方面 至今仍算得 , 作 留 讓 為 露拉 卻 通 特徵 訊 又能 員 的 本身就是將米諾 顧 在 上 , 是 及 艦 則 到 長 新 有 品 頭 一度空 挑 頂 0 高 尤 進 足 蕳 其 行 有 是 夫 的 作 八斯基時 業 兩 這 有 效 的 層 船 體 般 運 代 室 用 制 艦 份 的 橋 造 量 再 將 的 艦 的 加 單 良 思 上. 面 天 好 花 想 讓 構

0

理

過 使 THI 形 拉 關 饒富 體 於船體深紅色的 的 是 形狀 生 繼 物感 承 也是 I 前 極 於 三古翁 具特徵 兩 塗裝 舷 公國 各 ,則是因為過去夏亞統帥 上裝備 從 軍 所 上方俯 有六具 建 造 瞰 的 球 為 大型戦 型 推 等腰 進 艦 劑 儲 角 曾搭乘 存 形 格 槽 的 瓦 , 此 船 金 看 艦 身 級趣旨的 來 的 , 則 在多處 事 像 蹟 是 直 生 所 採 系 物 留 用 戰 下的 的 了 艦 卵 曲 強 並 線 |烈作 要 不 , 為 說 而

身為吉 第 公翁 一次新 戴昆 吉翁 的 遺 戰 爭 孤 同 , 又稱 時 也是過去名震聯邦的 夏亞之亂」。於此役擔任 苦 紛 軍 軍隊統 紅 色彗 帥 星 , 的 夏亞 他 所搭乘 • SIT 派過的 兹 那 艦 布 隊 爾 旗 艦

0 留 露拉 有著非是紅色 不 可的必要性 不能

不塗裝為紅色

0 為了

讓

世

|人得知吉翁之子結束了

蟄伏的

時

期

, 正

要向聯邦揮下

制裁的

鐵

用

鎚

聯 邦 第 激 戰之後 線的 降 , 德 新吉翁軍 貝 爾 艦 敗 隊 退 也 , 夏亞統帥 遭受到毀滅 也行蹤 性的 打 不 擊 朔 0 , 給 但 這 1 樣的 新吉翁艦隊脫 閉 幕 可 說 逃 是 的 勝 空 負 隙 難分 0 在 立於 潛

形 神 至 領 丽 同 廢 袖 礁 塘 宙 夏 的 亞 域 資 統 後 源 帥 , 當時 1/1 Ż 後 行 星 雛 , 蕱 幾乎等同 也出 延殘 現 喘 過 應以 烏合之眾 然後等待滅亡 剩 下 的 0 生還 戰 力實 老者的 施 大半 特 直到被稱作 攻這 作鳥 樣的 獸 散 意 「夏亞再世」 見 變 , 成 口 是新 空殼的 的 吉 那 艦 翁 隊 童 位人物 則 失 (去精 待

出

現

並

|促使新吉

翁

一度崛

起

在

有

實行的

打

官連隊中 而重生的 在那之後 -或許/ 新吉翁軍麾下 仍有曾 ,已過了近兩年。「留露拉」 度離去的分子。安傑洛認為這類事情要追究就會沒完沒 , 發揮 旗 艦 機能 。以 取回了當年的生氣,目前正在被蔑稱: 艦 長 為首 ,內部的成員大多已煥然 7 為「帶袖的 新 , 也 壓根沒 不過士

宇宙 H 了這 拘 為 以 俗之輩能夠 前 泥於 他們全都 及為了 前髮 [移民者的真正獨立 這 點 此 敗北的 彼此是戴昆派或薩比 一分子包括明明已經一 0 告知 理 那 是一無 解的 歷史 位位 希 爾艦長 Ī , 0 可取的 來回 秉持與生俱來的高貴和 而將心力純粹投注於革命的年輕人才能成為組織的 0 <u>`</u> 手中 巡 存在 視 我們要進入出擊 派而 度逃亡,知道新吉翁捲土重來之後又不以為意地跑 被交付了世界之人的痛苦與孤獨 正用看異物的眼 。重生的 互相爭執,反覆地上 新吉翁軍所需 才能領導著我們 ず準備! 神偷瞄著自己的艦橋要員 7 要的 演聚合離散的基本教義派 , 是年 ,打算要實現吉 ,終究不是只有數量 輕人的 i 熱情 核心 ,安傑洛撥起垂 一翁的 那 與 新 理 血 回 遍 位 安傑洛認 想 。能 來的人, 人人的 也 , 夠不 到 以 承 及 認 額 庸

「說得是很讓人感激,有這麼容易嗎?」「戰鬥會在十分內結束,艦長等人只要在這觀戰就好。

聽到希爾那像是難處的小姑般的語氣,安傑洛停下正要轉身的腳步

對 要是平 對 暗 礁 時 宙 還會放我們一 域 進行光學觀測這點小伎倆 馬 ,這次可是和 『拉普拉斯之盒 , 聯 邦 也有做 0 』還是什麼的 他們應該也知道我們: 扯上了關係 的 行蹤才 , 不是

嗎?機密到要出 [動狩獵人類部隊來回收的話 , 或許我們接近的消息早通 報給敵艦 了。

在為了要怎麼應對 聯邦 臨機應變的能力才沒那麼好。能夠隱密行動的戰力是有限的 .而提出爭論。就在那些不想負起責任的負責人之間 0 。這時

候他們應該還

「是這樣就好。

身體朝門口 制還沒有堅若磐石到可以在完全的和平中保持機能 不是沒增援的跡象嗎?就是因為找不到人擔當啊。」 [的方向漂去。 「 再說 ,要是那群人有這麼勤快 哪 · , 露出徒具形式的笑容,安傑洛讓 我們早被殲滅了。人類的經濟體

想到要承擔起以億為單位的失業者的話,偶而發生恐怖攻擊活動也沒什麼大不了的,

是這樣嗎?」

續 希 就是這樣 爾 艦 長微 。所以才有改變這個腐敗的社會的必要。 微 脒 起 眼 睛 以 無言作為回答 0 對他那說著 為了讓人類可以在下一百年繼續存 你還不成熟哪」 的背影 安傑

洛在

胸中

-回道

「我會記著」,

離開

了艦橋

徑

, 漂向

Ī

廣

大的

單

板

味 百 來到 流 散 M S 7 出 更 來 棭 0 , 留滯 邊 在 在 密閉 意著自己 空間 制 內 服 的 E 油 前 臭味以及人的 古 龍 水氣 味 被 體 其 溫 抵 , 隨著電力管線受到 消 , 安傑洛 踢著: 地 加 面 通 熱 的 過 1/

之外 能 有 或 得 軍 六座 知 的 , 留 其 薩 顯 能看 克型 所 示 拉 為 屬 隊 機 的 見作為主力機 所搭 長 部 種 機的劍 隊 , 載 相當 0 的MS數為 重 於手 型天線自然不 生 種的 前 腕 新 的 吉 十二 吉拉 部 翁軍之所 分則 架。在 甪 .祖 說 被添 魯 , 以會被蔑 横長 就 上了像是袖飾 正安放 連 空曠的空 肩部: 稱 装甲 其 為 Ê 都設. 間之中 的 的 帶 標誌 模樣 袖的 有 , 可 , 0 由 全 面 以 , 這 禮輪 標誌 對 依 就 面 照 是 的 設置 廓 所 其 顏 雖 屬 色 的 原 是 或 整 階 大 或 承 設 級 自 備 架各 於 除 計 公 此 便

尚 座 向 為 有 噴 恶魔 安 射 去 其 裳 中 倉 比較合適 在 機 最 , 背 是 體 為 後的 E 在 醒 大 I 兩 推 到 肩 的 是親 會從 裝 淮 備 守 劑 護 儲 兩 衛 有 紅色彗 隊 存 尖 肩之上 刺 的 槽 兼 裝 機 星 安 伸 甲 體 的 定 出 , 0 排 X 翼 的 安傑洛 猛 除 附 恶魔 像 件 7 是 古 讓 身體 尾 並 有 巴 留 的 朝 有 護 樣 將 盾 並 地 那 列 而 於 由 想 使 像 輪 甲 後突出 成 板 廓 天 具 攻 側 使 , 使 翅 擊 的 全體 膀 性 一架親 的 0 的形 餘 背 部 地 衛 安裝 象 隊 理 其 機 應 他 的 的 稱 則

換

的

自

由

度

,

讓

吉拉

•

祖

魯

能

展

現出

不

像是量

產

機

種

會

有

的

個

性

兩 方

中更是大放異彩 別是安傑洛那身為隊長機的 0 面 確 認自 機體 機的 整備 經過了以紫色為基色的 狀況 , 安傑洛前 往整備架旁的平台]塗裝 , 在被 塗成濃綠色 Œ 當整 備 的 長

等人持續檢視著預備零件的 這 兩人分別是以高挑修長的身材與金髮 同 時 所 屬 親衛隊的 為外觀優勢的 兩名駕駛員 柯朗 眼 明手快地朝安傑洛敬 中 尉 , 以及有著冷冽綠 起了 色 禮 瞳 孔

與訓 要員 才。 將 練 腳踏 再 方 加 面 上隨 上平台 都受到 機的 , 具 安傑洛告知兩人: 整備兵等不滿一 、特權的 優待措 三十人的成員 施 , 「出擊是在三小時後 每個· 人都是從全軍中 ,就是伏朗托親衛隊的 , 嚴 在那之前保持待命 選而出 陣容 , 能 夠 0 以 但 他 0 們 敵

的

瑟吉少尉

兩人都是二十歲出

頭的

軍官

,

穿起親衛隊的

青色制

服

格外合適

0

這

兩

X

與

對瑟吉少尉來說 ,今天是身為親衛隊的首戰哪 0 我們親衛隊的『吉拉 ·祖魯 ψ, 看來如

何?

起立

正

並

且

福

和道:

「是,安傑洛上尉

0

柯朗

百 在

的 裝備 (預備

X 龃

是!機體比想像中還要特化在長距離支援方面 ,但我會習慣。您將我提拔到親衛隊的

也沒有你表現的機會。」 ,我不會忘記的 別給自己壓力 。實力主義是吉翁的傳統 。只要像平常一 樣表現就好……再說

概

,這次大

吉:「今天上校會出擊。沒有我們的工作啦。」 柯朗露出別有含意的笑容,在一旁的瑟吉則狐疑地皺起眉頭。安傑洛撥起前髮,告訴瑟

「……您這是什麼意思呢?」

「作戰開始之後你就會知道。」

不經意地揚起嘴角

,安傑洛將視線移向背後的整備

兵

,對其囑

咐: 「

伏朗托

Ŀ

校會

過

M S 來 M 讓身子漂離 比起 S甲板的空氣到最後都不要給我鬆懈。」回答道:「 興奮的瑟吉悄聲對他說道: 「吉拉 了平台 ・祖魯」 。視線緊追 再大上一 [著對方離去身影的安傑洛,視野裡出現了鎮座於甲板 圈的 「傳言是真的吧。 深紅 巨人。 當安傑洛凝視著相當於機體腹部: 是,我會轉告所有人!」 最 整備 的 深 駕 處 的 兵

「像是上校在出擊時也不會穿太空衣之類。」

綠色的 面 在 !瞳孔眼睛一亮,瑟吉的表情好像想說 心中替瑟吉訂正,安傑洛答道:「是啊 : 。對上校來說沒有必要。」 簡直就像……」 不是簡直 , 加 是正 是如

此

大 為那一 位抱持著即使是上了戰場,也一定會回來的主義呀!

笑著的柯朗,安傑洛也將目光再度轉向等待著主人到來的機體 還 .留有少年面容的瑟吉臉上泛紅,其目光則被紅色的MS吸引而去。背對引以為傲地微 。MSN-06S「新安州」,

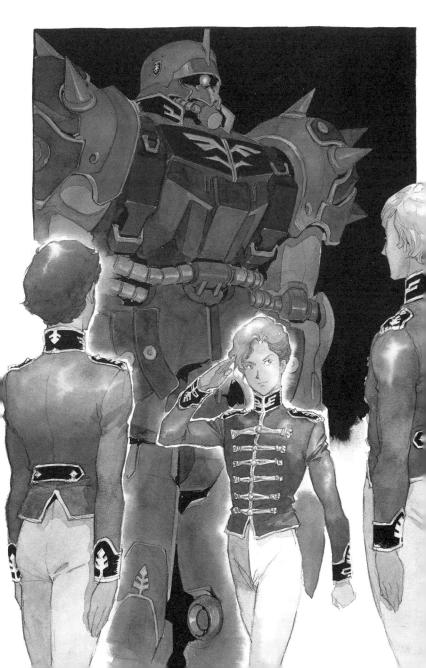

像中,

安傑洛陶醉地微笑了出來

座 身覆大量採用曲線的吉翁風格巧思 機 奪取藏有顛覆聯邦 秘密的 ,擁有優雅洗鍊線條的深紅機體 「盒子」, 將世 界導向解放的紅色彗星 ,才是匹配得上那 0 沉浸在刺激

※

『所有人員,恢復對空監視部署。開啟通道

問:「結束了嗎?」

內揚聲器傳來模糊的聲音 。看到身旁的上士安心地鬆了一口氣將頭盔脫下 巴

處於保管 任警備 散發出飽經 是啊 士官的 。你也可以脫下來了。」 獨 鍛鍊風骨的中年上士,是專司艦內警備的警備隊士官, 老班 角 獸 底 的 0 工廠附近 就戰鬥位 置的警報響起之後 ,有整排太空衣存放櫃並列的 這麼回答的上士,已經將太空衣的拉鍊拉 ,立刻帶巴納吉 這個房間裡 到這 同時 裡避 似乎也是艦內 , 目 難 前只 的 了下來 也 是他 有巴 最 這名 先 位

由 於 戰鬥中 艦內無線電是開啟的 , 所以能聽見艦橋與各部署間的交談 不過巴納吉 仍然 與

ん他在

的想

沒辦 班 嚣 Fi 於 一分前 戰 法 艦 說 發 自 Ē 射 連懂 主 A 砲 作業 的 7 略 原 大 語 實施 則還 或 專 Ь 是 菛 等訊 個 用 謎 詞 息 極 0 多的 在 也 此 可 避 會 以 話 難 看 的 內容 見 途中 乘員 雖 , 隔 陸 然多少 著 續從揚 門 能 慌忙 聲 理 器 解 在 聽到 這次的 通 道 交替 來 敵 襲 П 的 為 員 景 誤 象 判 , 換

的 就是他 工人讓生 們的 產 線 Ï 動 作 作 哪 樣 巴納吉茫然地 , 這群人也各就 想著 自己的 0 就算說 職能在 是軍 讓戰 隊 , 艦 也沒有什 活 動著 0 麼特殊的 就只是這 地 樣 方 而已 和 Ï

所以

我

才在

蕳

要帶到

哪去……啥!?分隊長

不懂的

事

情

我哪有

可能

知

道

咖

耙 事 廠

來的 態 0 時 所 接 聽 候 有 X 房 間 都 道 中 眼 還 內 熟約 不習 線 電話的 顏色及形狀從旁橫越他的 慣實戰啊 上士正怒罵著 0 不 ·經思考地這 0 草率 身邊 樣想到 的 職掌 分配 巴納· 吉打算把脫 讓 艦 內 難 以 下的太空衣收拾 應對 料 想 外 的

哈囉

旁的 外面 移動 握把 喂 , 別隨 0 嘿 便 跑 等一 出去!」上士怒斥 下! 」不管離開電話機的上士 0 巴納吉 回答對方:「那 巴納吉 踹 個 向 是我的。」 地 板 然後握起

靈巧地過了轉角 巴納吉並不認為自己有看錯 原本認為自己能 喂 , 馬上 你!還不等等!」一邊聽著上士在背後怒罵的聲音 抓 。追著橫越過 到 , 但哈 囉 門口 不 連 |外面: 會自 己的 的 綠色球體 叫 喚 , 把 , 巴納· 那 拍 動的 吉來到了置衣間的 耳 巴納吉在 成 方向 115

巴

)納吉

被登錄

為朋

友的

,

是拓也和米寇特

,

其

他

則

有

覺

的的

字路 主人以及會話 0 或許有人對它輸入了語音指令。依照哈囉的程式設定,只要不特地於事 [換持 移 動 過 握把 定時間 , 移 動 以上的 到彎作 對象當成朋 直角的狹窄通道。奇怪了 友,若是簡單的命令的話也會聽從 , 哈囉沒道 理會像這 ŀ後刪 除 0 樣 而 , 哈 無 在 艦 囉 視 內 會 自

丰 眼 揪 是自 住 則 在 了外 一發性 十字 是 套領 閃 停 路 下 閃 的 度轉 地 哈 亮 囉 著 彎 , 巴 П , 答 納 Œ ·要再· 說 7 哈囉 次繞 這 過前方 0 樣 L 正 不 要折 行啦 轉 角 時 , 置 你要待在大家在 , 衣間 巴納吉 的 [總算 巴)納吉 追 的 上了 , 忽然被從旁 地方才行 哈囉 抱 0 邊 起 伸 哈 讓 囉 出 人

開 卻 瞧 見 那 就 對 這 在 樣 微 被 暗中 拉 到 發 7 出 後 翡翠色光芒的 頭 來 到 在 通 瞳 道 孔 端 , 他 開 的 著 心臟 的 門 瞬 時發出了 之 中 0 巴 劇 納 烈的 原 i 想馬 跳 聲 E 將 其 用

「巴納吉,已經沒時間了。你仔細聽。」

頭 喃 0 0 奥黛 奥 **企**黛 喂 莉 莉 , 放 //\ 開 鬼 堵 住 按 在 П 7 $\overline{\mathbb{H}}$ 答 ·巴納吉 納 我 吉 ! 嘴 想 上的 邊 樣 手 聽 叫 到 出 , 引 E 導 1 的 他 經 嘴 走 過 Ë 進 門 , 像 翡 外 是倉 的 翠 憤 色 雙眸 庫 一怒聲音 關 H 露 電 出 , 燈 巴 險 那 納 泛悪 般 的 吉 的 姑 眼 房 且 神 間 先 深 朝 小 處 女 對 快 方 點 速

從

門

照

進

的

光線

,

讓

捲

入空氣

而鼓起的

紫色披

肩

短暫

地浮

現

Ī

陣

0

為

什

麼

她

會

在

這

裡?美尋少尉她們又怎麼了?巴納吉想問的事情像山一樣多, 納 吉推 用帶子固定在 地 面的 紙箱 邊 , 貼 近到幾乎能感受到對方呼 但就連開口的空閒也沒有 吸的 距 離

> 奥 對

妙 其發出 地 帶 明 崩 有 逼問之聲: 角獸 知道 詛咒 ……鋼彈?」 般 卻又生疏的 存 「你真的 在感的 字眼 詞兒 讓 『獨 0 。巴納吉像是鸚鵡學語地重複了那時 這就是那台機器的 角獸鋼 彈。 動起來了? 名稱 啊 , 巴納吉在心中無條件地如此接

而

穏當

、時

而

危

顫

,奇

你說好像 好像是這樣……」

「怎麼樣呢?」

奧黛莉焦躁的聲音重複道

我 也不是很懂 0 什麼事都來得太突然了 就 連 點預警也沒有

將目光從皺起眉 頭的奧黛莉身上避開 , 巴納_· 吉的 視線逃向紙 箱空隙 所 造 成

邊 說 著 要相 信 П 能 性 做自 己認為該做 的 事 另 邊則 在 側 耳 聽見的 無 線 電 交談 中

夢中

所看見的

那張

滿

臉

是血

的

面

|孔從陰影中

浮

現

,

讓巴納吉握

緊了拳

頭

的陰影

0

在惡

真 出 江的 戰 爭 你 商 ?「好吧 語氣的 卡帝 就在 亞 斯 這時 0 П 想起 奥黛莉 亞伯 特 混著嘆息說道 露 骨的 中 傷 打定了主意 巴納吉 在 心 单 ,她將身子從巴納吉身 質 簡 到 底 哪 邊

0

才是

旁移開

奧黛莉的聲音相當冰冷。心裡想著「咦?」而抬起頭的巴納吉 你還能讓它再動起來嗎?」

目光所制,回答道:「應該可以……」

,

被對方眼中具威壓感的

那麼,和我離開這裡吧。」

是連頭都沒點一下。

反問:「妳說這裡,是指這艘戰艦?」然後注視起浮起離地約三十公分的奧黛莉

。奧黛莉

巴納吉

對方平靜的聲音,讓巴納吉呼不出自己所吸入的空氣。毫無意義地環顧了四周

只要能搭上鋼彈的話總有辦法。這艘戰艦的歷練並沒有那麼深。剩下的問題只有擺脫 不可能啦,這種事情我根本辦不到。」

特殊部隊的監視而已。

自己並不是在開 邊說著,奧黛莉將目光移向天花板一角。察覺到設置在那的監視攝影機 .玩笑的眼神四目相對,巴納吉擠出發抖的聲音:「奧黛莉……」 , 和她那說著

自己是被我威脅的,就不會有罪了吧?」 現在的話 ,你還能回得去『工業七號』。到達那裡之後,我會將機體處理掉。 你只要說

但是……」

那是 台危險的機器 。不可以交給任何人。必須在停靠於聯邦的基地之前 ,將它破壞

掉……」

「拜託妳,等一下好嗎……!」

的身體拉下 受到幾乎要滅頂的恐懼感所驅 , 巴納吉凝視對方與自己視線同高的眼睛 , 巴納吉不自覺地伸手抓住奧黛莉的肩膀 。奧黛莉則用著被人出其不意對付的 。將她浮在空中 臉

看了回去。

我不懂妳在說什麼。妳說那架MS到底是什麼?拜託妳好好跟我說明。

現在沒時間了。詳細的事情我之後再跟你說,先……」

我不可能在什麼都不知道的情況下決定事情吧!為什麼妳要用這種方式說話啊。 這種方式……?」

像是不做這件事不行、有必要那樣做之類的。用這種說法要人接受實在太狡猾了……

,我不是妳不需要的人嗎?」

在嘴上,沒有打算要和別人真正面對面的溝通 雖然覺得自己這樣說話才更是狡猾 , 巴納吉還是說 在耳邊來回的盡是他人的自言自語 出了口 0 所有人都只把自己的 ,自己被 方便掛

擱 才好呢? 在 旁的心只感到空虚而已。在這種情況下某些事情將要被決定。自己到底又該相!

納吉在咬緊的牙關深處喃喃自語道:「所有人都擅作主張……」 感覺到自己的腹部由裡頭開始熱起,巴納吉閉上嘴背對奧黛莉 。將拳頭抵住了 紙箱 巴

抑的栓蓋衝破 妳也是,這裡的人也是。就連那個人也一樣……」肚子裡的熱潮不斷地湧上來, 。自覺到這情形 ,巴納吉閉上眼擠出了接下來的話語:「突然自己冒出

來

將壓 說

是我的父親……」

根

麼

0

本不懂什麼是什 硬把那樣的 M S 推 給 我 說是畢斯特家的詛咒,還有 拉普拉斯之盒』什麼的 我

畢 -斯特?那麼 入 黛 莉 屏 住呼吸的 你就是畢斯 氣 息 特家的 確 實 (地傳達到了巴納吉身上。 你說的, 該不會是卡 帝亞

直都不和我們見面 我 不知道 ~!小 時候就和他分開 現 在又突然…… , 連長相都記不起來了 媽媽舉 - 行葬禮時他也沒來

這之後的想法並未化作言語 自己壓抑情緒的栓蓋脫落之後便找不到了 像是幾個

小時

信什麼

語 以 來所 發生 壓抑情 過 這些 緒的 事 反撲 啊… , 恐懼 背對著那即使意外 與憤慨交互地鼓動著腹裡的怒火。在啞然沉默之後 ,卻仍理解到了什麼的聲音 , 巴納吉朝 , 奥黛 新低 浮

空中 -無處 可去的 哈 曜伸 出 了手

:

個從 <u>Ŧ</u>. 歲 時 的聖 一誕節收 到 以 來 , 就 不斷經過 修 理 以及韌體 更新: 的老舊 玩 具 製造 此

的

懷中

0

當年 洁即

玩

具熱潮

年

-就結

1

,

iŀ.

時 商

哈 囉 (掉都會自力將其 丽 膚 的 售後服 熟悉的 感觸 務 已經 修 是很 好 安分地 0 對 久以 待 此他的

前的 在他

事

0

巴納·

使 的

升

到

或

中

也 不 沒 到

有放

下

過 手 束 中

的

合囉

,

每 中 也帶

你就放 棄 了吧 0 哈 囉也已經 到 7 年 限 0 直帶著舊 玩具到 處走 , 不是很奇怪嗎?」

媽媽常常受不了地抱怨著

只要修 理的 話 就還 會 動啊 0 沒什 麼不 好 嘛 0

察覺 至 在 那是 |嘴的 來自父親 兒子 面 的 前 禮物 , 知道 , 母親也 是誰送了這 知道 巴納吉已經察覺這 個 哈 囉 的 母 親是怎麼樣的 件 事 0 心境 儘管沒有從 呢?不 嘴 , 裡 巴納吉 說 出 已經 來

持過 在 兩人都 温湿 想見父親 會帶著它到 把這: 件 事 種 處走?是因 視 感情 為 不 言 而 喻 為它是和 的 祕 密 不認識的父親之間 , 接受了 哈囉 , 並 唯 把它當成是家人來對 的羈絆?自己明明就從來沒有抱 待 0 為什 一麼到

不對 還是會想見吧 0 自己從母親片段的話語 、封印住的記憶片段讓帶有稚氣的 記想像

現

了效用

膨脹 真 死去時 了巴納吉最低限度的上 正 該待的 , 擅自 , 那 地方 I堆砌: 種被世 0 出了父親的形象 |界隔離開來的孤獨感, 巴納吉期許自己將來可以成 進心 ,讓他不致於埋沒在故鄉的 。為了彌補 或許也是這 脫節 為能抬頭挺胸和父親見面的男人。 的現實,並讓自 一份上進心所帶來的堅持在 貧民區 。巴納吉之所以能夠承受母 己相信 ,自己還有其他 某 這種 想法 處 發 生 親

牆壁後閃爍著眼睛 П 是 , 現實卻 ,發出小小的驅動聲拍 巴納吉放下哈囉 , 動起耳朵來 闔上自己記憶的蓋子 0 漂浮在無重力中的哈囉撞

「……從很久以前,有件事情像傳說一樣地被流傳著。」

混在哈囉的聲音裡 ,奧黛莉的聲音傳向巴納吉背後 他微微牽動了 臉

開 啟 『拉普拉斯之盒 的時候 ,聯邦 政府將會迎接其末日

團者將獲得榮華富貴 現身影 自然而然地不知從哪裡傳入耳中。要對畢斯特財團存有畏懼 被 這並不是所有人都知道的事。不過,只要涉足被稱為社會中樞的地方 躍 而上的鼓動所促 ,相對的,違逆之人則會迎接死亡……」 ,巴納吉轉向背後 0 他看見呆站在原地的奧黛莉 他們持有著『盒子』。 ,這種 由黑暗之中浮 話題就會 順 應財

簡直就像是靈異故事 。將嚥著口水的巴納吉擱在 旁, 奧黛莉平穩地繼續說著

司 取 得 除 的 1 那之中 種 手獨占 方便;對政府有著眼 -裝了什麼 住軍需及公共事業 ,沒有任何 睛 所 人知道 ,背地裡就算和新吉翁有所交易也不會受到追究 看不見的 。但 壓力。 是那確實存 最具代表性的例子就是亞納海姆 在 。『拉普拉斯之盒 是從 電 。如果 子公 政府

沒有畢 斯特財 (團這) 個後盾 ,根本沒辦法想像他們能有這種特權

自覺地 , 巴納吉用手摸起穿著外套的胸口 。印刷有亞納海姆電子公司縮寫的徽章

時

在巴納吉的指尖留下了粗糙的感觸

0

|業七號 』,畢斯特財團名下的殖民衛星建造者。但是聯邦軍也嗅到了交易的跡象 卡帝亞斯 畢斯特原本打算將那個 『盒子』, 讓渡給 『帶袖 的 <u>_</u> ……新吉 翁 地點 , 派遣了 是在

這)艘戰艦以及特殊部隊過去。 然後……」

//\ Ш 發生了那場戰鬥 0 感覺到自己的 身體好像要隨之傾倒 巴納吉用手扶住了紙箱所 堆 成 的

裡 我 不知道 定會毫不猶豫地將其用於引發戰爭 不能 但 不阻 是 , 止 現 『拉普拉斯之盒 在 的 新 吉 翁還 無法 被交到 駕 0 馭 即使是會變成像 新 盒子 吉翁的 手 Ŀ 日 0 將 卡帝亞 年戰爭那樣讓雙方全滅 足 以 顛 斯 覆聯 畢 邦 斯 的 特真 力 量 Ē 拿 的 的 到 用

,

戰

意

麼想到

爭 0

了 軌 的地形也 比家派系支配的 道上的殖民衛星減速以代替大質量炸彈 些手 巴)納吉 腳 因 , 回 其改變,為地球帶來了種種的慘禍 便引起了前所未有的浩劫 [想起自己曾經在電視的歷史節目中 軍事國家 ,吉翁公國所實踐的這項惡行 0 沒錯 ,出自 , 0 要毀滅世界並非那麼困難 無需特別的技術與費用 ,看過殖民衛星墜落到地球 這 個 構 , 想 將大都市消滅於 而實施的 丟落殖民 , 僅 瞬 在 瞬 簡 巴 身邊的 , 衛星 甚至 的 納吉突然這 畫 資 連 面 源作 大陸 由 0 薩 讓

戰爭 這些手段的指南書,而它們又被交到自詡為吉翁後裔的新吉翁手裡的話…… 的契機 只 .要具備些許的構想,以及將其實踐的瘋狂 一定還有許多,只不過是尚未被人得知而已。要是「拉普拉斯之盒」之中 ,要毀滅世界並非那麼困難 。會招致全滅 藏 性

不行的 奪 新吉翁還沒將 0 又會再發生和昨天一 『盒子』 拿到手裡。但既然已經知道那確實存在 樣的事 , 結局就是引發戰爭。不在發展成這樣之前將它破壞是 ,不管幾次他們都會過

該不會 那個就 是……?」

0

沒必要再聽回答

奥黛莉以眼

神肯定

它並 非就 是『盒子』 本身。但它是通往 . 『 盒! 子 的路標。卡帝亞斯·畢斯特將開啟

盒 子 的 匙 『獨角獸鋼彈』,這台機器交給了你……他的子嗣

頭 .裡來來去去。緩緩地漂浮於無重力中,面對著將背靠在紙箱山上的巴納吉 卡帝亞斯留下的話語、這艘戰艦的大人們執意於「獨角獸鋼彈」的言行 ,奧黛莉微 ,開始在巴納吉

下自己的長睫毛。 我不認為現在的世界是完美的。我們當然也有自己想說的話 但是,若為此要讓 那麼

生存了下來。像『拉普拉斯之盒』這樣的東西還是不要存在比較好

妳 ,到底是什麼人?」 多人死去……我想一

定還有能讓世界更和緩地改變的

方法

0

畢竟到

目前為止

,人類也都

這樣

微垂

聽不進全部的話,巴納吉說 。奧黛莉的 肩膀此 一微顫抖了 下。

只要是新吉翁的 事情, 妳好像什麼都 知道 總覺得 自己好像正在和很偉 大的人在

講

話

0

和

在

『工業七

號。

聽到的妳的

了聲音

不

樣

0

說出 她實為纖細的人品 不需要自己的 奥黛莉 低下頭 時 。固然既聰明而又有強烈責任感 候 閉 也是 上了 嘴巴 在語 0 畢空隙所 每當她 和 露 自 己對 出的無依表情 E ,但相對的那翡翠色的瞳孔只要在下定決 臉 , 提出無理 , 那受壓抑的 要求時也是, 情緒 動 搖 毫不猶 傳達出 豫地

能對其

存在

產

生

共鳴的

熱意

己是 心 有 動 後就 著 Ŧ 會 願 被拖下水的 着 刁 見其 他 事 吸引力的 物 0 至 少 0 並 , 當 非 單 娅 純 É 龃 詡 她 為浮萍 能 在 感情 , 露 E 出淡淡笑意之時 司 步 的 等級 , 巴 的 納 側 臉 吉 知 , 對 覺 到 於 自

的 用 話方式使她 動的 聲 無 音 防 現 備 的 的 巴納吉接著說 的 態度與自己 奥黛莉 本質受到 則沒 相 了隱蔽 有 處了 那 0 般 光是這 嗎? 魅 0 是 力 因 樣沒辦 如果是這 0 |為自 即 使那故作 法提 己這 樣的 個 起熱情 話 X 老成的 對 , 那麼當 她 , 大 語 而 為自 氣 言變得必要之後 | 她不 是相 三 並 需要的 的 不是精 , 被立 X 崩 也 到 罷 她 場 只 所 0 靠 經 束縛住 沒 道 讓 辦 理 我 就 聽 法 的 能 妳 再 說

我想聽的不是妳非做不可的事,而是妳想要做的事 0 如果妳願意告訴

能 的 有 等待著 那 古 個 又能 起 奥黛莉 , 從這 在 己就 有 做到什 裡 開 脱節 脫 可 以毫 逃 0 麼?說到 感」 道 的 覺悟 不 理 喪 的世 無 懼 所 為了 半 界 地 謂 隨 面 所無法孕育 , 救她 對 只要能讓自 即 事 囁 情 儒的 自己需要能承擔起世 0 不管奧黛莉 巴納吉 , 那種 己感受到熱情就 足以 , __ 是 和陰暗冰冷的世 面 哪裡 對吞吞吐吐 |界重 的 好 什 0 量的 |麼人 能 讓 的自己感 覺悟 界抗 彼此 , 巴 的 納 衡 吉認 的 到 存 不快 即 熱 在 使卡 情 為 得 這 以 樣 只 帝 共 就 要 鳴 面

斯

的

話

語所指

為

真

垂下眼睛,緊握起雙拳的奧黛莉終於露出想透了的表情,眼睛定定望著巴納吉

我想

你們在作什麼?」

突然插進來的冰冷聲音 「, 打住了後頭的話 。在全身僵住之後 ,巴納吉透過同樣愣住的

黛莉肩頭看向門口

。背對著由通道照射出的光源

,巴納吉看見能辨識出是米寇特的身影站在

奥

在這種地方偷偷摸摸地……到底是幹嘛啊,妳這個人。裝成和大家走散的樣子 , 是要

和巴納吉商量什麼?」

納吉姑且先站到奧黛莉身前 牢牢地抓緊了門框 。「米寇特 ,我之後再跟妳說 。 妳現在先……」 話說到 半,

,米寇特發出話鋒帶刺的聲音

。一邊在她眼中感覺到冰冷的情緒,巴

之後是什麼時候!!」米寇特大叫的聲音在室內迴盪 ,讓皮膚跟著顫抖了起來

又來誆騙巴納吉,是打算作什麼!」 從這個女人來了之後 ,所有事情都開始變得亂了套。妳不是恐怖分子的同伴嗎?現在

低語的聲音中途停止 陷 入明明是自己所挖 ,奧黛莉使力咬起嘴唇 ,卻壓根忘記了其存在的陷阱 。眼角瞧見此情景的巴納吉反射性地怒斥: 巴納吉有著如此的感覺。「我…

現出 米寇特 滴溜溜 妳那樣講話不對 住 打轉的 的 殖民衛星被搞得 眼 淚 。」「什麼嘛……」 蹋糊塗 了耶!西 稍微向後退了身子, [維亞和馬利歐都像灰塵 米寇特回 樣消 [話時的 失了 眼 郭 睛 裡湧 連

亞 納海姆工 専 , 也和 地面一 起被炸 飛了……你覺得我能原諒她 嗎?」

兩 沒辦法回 者在巴納吉心中的份量處於伯仲之間 已經不能回去「工業七號」了、也沒辦法再埋首於有著 言以對 [頭的道路, 0 認為米寇特的感覺才正常的想法 種種想法在巴納吉心中 ,自己才是最差勁的背叛者這種 出 現 , 與儘管如此仍必須繼續隱瞞 脫節感」 的日子 想法 填 , 下 滿 去的 果然這 了

他

胸

是條 的 密

祕

如果妳就是恐怖分子的同伴的話 我

用

著溼潤的眼

睛凝視奧黛莉

,米寇特低聲擠出的聲音就中斷在那兒。「

啊

在這

裡

米寇特小姐,妳這樣自己跑得不見蹤影,實在……」才想著為什麼會有其他聲音正從通 道

寇特 作什麼呢?大家都在找妳。」 那端接連傳來的同時,原來是拓也和美尋少尉出現在 肩膀 先是拓 的 美尋 也注 意到了在房間內的自己 露出驚訝的 表情 , 用著不帶他意的語氣朝房裡出聲道 ,眨起 眼 睛 說:「 門 口 咦, 前 巴納吉?」然後是將手搭 :「奥黛莉 小 姐

保持沉默也僅在一瞬,

奥黛莉說出事前已準備好的回答:「對

妳在 上米

向 雖然已經覺悟到事情在 ,我不清楚移動握把的操作方法。」巴納吉瞧瞧回話的奧黛莉 這裡被張揚出去的話就完蛋了,米寇特卻沒和任何人對上 , 將視線移回米寇特的方 一視線

只將美尋的手甩掉之後就離開了現場

等一下!米寇特小姐。」 開口 叫道的美尋立刻隨後追去。巴納吉也走到通道上

「你問我也……」在耳旁低聲說道:「到底是怎麼回事啦?」在耳旁低聲說道:「到底是怎麼回事啦?」著美尋從十字路口轉彎而去的背影。接著,

,從背後伸出的手突然掐住了巴納吉的脖根

拓 目 視

之前雖然是幫你那樣 講了。但是其實我也還沒有接受這整件事

單手抱著巴納吉的頭,拓也瞄向奧黛莉所在房間的門口

0

巴納吉放在拓也手臂上的

指尖

·情喔

0

做個了結才行 微微發起抖來 上了視線 П 納 速 到 吉在 講完 I 做個 拓 後 業七 了結 也讓 , 拓也便放開巴納吉 號』 人這樣認為的背影 的話 要怎麼做?就在雙方窺伺起彼此眼底的那剎那 ,她沒有入境紀錄的事情就會穿幫唷! , 蹬著地板離去了 ,看見一絲救贖的希望 他沒有真的生氣 ,接著和站在 在那之前你得把整件事 ,「你這小鬼 ,而且在擔 門口的 奥黛莉對 ,居然 心著自

路口那端

給我跑到這種地方來了!」

粗魯的怒罵聲從通道響起

*

故 迅速踢向牆壁 塔克薩之所以沒有辦法完全避開那一道人影,是為了保護自己用石膏固定著的左臂的緣 ,僅避免了雙方正面衝突的塔克薩 ,在看見那道緩緩失去平衡的 人影之後

嚥了一小口

氣

漂了過來的吧。塔克薩扶起少女像是快撞向牆壁的身子,讓她能握好移動握把 少女出現在眼前,是讓塔克薩嚥氣的原因 稍帶有波浪捲的長長黑髮,以及從短褲露出的修長雙腿。大體看來便與軍艦不甚搭調的 。對方應該是沒有使用移動握把 ,靠著慣性從通 道

「失禮了。

「不會……」

在康樂室所遇到的民眾之一,那個意氣風發地說著自己身為廠長的父親如何如何的 對於手被碰到的事情似 乎不以為意 ,少女握著移動握把慢慢地向前移動起來 少女。目 她是方才

,臉色大變的警備上士的臉出現在十字

薩 送著對 , 混著嘆息重新握 方與當時大有不同的無力背影,內心嘀咕:竟然會讓民眾隨意在艦內行走……的 起 了移動握把

長時間待在 無重力下, 骨折將

重力的

地方 這

,但要讓戰艦航

向 月

神二號」一

事又該如何是好呢

。 口 擾

]想起

頗為難纏的

豆伯

特

難以痊癒,讓人感到困

0

雖想儘早前往有著像樣

像

樣

那張臉 ,當塔克薩正 要開始思索法子的時候 ,「請問……」從背後傳來了帶有顧忌的 1聲音

又馬上打算避開自己。塔克薩注意到 黑髮少女在通道 的 途中停了下來。 , 半轉 少女的眼 過 來的 睛正被淚水濡濕著 險露出猶豫不決的表情 , 對上目光之後

有件事 ,我不知道該向誰說比較好……」

,少女用蘊含陰沉情緒的聲音低語道 。塔克薩將手從移動握把放了 開

儘管帶有迷惘 來

眨著朦朧的 監 我想和艦內的資料庫 控室 眼 的 鐵門 睛 被推 開 0 广連線 將自己 辦得到嗎?」 的龐大身驅屈就於終端機螢幕前的康洛伊 ", 正 開 闔地

片 康洛伊的臉色改變了 在 被埋怨自己該去休 息之前 。「請用 ,塔克薩 。」將眼前處理 快速開 到 以 制 一半的作業中斷 住對方 0 看 到 ,讓出電腦 時被拿出的 前 I D 面 的座

,

位 康 洛 伊 說 道 0 塔克 薩 拉 沂 一椅子 把 I D 卡 刷 過 電 腦 旁的 槽

之外 權 重 寶 限 頁 0 0 面 能 0 塔克 不過 當 自 , 然 是 由 薩 聯 , , 活 先選 要 不 邦 動 -是幹 簡 軍 的 擇 單 中 右 部 央情 由 查 手 昌 個 等級人員便 敲 像 資 報 起 資 料 鍵 局 料 時 所 盤 進 管 , 無法 塔 行 理 X 例 的 克 物 如 登 資 薩 比 入 料 說 輸 對 想 此 庫 入 的 比 、默記 處 網 項 對 蒷 , É 通 重 著 組 要 只 的 , 接 中 機 要是隆 + 著 的 密 位 恐怖 又進 數認 也 從 德 入了 分子 證 開 貝 密 艦內的 長相之類 始 劔 碼 就 的 0 被 艇 顯 總 排 艦 示 務 的 除 都 在 資 擁 畫 在 料 倒 這 有 面 庫 是 個 下 F 載 的 頁 輸 項 登 面 的

是收容中 的 民眾 嗎? 入姓

名與性

莂

讓

比

對

程

式

來

分

析

被

挑

選

出

的

照

太過 眾都 次照 少 女 唐 會 登 窺 突 錄 到 伺 對 過 起 才沒 米寇 臉部 顯 方長相 示 照片 讓 特 在 塔克薩 時 電 帕 與 腦 , 指紋 的 奇 E 的 確 證 的 是有 言的 腦 的 照片 袋產 資料 感覺 意 , 生 思 康洛 具 到 , 體 曾經 不 應 伊 的 過 該 發 思考 在 經 是 畄 哪 她 ° 訝異之聲 兒 見 提 塔 過 克 , 的 倒 薩 0 印 也開 雖然並 在 象才 讓 始 戰 沒有 對 有 艦 收 1 0 在意 容的 由 不經思考 於 兩 的 那 者之間 部 分 刻 便完全 , 的 方 所 相 オ 聽 有 關 信 的 性 初 那 民

臉 額 到三十 頭 眉 秒檢索便已結束 毛 眼 腈 0 與 照 芹 , 和照片幾無差異的臉孔放映在比對結果的欄位上 致的 檢索 資 料按 順 序 被顯 示 出 來 , 逐 漸 拼 湊 出 張完 那 是 整 張

的

將偷拍的照片放大,以CG經過修整補強的臉部正面照片 0 其姓名為

勉強保持住不露聲色的表情,塔克薩短短交代道:「口風守緊。」 擠出嘶啞的聲音,康洛伊將血色全失的臉湊向了終端機。握緊像是要顫抖起來的指尖,

別將眼睛從 が。她 身上移開。」

現在能夠做的事情,就只有如此而已。對仍舊一

片茫然的康洛伊下令後,塔克薩關閉了

資料庫

*

立下足以讓艦長本人親自款待的重大戰果,更沒道理會出現這種狀況 如果沒有長官交辦的事情 ,艦長室並不是一名駕駛員該來的 地方 0 何況 要是駕駛員沒

哎呀 ,來得好 。來來,坐這裡坐這裡 0

這樣沒道理的狀況正在發生 。受到奧特艦 長那

招待室的沙發

。旁邊則有早一

步被招待來的諾姆隊長坐著

詭異的客套笑容所催促

利

迪

坐上了

艦長

,正露出與奧特互為對照的難看臉

色。 待不尋常地興致勃勃的 在待命中突然被傳喚而來,利迪完全沒辦法預測到是為了什麼事情,只得保持謹慎 奥特開口 0 穿著白色侍從裝的軍官室侍從人員配送了品茶用的 器 ,等

後,在三人份的茶杯中倒入了紅茶。

平常都會硬要老婆讓我在航海時帶上艦。來來來,你們也喝吧。

是地球產的正牌貨。雖然是不便宜的玩意,對我來說算是為數不多的消遣之一

我

中帶有甜味的芬芳,拿起茶杯啜飲時 應該也沒什麼問題的利迪坐正姿勢,拿起茶杯回答:「 侍從人員離開之後 ,奧特心情極佳地 , ____ 啊, 說道 對了。 。側眼觀察了諾姆 奧特突然拍膝說道。忍住差點從 是!我享用了。」 的臉色 ,判斷過即使喝 正當利迪嗅著 苦澀 中

舟紅茶噴出的衝動,利迪總算是喝下了第一口。

少尉出生的家是在地球 讓 人感覺到極度做作,奧特笑道。看見諾姆微微抖動著的 上嘛。 像英國的紅茶這些 一的 也不算什麼稀 臉 類 , 奇的東 了 解 到隊 西 吧? 長 那 原

容在招待室 是打算要陪笑的 裡頭停滯 用意 , 緩慢地攪和起室內像是要談論討 利迪也跟著裝出了笑容答道: 哪裡 厭 話 題 ,沒這 的 空氣 П 事 三人份的 空洞

是……_ 那 麼 特地要兩位過來也沒有別的原因 對於本艦的現況 ,少尉也能夠理解吧?」

可 IF. 能 想做 在媒 的 從 體 戰鬥發生以來, 面 是要去支援殖民衛星的 前 露臉 0 所 以在 本部傳來的 回 业 救災活動 了那具鋼 指 示就只有兩項:退 彈 但是 型 M S 的 既然我們是負有參謀 預備零件之後 避 , 以 及待命 ,只好急著離 本部特命之身 0 原本 我 開 心 殖 裡 也不 民 頭 真

這 種 事 情 ,不是屬於艦長的裁量範圍嗎?實在提不起勁去一一 陪笑附和 , 利迪 將 紅茶移 衛

到

嘴邊以迴避答腔

部 降 德 並沒有掌握到我們的 貝爾似乎是已經行動了 然為此 ,才會像這樣潛 動 向 , 0 伏在暗 卻 即 只 使想通知司 是 礁宙 慣例的 域之中…… 令部 警備 出動 ,在執行特別命令之中也不能對 可 0 是, 口 以想見位於 增援始終沒有要過 -隆迪 尼 來的 翁 他們 <u>L</u> 的 跡 進行 司 象 **今**

啜 紀 紅茶的 奥特的 眼 睛 隱約 地 露出 在這裡我 想到的 , 就是你 7 0 聽到接著

誦

訊

0

即使我們是原屬

於對方的部

隊

會的 說 出的 議 印 長 話 象 中令尊是在中 百 利 油 時 在 心 國 想 防 方 你 -央議 着 面 也 會高 來了 很 吃 就 得開 吧 沒錯 吧 循 了不 羅 起 南 的 馬 重量級 瑟 納 斯 據傳他身為移民問 題評議

澴

印象中

呷

,

利

迪想

· ·

是沒錯

,所以說

是

議

員

135

況

我希望你能和令尊取得聯絡

「請容我拒絕。」

沒聽到最後,利迪就回答了。在這瞬間利迪就連諾姆的臉也沒瞧,面對面地正視著眼睛

眨巴眨巴的奧特艦長,硬是以理答道:「這不正是違反軍規嗎?」

在秘密任務中怎能發送私信?既然一樣會違反軍規,只要向

『隆迪尼翁』提出救援申

請,事情不就可以解決了嗎?」

1 這就是『盒子』 難做的地方就在這裡啊。正面提出申請的話, 的魔力帶來的後果。」 可能就會被參謀本部放冷箭搞得沒戲

盒子」 拉普拉斯之盒」。昨天同樣在這個房間聽到的字眼堵住了嘴 , 讓利迪

這 有 就是軍方和亞納海姆公司在拔河啦· 個 關聯的 機 因為: 會將 可能性很高 你也曾經聽過這件事 『盒 子 拿到手 高 層好像 裡的· X 為了決定要怎麼處理那 我就不隱瞞地直說了。 以及想將那收回到原本地方的人正角力著 w W M 那架鋼彈型MS與 S , 正在僵持不下的樣子 『拉普拉 0 哎,說穿了 斯之盒 想趁

。以私信的形式,不著痕跡地向他提起本艦受到孤立的現

這 樣 的 話 事情 不就簡單 于 嗎?因 為我們是軍人,只要遵從軍方的 意向 就好 Ì

劔 議眾人…… 要參選議 申 這之中 支援 員進 就因 ,也會 又有複 入政壇的 為這些人彼此在扯 在某 雜 的 最 利益關 個階段就被擋 高幕僚會 係哪 後腿 議 成員 參謀本部的將官也有各式各樣的 下來。現在的 , 不管再等多久 或是退任後 『擬 講 增援也不會 . 好要空降 30 卡馬 到亞 Œ 過 人種 來 网络海 好 可 0 以說 即 姆 0 像是 使 公司 是 白 吳越 隆 將 的 德 軍 來 事 打

舟

的

縮

昌

但

是狩獵

人類部隊和亞納

海姆的幹部那群人搞得像是多

少頭馬車

樣……

所以

喝完的

杯子放回

[盤上

,奧特深深呼出

口鼻息。原來如此

,是政治方面的

間

題

嗎

。之

度 明 前 白這 半帶自暴自 也追到 種 事 了這種 旧 棄地回 就 地方來 連明白這種事的自己都讓人感到厭煩。那種覆蓋在「家」 .絕奧特的身體涼了下來,利迪含起已經嘗不出任 何 **|**味道 的 裡頭的 紅 茶 0 雖然我 不 -快濕

亞 這點事他 司 令打 很難說會怎麼樣呢 會做 通 如果令尊能從內部略 的 電話就好 有羅南 若是布萊特 議 員的 他是個把權謀策術當成自己人生的人。 助力的 施手段的話就有 司令 話 參謀 就能 本部 在 活路 讓 那些人也不 人認為是警備 只要向 能多 『隆迪! 行動 做 我沒辦法保證他會 妨 的 尼 翁 礙 情 吧 況 的 下派來援 布 萊特 接照 . 諾 軍

0

可是

這裡的希望來行動啊。」

面對悠悠哉哉說著的奧特,利迪自制心的枷鎖也已經快要被掙脫了。利迪粗魯地將紅茶 畢竟自己可愛的兒子也在這艘船艦上哪。他不會置你於不顧的啦。」

杯放到盤上打算瞪起奧特,「我也想拜託你。」但發出的聲音打消了他的主意

我想自己是能理解你的心情。不過,現在也沒有其他可依靠的人了。」

從剛才起就沒有說過一句話、也沒有意思將紅茶拿到嘴邊的諾姆,正緊緊握著放在膝蓋

隊長……」看到低著頭不肯把臉抬起來的MS部隊長身影,

利迪

回答的

哽塞於口中。

上

面

的拳頭

將頭放低到就要撞到桌子上的程度,諾姆的肩膀一個勁兒地發抖著 援軍不來的話 ,也沒辦法為死去的那些弟兄報仇 。就像這樣 ,我也拜託 。看見因為比 你 7 自

要深的悔恨 而發著抖的肩膀 , 同時也看到嚥下唾液觀望著這 一切的奧特的臉 ,利迪 心發出 從

處湧上的

股嘆息

件上的下場 沒 有 選擇的餘地了 直接回到自己房間的利迪, 落得了花上兩小時在寫給父親的電子郵

信 於 , 用 給親愛的父親」 別說是信件 著 你的兒子利迪上」 ,幾年來利迪就 這樣的 開 這句作結時 頭 連 感 到 通電話也沒打過 陣 , 寒意 利迪真的差點要昏過去了 。幾乎完全是在胸悶得要暈 0 沒有安裝與父親交談功能的 0 像我這樣 一厥的 情 , 竟然會寫 況下 身體 - 寫完 , 對

將 其 傳送到 這 種 有如強迫基督教信徒踩聖像般的精神苛責,外人是沒辦法理解的 艦 橋 的 利迪 , 對奧特那只有表面堆盡客套的聲音說出的 吧 0 倉促寫完信

信

向

那個老爸求救

股欲殺之而後快的 本艦從現在開始將移動至可進行雷射發訊之區域。離開暗礁宙域的期間 情緒 『辛苦您啦 ٥, 產生了

,會採取乙種

警戒配備 ,但是請少尉留在自己房內待命 0 <u>_</u>

為什麼呢?」

有事

對議員相求

卻讓他的公子受傷的話

可

不行哪!』

抛出 了 簡 直 一會讓 人誤以為是顏 面痙攣的 媚 眼 奥特單 方面 地 切 斷利 迪 房間與艦 橋之間的 他的

鞋 誦 底 訊 也在 0 對利 螢 幕 迪 而 被放大 Ħ , 這 反 還好這個景象沒讓艦 (而還 是一 件幸運 的 事 長 0 看到 可惡!」 0 猛踹 因為隨著利 腳通訊 面 版的 迪吼 出 利迪 的 聲 音 就直接仰

躺

到

了床上

該

份海:

的

角

色

0

你不

是該終結在

駕駛員這

種

末端

角

色

裡

的

男人

哉徜 來的 訊 擬 的 0 ?聲音 祥 區域 沒過 會 Sul 著的 伸 + 出 多久宣布警戒配置的警報聲便響起 , 馬 男人 利 觸 迪在 雷 手 準備 直 , 射 會 到 心 不會被 航 宇宙 裡 露 行的 出 放話: 高 的 無數殘 **聲音** 傲 盡 隨你們 的 頭 骸阻 苦笑這 , 是從依附 用那令人不快的 高 礙 麼說 興 的 地方 0 的 不管跑 : , 殖 利 像是空調聲音的 民 迪 衛 Ż , 溼 至 你 星 吧 度 哪 殘 多少也該 纏 裡 • 骸 住 , 自己 馬瑟 離 邊 聽著 開 引擎運作聲 納 變成大人了 , 然後 開 斯 房 ||裡備| 家 始 的 前 , 名字 往 也跟 在 用 那 品 可 0 著 都 以 溼 隨 有 進 度 不 震 加 中 大 會 動 行 優 放 雷 而 哉 這 過 響 射 起 發

定 開 期 生死 **望嗎** 玩笑了 那 噘 而 是要我 我 我 我從那 要靠 的 待 角 在 裡 自 色是什 從這 己來 活 F 分辨 來 個 麼?是要我 角 Ì H 落 0 大 與 到 此 黑 那 我 個 把父母 0 盡 駕 角 駛 落 1 都是 員 的 沒 切 庇 灰色 陰當 可 有 盡 所 的 謂 的 成 武 努 的 # 屰 界 器 灰 色 , , 地 學 繼 Œ 暬 大 帶 承 為 H 家 , 只 與 族 我 有 黑 從 的 的 能 衣 家 辨 缽 力 的 别 以 逃 優 方 П 出 法 覆 劣 嗎 口 吉 ? 以 韋 決 別 的

鎌 位 則 時 没有 站 旧 著 改變狀 或 坐 著 之前 況 的 的 差 的 力量 别 實 決定 戰 , 為了 證 切 明 打開 1 決定 分 現狀 隔 這 生 此 死 , 差 這 的 艘 異 最 戰 的 大 一要因 艦 是 狀 才會向 況 在 這 於 我索 個 渾 大 氣 求改變 局 0 教 面 會 , 新 駕 7 沉沉的 駛 利 員 迪 力 這 量 樣 死 末 神 端 揮 並 非 的 舞 求 單

也

沒

有

想

要去依

賴

家

裡

為

助 於名 利 迪 的 駕 駛 員 丽 是求 助 於馬 瑟 納 斯 家直 系 ÍΠ 親 的 頭 銜

睜 開 累了 就 快 要 閉 也 沒 1 幹 的 勁 眼 睛 再 想 0 下 複葉機 個 要逃 模 型 的 原 地 來 方 放 打 在 桌 Ī 的 個 模 ПП 型 欠的 似乎 利 油 是 注 闭 意 為 到 剛 頭 才 1 的 漂浮 震 動 的

吧? 個 ·利迪 受到 人悶 悶 收 下 容的 了床 不 樂的 民眾 總是比較能讓 邊 是待 做 著 侢 在 同 展 動 X 散 作 重 力區 11 邊走 0 想像 塊 向 內 到能 了 的 房 康樂室 間 和 門 奥黛莉 裡 \Box 0 見 和 那 面 也 個 對 小 利 鬼 講 油 話 頗 真 雖 刺 然

中

0

對 中

7

心 油

愛 抓

的

格

魯 舊

慢還

放

在

X

那裡保管

利

想 ,

起

0

那

個 在

S ili

狂 重

小 力

鬼……

是 用

叫 到

拓 的 飄 體

也

深人

比 開

起

激

0

離

自

7

空

利

住

在

世紀大戰

享有 別

盛

名

的

紅

男爵 ,

機 油

讓它漂

離 M

無法

作

空

TITI 物

到

己的

房間

朝

康樂室踏出第

步

的

利迪

被從地

E

傳

來的

激

温給

震倒

7

腳

步

時 通 利 道 迪 的 不 昭 知 朔 道 過發生! 已經 **亨**什 切 換 為 麼事情 紅 色的 0 直 緊急燈號 到 身子 撞 0 更 向 進 7 天花 步 傳 板 來的 , 又被! 衝擊震 反作 盪 用 力給摔 1 船 體 到 , 讓 地 警 板 報大

作 迪 的 0 身體 通訊 彈 員 的 飛 廣 播 內容被 逼 進船體的 爆炸聲所 遮斷 , 比方才的衝擊又再 加倍的 力道 一度讓 利

而 這 次利 船體 油 ĪĒ 做 一受到直擊 出 了 護身措 。這麼突然, 施 , ___ 股腦 到底是從哪裡來的?即使思考也不會出現答案 地踢著已經分不出 是天花板還 是 地面的立 足 點 0 0 利迪 敵襲

握緊傳來陣陣震動的移動握把,讓身體朝著MS甲板滑去

*

的 宇 往 宙 0 角 的 色 遺 藉 在 物 由 米 在 0 諾 只要沒變成艦隊彼此交會的 那 絕對不 ||夫斯 裡 在 彼 , 展 此 會 基 能 開 放 粒子 於前 目 過 $\tilde{\exists}$ 視 能讓 線 到 標 的 的 的 電 位置 M 飛 波兵器失效的 S 彈 擔當 來往 列 接近 出 互 了 彼 騎 射以 戰 此 馬部 鬥 的 這 的 戰 個 力來 决 隊 話 時 的 勝 , 代 較量 負 在 角 色 這 誘 也就是 個 , 導 時代 後 這 飛彈這 方的 種 所謂: 的 中 艦 艦 世 種概念早從 紀 砲 艇 的 按鈕 射 圓 以 擊 貫 前 還 徹 的 戰 爭已 比 扮 戰 戰 演 場 火矢來 經 場 移 被 消 帶 動 成 得 陣 上 為 地 過 派

用

場

長 彈 出 與 就 精 0 破 儘 會 準 概 念就 壞力已可 憨 的 管 首 點 如 對 地 司 此 朝 點 於古代的騎 , 成 向 攻 直 擊 為十足的 對 到 方突進 , 現 只要以 在 馬 長 威 而 戰 距 脅 单 去 Ħ 離 視 0 , 飛 特別 若 投 捕 彈 和 捉 石器總是被 仍 發射 是對艦用的大型飛彈 到 未中 敵 方位 出 iŁ 去就 生 置 視 產 沒 為 , 得控制 設定 重 而 寶 且 的 制 出 被 的 能 事 , 視為 只 火箭 確 實 實擊 要直接命中 0 是 彈分 即 航宙艦 中 使 無法 配 Ė 著 標 艇 兩 使 的 透 發便 的 用 過 軌 主 道 雷 足以 要 其 的 達 武 射 話 誘 、裝之 導 程 , 雅 做

戰

潛 身 露拉 的 現 在 殖 民 , 射 這 衛 出 種 星 的 對 殘 飛 艦 骸 彈 0 數 的 根 為 長 據 十二 距 最 離 初 枚 飛 的 0 彈 觀 其 測 中 直線地穿越 結 內 果 [枚偏 與 其 離 後的 7 了暗 İ 經 標 礁 過 宙 , 時 剩 域 間 下 的 所 首 求 八 接 枚則 出 命 的 中 撞 L 擊 1 擬 在 基 準 過 30 去 座 + 的 標 馬 殖 , 由 民 所

衛 星 亦 壁上 , 引爆 1 充填 在 彈 頭 中 的 炸 藥

住 殖 民 衛 星 的 殘 骸 0 超 越 音 速 的 衝 擊 波 讓 外壁 部 分剝 落 , 龐 大的 熱能 則 使結 於其上 構 材 熔 化 埋 設

噴 射 淮 內 壁 部 分

在

之前

的

大戰遭到

撕

裂

,

卻

仍

保有人工大地

面

容的

廢墟

群

,

在

瞬之內被

有

如

霧

氣

的

煙

在

地

下

的

共

同

管

溝

硬

是

被

扒

開

,

將牢

古

掩

埋

的

土

層

粉碎

的

能

源

衝

破

T

擴

展

的

廢

塘

群

瞬

間

,

青

É

色

的

閃

光

連

續

膨

現

各自

擴

散

開

來

的

衝

擊

波

相

Ħ.

丰

涉

,

重合的

八

顆

火

球

包

覆

流 塵 於字 所 包 宙 韋 著 而 堆 0 積 那是受到從 起 來的 細 微 正 殘 F 方衝 骸 E 來 起 的 飛 衝 舞 擊波搖 起 來所造 撼 , 成 附著於大樓 的 景象 0 百 或 時 地 面 , 由 的 地 沙 下 塵 湧 現 的 長 年 閃 漂

被連 後滲出 根拔起的 了紅 蓮 修辭 火焰 表現 宛若熔岩般的奔流 噴發 便使得真空中 的廢墟 瓦解 ,完全符合

從

地

盤

的

接

縫

中

流

洩出

來

,

讓

公里

見

方的

廢

墟

浮

現

出

有

如

棋

盤

方格

般

的

網

Ħ

在

那

秒之

了整個

個瞬

間

才殺

到

面

前

器 而 擬 言 , 對 原 , 30 這該 於 本 卡 が將外 是 馬 說 被被 是青 韋 流 等於是 監 放 天霹 在 視用的 廢 暫 靂 塘 般 時失去了 球 的 的 體偵察攝影 外 事態 側 可以從殘骸 供 球 作 體偵察攝影機是以纜線進行 機收容 監 視 處 內部 回來, 於 戦 進 艦 行 打算 死角 監 視的 暫 的 時從殘骸 方位 眼睛 遠 , 為了 距 而 離開 飛 離操縱的複合式 彈卻 移 的 動 像 而 擬 將 是 其 抓 30 收 准 卡 容 感 馬 的 應 這

寇特 牆 續 龃 尺 的 的 壁 的 坳 艦 的 激 板 底 位於 巨 怡 螢 烈震 被 Ż 艦 間 真空的 撞 艦 水 盪 向 幾 身 泥 面 明 板 連 牆 度 碎 F J 壁 來 顯 塊 謐 帶 地 靜 0 受到 被拔 之中 奥 反彈 話 筒 黛 用 莉 7 起 的 0 ?廢墟· 重 向 緊 撼 的 空中 抓 力 動 路 突 住 品 燈 0 如 7 塊 艦 0 • 半 其 巴 桌腳 也 內 納 不 沒 毀 來 例外 地 吉 的 有受到 , 抱 電 瓦 、緊美 旁的 動 解 , 巴 古 車 美尋 納 定 讓 尋 等拖著火尾 噴 的 吉 的 腰接 物 飛 雖 和 的 拿 供 體 大量 住 起 餐 無 巴直 康 用 7 樂室 不 瓦 她 的 礫 被 托 擊 , 激烈衝 兩 裡 彈 向 盤 的 人 雅 船 的 起 内 體 , 撞 身 線 彈 乘 體 飛 員 電 全 擬 長 話 也 近 拓 在 , 卻 天花 四 衝 也 + 百 撞 被 與 馬 持 米 到

處 裡 奔 波 起 克薩 諾 臂 及固 被撞 姆與利迪等駕駛 定索發出 向 通 道 的 緊繃 天花 員則 欲 板 紛紛跳 斷 , 亞伯 的 鋼 進自 鐵 特待在充作自室的 悲鳴 機的 0 吉伯 駕駛艙 尼這 0 以受到碎 房 此 整 內 蜷成 備 兵 為了 片直接命 球 狀 應 摔 對 倒 中的 狀 在 況 地 對空機槍 正 M 來 S 甲 為 四 板

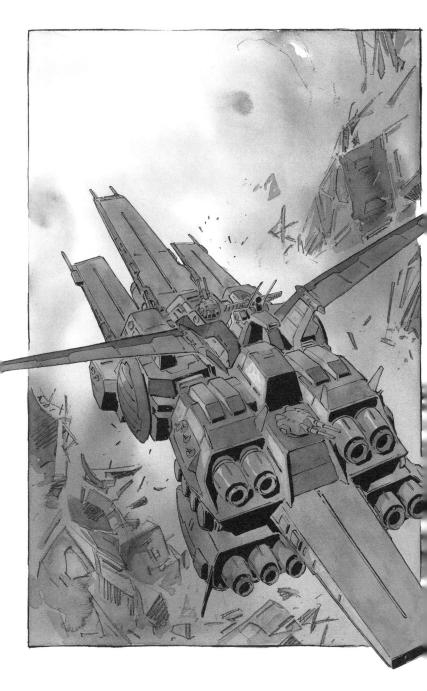

向天花板的

場

取 首 警 , 戒配置 儘管有 幾項裝備已 沒穿太空衣的蕾亞姆 無法使用 , 艦橋 副長等人從椅子上 要把 握艦 內的損害狀況則還是之後的 被抛開 , 奥特艦長 也落得讓 事 0 雖 頭部 然已 猛 力撞

火 礫 畄 噴 流掠 正上 慘叫 方 過 與 怒喝 艦 樣 橋 Œ 警 面 的 報聲等等的 窗 , 無數: 音色 的紅熱殘影燒烙 攪 成 專 亂 貫穿 在視 他 網膜底 大 疼痛 部 0 而 發 簡 直 麻 就像是待 的 頭 蓋 骨 在 爆 灼 發 熱 单 的 的 瓦

「引擎加速!全艦,急速回頭。

重

新

坐正在

椅子上

的

蕾

亞

姆

,

不

-待艦

長

判斷

就先

吼

叫

而

出

0

操舵

員

立

刻

複

誦

了命

小 逃 垂 較 離 直 為 這 朝 將操舵輪 著 理 種 殖 想 辦 法 民 衛 設定在 離 但 星 開 一殘骸 瓦礫 殖民 所 指定的 既 矗立 衛 然正 星殘骸的 而 航 Ŀ 以散彈 的 向 奥 0 狀 特 擬 擬 不 斷 追 回 • 擴 認 711 卡 + 散當· 7 馬 蕾 馬 , 中 亞 在只被飛散的瓦礫擊中艦尾 的 姆 , 還是以姑且將艦 緊急的臨場 艦首抬 起 了 近九 判 斷 十度 身被彈 0 雖 然 , 看見 也 面 的情況 積 有急速 縮 艦 减 身 開 下 到 前 順 最 進 始

「確認損傷,快!對空監視的在搞什麼!」

利

身成

功

甩過遭到重擊的 頭 奧特這邊也開始高聲喊 從艦橋隨侍的士官接過太空衣 周 韋

有敵影!」 偵察長怒吼出的回答聲敲進 奥特耳 中

推定是從雷達圈外的 攻擊 0

不可能會有這 種 事 給我仔 1細找 0 定有 偽裝成殘骸 的敵人待在 附 近

極 近 距 離 一發射 出複數 飛彈的 敵 艦 0 將 球體偵察攝影機收容 П 來 , 使 偵 測能力減半 的 時 間 未滿

於左

舷的

索敵 逐漸

感應器

書

面

E

0

對

艦 視器

飛彈的 確

直

擊

而

且

還 散 聲

不是兩 而

一發的 象

而已 把 眼

定有

從 位 星

殘骸形體

副崩壞

,

奥特透過監

認到

殘

骸緩緩四

去的

景

,

跟著. 規模

> 目 F

光移

到 民

把腳

伸進太空衣並拉上拉鍊途中

,

瓦礫

衝

撞

船體的

音

也仍斷續

傳

來

0

的

殖

衛 了

不可能成真

又不是雷達時

代的

誘導彈

,

發射之後就不能再操作的飛彈

不

可能這麼準

,

而

且

還是從

壓根 分鐘 0 在 這 知間 內敵艦能夠欺近 到身邊 , 發射完飛彈之後再退避到雷達 圈外這 種 玩笑話

遠

放 見方的 只能這樣想而 殘骸的 | 覺地從口 方法只有 0 中說出之後 將宇宙當成背景的 個 0 ,奧特感到 那就是求出 話 , 敵 股寒意 目標的絕對座標 艦有. 如 0 從遠 粒沙摩 距 離的 ,在彈道上障礙物淨空的 0 能夠從雷達圈 攻擊 。近處沒有敵影 外 祖擊 ?瞬間 到 的 發

射

飛彈

涂

沒錯,敵人知道我方的正確位置。方才,被薩拉米斯級的殘骸所惹惱,疏忽地用了主砲

的 我方位置

被算計了哪 اللاً

出緊張的表情,奧特無言以對地將視線移回正面 被太空衣包覆住熊 般身驅的蕾亞姆 在艦長席旁小聲低語 , 高熱源物體 急速接近中!」 看到就連副 長的]側臉 跟著 又被 也露

偵察長的聲音嚇得抬起頭來

與第一 數目為四。由本艦正上方接近中。 波攻擊的方位不同 。被包圍了 預測接近時刻丁負三〇三。」 奧特暫將最壞的情況預測擱置 旁,問道 :

又

是飛彈嗎!?

不,這動作是MS。但是……」

欲言又止的聲音中, 透露出畏懼之色。奧特隔著蕾亞姆的肩膀看向偵察長的背影

在殘骸中用這種速度飛行,沒有道理啊 0 打頭陣的 架機體 ,正以後續機的三倍速 度

接近中!」

自己低喃的嘴巴張得老大,奧特凝視起感應器畫面 從操控台將頭抬起的偵察長,臉色發青地轉向艦長席。「你說什麼……?」| 邊感覺到

膀 , 與之前 下 後 續機 遭 遇 過 不知不覺地握 , 的 朝 自艦 帶 袖 接近而來的 的 起了艦長席的扶手 M S又完全不一 所屬 不明機體的 樣的 i 機體 光點詭 異地 全身的 閃 燥著 皮膚正發出雞皮疙瘩豎 包括 那台

四

片

翅

*

起

的

一聲音

奥特

用 出 其 力推 反作 那架紅色M 進 崩 機組雖 力與推進 是促 S 的 器的 成此業的 侵攻速度 噴射力配合前 原因 介的 , 確遙遙凌駕後續跟來的 但還不只這樣 進的高 超伎 倆 。紅色 M 「吉拉 S還熟習蹬著航道上 • 祖魯」。 裝備 前 於背部的 殘骸

足點 礁宙 短短 階的要領蹬向 腦 航 域之間 紅色M 事 時 道 先 從漂浮著的 像 預 0 當然 這 測到殘骸的 目 種 即 標 , 使用 大 無數鋼鐵碎片及石塊中選擇出 , 司 為殘骸會沿著軌 時 流 大容量 又將 向 的駕駛員卻能辦到 在接觸 推進器 電 腦 也 無法 全開 的 道 不 前 趕 朝 停地流 刻邊 得 下 及計 挑 動 個殘骸 大於自 貌似天使翅膀的 算 好 , 所以 , F 次的 有 衝 機質量 無 去 如 立足 法在 , 面 如 菂 物 跳 點 事 此 前就 體 ·推進機組閃爍著火光 加 F , 邊 落 速又加 選擇能 設定好 在交會的 石 速 面 地 攀 到 再 疾馳 達 下 一懸崖: 瞬 標的 個立 於 跳 的

石

神技 最

S

新安州

0

,

用

, 利 高

紅色機體有如跳石階般地渡過殘骸的奔流,優雅地飛舞於宇宙中

在它前進的方向上,因為所潛身匿跡的殖民衛星殘骸遭到粉碎 , 一艘聯邦戰艦在狂亂的

身穿妝點著金色立體繡飾的深紅制服,並未穿上太空衣

笑容而扭曲起來。僅戴著輕薄手套的手掌握住操縱桿,穿有皮靴的腿則踩下腳踏板

殘骸流中矗立。將已無隱身場所的白皚船體認定為送上黃泉的目標

,

駕駛員面罩下的臉孔

0

駕駛員 冈

就讓我領教一下新型『鋼彈』的性能吧!

豐茂的金髮受其精氣滋潤 ,輕盈地鼓動著髮浪。在渡過殘骸奔流的「新安州」 駕駛艙

內

弗爾・

伏朗托笑道

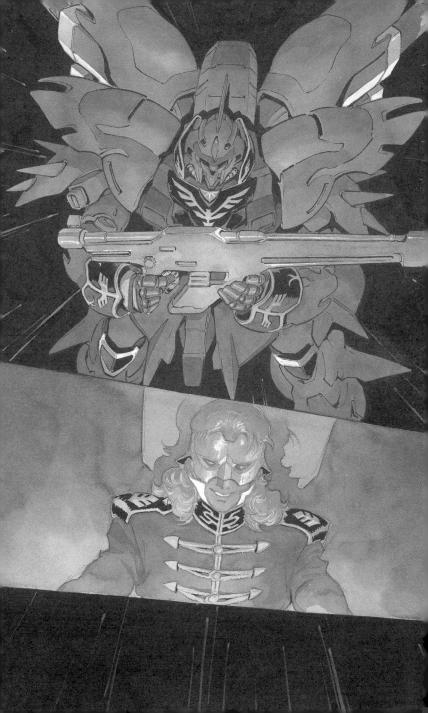

3

艦首固定於新航向 · 第一 至第四彈射艙門開放 MS部隊 就射出位 置

腳 接合在彈射器上的 隨 著伯拉德通訊長的 利迪 ?聲音 , 面對艙門外的驚人光景不 , 彈射艙門陸續 開 放 禁出 操縱 聲 驚嘆 里 家 爾 八 、號機 前 進 , 讓機

體雙

殘 流 的 於右前 骸 而 方向流去 離開 E 腳的 向 0 不過 .真空一直線伸出的第三 而 露天甲板 起就實 使飛 偶 爾 散的 一條 也有 , 瓦 這時正被舖天流動的大量殘骸所完全包圍住 言 大如MS的岩塊從彈射器旁邊擦過 礫奔流看來像是由 擬 • 阿卡馬」 彈射甲板 是在前進著 船體後面 若將 朝前方在流 0 擬 會這 . 0 阿卡馬 樣想 那景象簡直有如在殘骸 動 , 著 是因 的形狀比做木馬 。大小石塊從艦 為從崩壞的 殖 之海 尾 民衛 朝艦 則 和當 中 逆

到 最 小 若 是和 這對於從艦首被發射出去的MS倒是挺值得感謝的安排 殘骸的 行 進 方向 同 步 , 既可 抵消 兩 者 間 的 相對速 度 , 也能讓 , 但是在這種狀況能 艦 身的 被彈 面 平安無 積

减

源 在 事 擔 地 不 絕 心 離 地流 那 艦嗎?剛發射 個 之前 動 而 來的 更該想想: 残骸 出去就和從背後飛來的 , 要如 利 迪 | 嚥下 何 才能 唾 液 在 這混雜髒 0 殘骸衝 挑 上了挺糟的時 亂 撞 不堪 上的 話 的宇宙 ,立刻會變成 候出擊呢 中 捕 捉 ! 到 敵 扁 無線電傳來的 蹤呢?環 扁 塊……不 顧 起 聲 源

音讓利迪收緊了嘴角。是羅密歐004的譽中尉

、難得可以在艦內待命,這樣好嗎?少爺。』

因為不放心把事情全交給中尉你們來處

理嘛

0

來 0 舶 7 嘿, 的 對挖苦就用 感 慨 你還真 中 0 (敢說 挖苦來回 7 聊天就 0 到此為 答 邊聽著譽中尉的 0 雖然只是這 IL 吧 0 諾姆 點 一聲音 //\ 隊 動 長的聲音插 作 利 , 迪不合時 但 僅 僅 這 宜地 點 1 沉 動作 浸在自己終於也能獨 就能讓 人安心下

所謂 機離 的 元素 艦後組成元素 正如 其名是編隊行動 0 茱麗葉2 • 時 羅密歐 用 以計 0 數的 Ŏ 4 最 0 1 羅密歐 要素 , 0 指 08 的 是 跟 兩 在 機 我 後 組 面 所 構 成 的

動 支援 單 位 匍 0 的 在 光 這 東 個 情 砲 形 0 儘管 T , 是全 諾姆 禮出 機是攻擊 動 , 沒想到竟然也只能組 機 , 利迪 機 則 是防 禦機 成兩 0 組 大 元素 此 利 而已 油 機 0 才會裝 了解 備 1 0 長距 按

『接近中的敵人為四機。數量勢均力敵。冷靜下來再上。』

捺

往悄

然湧

的

法法儒

利

油

П

|答

聲音 羅 密歐 重 接 疊 在 0 諾 而 0 來 姻 8 隊 0 眺望 長 , 我 好 聽 毫 似 得 無 看 穿自 到 停 滯 喔 己心 跡 ! 象 思的 的 伯 殘 拉 骸 激 德 奔流 勵 誦 後 訊 面 , 長 , 飆 是 來 哪 航 的 門 道 聲 子的 淨 音 空 , 淨 , 又 空啦 請 讓 出 利 動 迪 0 縮 起 利 伯 1 油 拉 脖 德 子 裡 通 訊 埋 怨 長 7 的

解 騷 ! 看 1/ 來 刻 她還沒從照 同 答之後 顧 , 想著 民眾的任務中 如果 是 美 解 尋 放 擔 吧 任 0 通 這 訊 |麼說 員 就 來, 好 Ī 自 , 己 利 原 迪 本 和 邊 她約 無 可 好 奈 1 何 要去 地 在 看 內 電 心 影

呢 腈 ?會在說不定就要死去的 那 像 是 凜然的 要 將 側 X 臉 吸 壓 進 倒 一去那 渦 其 が般的 時 他 候 翡翠色 切浮 , П [想起 現於腦 瞳 孔 她 。還稱不上 的 海 臉 使 利 迪 可以放下心來與自己 對自己心 理的難解 感到 面 動 對 搖 面 相 0 為 望 什 的

麼 眼 戰

車

員

滾

滾 說

的 看

眼

請途中

卻唐突地將

那影像 種

凝聚成其他瞳孔

,

利

迪

眼

皮

為

此

震

這之前她

不慣的

電

影

種

類

是

哪

啊?不

是很用

心

地

思考著

打算

在

腦

海

裡

描

繪

出

迷你

在搞什 麼啊 會是 見 鍾 情了嗎?」

姆 像 是 帕 感 不自 希 到 荆 覺 [噁心 科 地 克 的 說 出 低 羅密歐 7 喃 \Box 聲 0 你 是認真的 吅 ĭ , 不 出 是 擊!』 嗎 ? 我 · 利 不 隨後又被宏亮的聲音給堵住 油 是 自 那 問 個 0 意 思 別 說 慌忙 ſ 0 想 <u>_</u> 7 要 聽 "階 辯 到 解 伯 的 拉 利 德 迪 通 訊 長 諾 那

發射 姆 出 隊 從 長的 去 裡 利 里 以在 油 皼 握緊操縱桿 爾 左手邊看到的 號 機 要想 Ī. 第 滑 這些 行 彈射甲 而 三是以 出 0 後的 板 跟著是 , 構 事 成了「 傑鋼 等自己從這 擬 」二號機從艦底 . 阿卡馬」 個 局 面 艦首的 生還之後 那 側的 露 第四 天甲 再來思考 [彈射 板 器

所 Ü 我既不會 死 也不 能 死 0 絕對 要活著回 來 , ___ 定要和奧黛莉再會 0 如果是真 江的 戀愛的

0

,

話 , 到時自 然會找到該前進 的 方向 吧

倒 數計 時的 顯 **巡示接** 近到零 0 沒錯 , 我 定會活下

來給

妳看

0

內心低喃著

,利迪準備迎接

射

出的

1瞬間

。這時他忽然想起:寫給老爸的信不知道寄出了沒有?

*

馬瑟 納 斯 羅 密歐 0 Ŏ 8 0 要出 發了!

利

迪

巴納· 吉 模 糊 , 看 的 [無線] 向 7 ,設置於牆 電 聲在 艦 F 內的 通訊 揚 聲 面板的螢幕 器響起 0 0 背負著可 吅 , 是 利 '變式推進機組的青色M 迪 少 尉 0 百 時 也 聽 見 S 拓 也 這 正滑過 麼 說的 彈

甲板飛 是認識的人嗎?」 向 虚 空

射

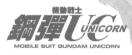

在

螢幕上

「就是那個拿著模型的少尉啦。從那之後就沒再見過他了。」

引人掛 守住模型的 又將目 拓 心的 光轉回十 也 所 指的· 人呢 拓 也 方向 0 时大小的螢幕上 , 為了 這 樣想著的時 防 能 止 看見被膠帶固定在桌上 再次 候 衝 那位 擊 , 利 所固定的 迪 在MS甲 機的機影 0 板 的複葉機模型 已立 上追著模型的 哦 , 是那位 刻遠去 , : 0 只留下青白 年 那是從 輕 駕駛員 剛 邊這樣 才的 色的 , 總 П 大 覺 答 震 推 得是 淮 盪 器火 巴 中 個 納 勉 會 強

影像 的 為 機體動作 那 對方或許意外地是個直覺敏銳的人,巴納吉將臉湊近到固定於彈射 機體行雲流水般地避開了在戰艦周圍流動的殘骸 你們,要看熱鬧之後再說 起來毫不遜色……不如說 !」美尋發出的怒吼讓巴納吉縮起了脖子 , 感覺上他所選擇的才是最不會產生多餘消耗 , 逐漸從螢幕框架外消失 \Box 的 攝影機 所 的 比起先發 航 傳來的 道

「過來這裡,快把太空衣穿上。」

抱著從置衣間搬來的四人份太空衣,

包覆住身子 邊朝美 的 尋 表情 是在被捲入實戰中已經沒有空閒故作鎮定的軍人所會 有的 臉 好

美尋用尖銳的聲音接著說

0

她本身被軍

一用白

色太

的 從 口 到康樂室以來 那 邊 回答 ,兩人就坐在廣大房間的兩個角落 巴納· 吉窺伺起奧黛莉與米寇特的 彼此的 |模樣 視線也不打算和對方對

就 連這 個時 奧黛莉倒還好,米寇特那邊看起來隨時要再爆發都不奇怪 候也是默默地接過太空衣,刻意背向著對方換上太空衣的樣子,讓人覺得氣

當險惡

盡量固定住身體 ,不要離開這裡喔 。我要稍微去看 一下外面 的情況 0

應該是沒有餘裕去在意這股氣氛吧。儘管被掉在地上的供餐用托盤絆到腳步,美尋

還是

望起 慌 女們背 一彈射 進入離艦態勢的可變式MS背影 地 影 器出動耶 離開了房間 ,巴納吉 0 提不起勁去接近她們那邊 。先看到被留在桌上的太空衣 拓也邊調動螢幕的頻道 0 ,便決定留在通訊 ,呼吸急促地低喃 ,再看向在那旁邊磨磨蹭蹭地換著衣服的 0 面 板 巴納吉和: 開真正 前 面 ° 他一起隔著畫面 喔 ,這次是從第 敵 少

次不是誤判。艦身已經遭到了敵方的 攻 撃 , 螢幕 那端 正要展 的 戰 巴納

新吉翁 。那架有著四片翅膀的MS又會來嗎?離開這 裡吧 , П 想起這麼說的冷淡聲音

吉朝

奥黛

莉

的 0

方向 就

瞥

1

眼 倉

表情雖然僵

但是檢查著太空衣裝備的 拒人於千里之外的目

側 看

卻

不 外 見

畏怯

的

神情

和

在昏暗

庫 0

面 對

面

時

樣 硬

, ,

光

Œ

向 臉

裡以 看

的 焦急或

某個

宣

地 方 用 義 務感 壓 抑 著感情 的 另 邊 , 那 翡 翠色的 瞳孔也透露出現在只能走一 步算 步的 消

極 想法 明 明襲 撃 過 來的 有 內的揚聲器 可能 是 她 的 喧噪起 同 伴 來 拜託你們 被拓也懇切的聲音所

0

157

它就 促 , 巴 要 納吉 抵 達 注 滑 視 行 起 軌 開 道 始 的 滑 終 行的 點 時 口 變式 出 現 M S 道 0 粉 搭 紅 Ŀ 色 彈 的 射器 光 軸 的 , 巨 像 人背影 是 雜 訊 酿 還 看 是 著 什 越 麼 變 的 越 斜 小 向 , 横 TF. 越 以 書 為

或 迥 面 地 內 納 0 板 吉 剎 Ŀ 玻 不 時 那 間 股 璃 明 房 於這 勁 破 原 間 全白 地 裂 因 裡失 瞬 伸 的 地 一去了 的 間 出 聲 就 就 手 音 撞 光芒從 照明 連 的 向 • 感受痛 巴 錙 7)納吉 鐵 主 Ī 花 要離 足 擠 覺的 以 壓 板 , 在 的 震 艦 0 沒抓 盪 的 黑 神 聲 經 音 暗 艦 M 也 到任 由 中 內 S身上]空氣 沒 遠 , 在 何 處 某 膨 種 運 X 連 的 脹 作 身 爆 續 物 體 開 發 體 炸 , 來 巴 的 出 聲 被 納 情況 粉 包 0 , 螢 碎 覆住 吉 不 幕 動 下 只 所 全 唐突地 起 發 手 聲 出 身 而 臂只 再 的 的 0 轉 慘 地 霹 • 為 想趕 再 吅 靂 板 全 而 龃 啪 也 緊抓 黑 彈 呻 啦 地 吟 的 起 聲 聲 數 住 撞 公尺 什 在 在 音 牆 穿 麼 室 壁 內 越

烤 專 的 板 的 黑 焦 伸 暗 出 爆 的 螢 炸 於真 幕 虚 切 光芒 空 斷 的 空中 畫 面 再 跟 面 度 著 的 也 阅 外 監 恢復 燥的 翻 視 出 影 1 粉 來 像 , 與 紅 的 甲 剛 色光線 板 T 但 角 顯 是 在 度 示 , 畫 在螢幕 該 相 面 出 E 現 的 留 上 在 影 下 0 那 像 在 裡 顯 痕 跡 的 示在 那 彼端 滑 不 牆 行 見星 跑 壁 , 則 道 光的 是逆 卻 角 不 0 [黑暗 流 見了 從彈 的 中 殘 射 0 擴散 從 骸 涂 拍 IE 出 點 中 攝 點 兩 被 7 ~~ 發 專 折 彈 光著 斷 射 单

西

的

當兒

,

突然間

發亮的

緊急

燈號將

黑

暗

染成

片紅

色

漕

觀 É 都 事 葉植物花 情的 依序 逃過致 確 巴納吉 命 認 盆 傷的 中 起 的 倒 ,想辦法讓四處疼痛著的 樣 拓 在 子 也 房 內各 , , 當巴納吉 以及只有下半身穿進太空衣倒 處的 其 他三 正要接近腳步沒辦法順利站起的奧黛莉 個 人。 身子站了起來 抱住桌子變成跪 在地 0 環 板 顧被紅色燈光 上的 姿的 奥黛莉 米寇特 0 所 身邊時 看見三人似乎各 整 充滿的 顆 , 頭 被 室 股令人 塞到了 內 , 巴

光 東 的 轉 光影 到背後 0 帶 , 有確 某種 物體 實質量 颯然横 的 某 種 越 物體 過 7

發顫的

惡寒無預警地從

背脊傳

來

螢幕

,

紅

色的

殘影

焼烙

進巴納

言的

視

網

膜

中

0

那

朝著 不是

生的 這 艘戰 爆炸在虚空中 巴納吉 整體逼 在 進 螢 0 幕中 那東 -閃耀 找 西 散 尋 出白色光芒 發出 著 流過 亨 沉 瞬 重 的 前 紅色影 存 、帶有的 在 感 子 , 穿透過 敵意足以 0 狀似流 數道裝甲 星的 讓 X 寒毛直 影子不再露出 將殺氣抵 1 的 i 某種 了 行跡 此 物 處 體 , 只有 , IE.

新產

在 艦 即 橋全員的 使 防 眩 的 視野 濾 光 0 板 在 有 撞 產 上. 生 作 後方的 用 , 瞬 太空衣置衣櫃 間 爆 一發開 來的 之後 閃光還是將窗 勉強 **|攀住艦長席椅背的** 染成全白 一片 奥特用全身

待

*

奪

走了

的力氣叫道:「狀況呢 !?

似乎是射 出中的 里 家 爾 遭 到了狙擊 0 左舷彈射 甲板 重創 !

身不遂的姿態 舷彈射甲板整塊掏空了 的俯瞰圖 告 , 了損害控 損 傷 , 感到眼前陷入一 部位閃爍著紅色 制室的 0 失去了 簡 報 , 片漆黑也只是一 伯拉 可看作纖 0 受到 . 德通訊長怒吼 被 狙 細獅身 擊的 瞬的 Ž 面 里 П 像的 事 歇 應 爾 0 0 船體 將太空衣的 在 爆炸波及 他 左前 頭上的 腳 螢 頭盔確實戴緊 , , 奥特 幕 擬 面 板 面 • 對 呵 Œ 自 卡 投影出 艦 馬

對空防禦在作什麼!已經被敵人闖過來啦!」

高音量道:「各部

,確認損傷!

奥 有

提

的左

船

體

如

火線 竟然會對混 0 不論總計有二十六座的 預先調測尚未……!」 在殘骸群中高速接近 近距 而 怒斥起砲雷長的奧特 來的敵機進行調查測量 .離防禦火砲,比起敵機應有更長射程的主砲至今仍未張開 , 對回 。明明在這種時候 [應的聲音背脊一涼 ,不追求 0 沒 想 一撃命 到 他

現在哪是花時間瞄準的 時候!給我 拼命射擊!」 中

而以彈幕牽

·制對方

才是實戰的

常識

得不如此 阑 介特 對 一發布 在光是追求 向 艦 內全單位的 正確性的訓練中習慣了比較分數高低 無線電 吼出忿怒之聲 0 這 樣 , 不管是誰都會失去機靈 來雖 有 損 砲雷長 的 面 子 反省 但 不

耙 自 己 過 是去將! 提高戰艦 成績 視 為最 治高命 題的 日子 , 在奧特咬唇悔恨之際 , 複數 前 迎

線

開

始於 窗外 一發出 関 光 擊火

光 的 東 丰 的 對 确 軸 M 線 S 用 , 連 的 式 擬 60 M . m 四 Е m 卡 G 機 關 馬 A 粒 砲 化作 子 拉 出 砲 一般射 在 曳 四 光 元彈的 方 出 張 亞 光速 火線 開 彈 幕 的 , 粒 另 火 線的 子 彈 方 針 面 0 Ш 内 , 藏 在 , 但 於 艦 這 兩 身上下 已經 舷 員 是 蓋 品 渦 塊 內 於 各 的 緩 裝 備 慢 确 的 忧 ſ 叶 兩 反 應 出 座

裹 **著**負 停下 內 悤 İ 傷 左 特 層的 坐 口 艦 長 大 個 席 不 子 懷裡 久又被 , 彈 奥特以 起 , 不 讓 輸 走 衝 進 擊 艦 聲 橋 前 内 音量怒斥:「 的 塔克薩 接 個 敵 TF 人只 著 0 有 就 在 架 塔 克 , 不 薩 要

T

彈

幕

觸

及

的

殘

骸

爆

發

開

來

,

Œ

當

無

數

光

輪

在

戰

艦

周

韋

綻

放

時

,

新的

直

墼

激

列

地

震

盪

起

石

膏 彈

讓

人 戰 艦 懷 中 的 敵 影 , 只 有 個 0 剩 下 的 一架停 留 在防 空 卷 外 , 打定主 意 要從旁觀 戰 Ì

背 抬 爆 F 的 仰 後 扣 望 這 起 貝 灑 感 0 經 出 配 應 合著 器 不 灼 能 埶 書 想成 的 雁 捕 碎 戰 , 什 是 片 的 J 我 麼 敵 類 混 方 機體 的 人嘛 近 其 技 熱 術 , 也完 内 源 1 的 心 0 全追 簡 敵 這 首 機 樣放話 便輕 趕 就 不上 像 是 巧 的 奥特 誦 地 敵 門 人的 曉 戰 Z 這 彈 艦 動 下 幕 作 才 所 的 有 П 0 受光 到 的 内 艦 盲 側 東直 長 點 相 席 當 接 無 Ŀ 流 高 命 , 別 明 古 中 資 的 的 定 料的 手 殘 好 腕 骸

M

S 在

殘骸海

中舞

動

點

滴地對失去前腳的

擬

ZII

卡

馬

下痛手

的

睛

抓

住

艦

的

薩

所戴

的

頭

盔

E

,

反

射

著

窗

外

的

爆

炸

光

起 報 艦 告 眼 橋 到 的 0 底 聲音 船 是什 體 出 震 麼人……」 現 幅 長席: 得 達 更早 數 扶手 公尺 , 不 塔克薩 , -白覺 塔克 横 白 地 低 G 低 語 力 喃 作 : 後 崩 的 在 對方沒 下 固定 剎 於艦 有 那 打 算 , 長 E 直 席 經 擊 的 輪 不 身 機 體 知是第 室 Ŀ 0 0 幾 後 __ 次的 奧 部 (特撐 主 劇 砲 開 烈 重 震 7 自 創 撼 又襲 閉 比

傢 伙想要先讓 我 方無力化 再 奪 取 7 盒 子 <u></u> 0

進 神 伯 橋 口 怎麼 去 做 特拉 能 面 內 出許 的 的 的 使戦艦 可 住偵 數 資 亞伯 能 據 料來對 可 有這 察長 便 後 特 爆沉 並 顯 未 , 0 種 的 的 偵察長就將 照 移 示在 蠢 亞伯 看 椅 輪 開 事 子 機室 感應器 看 朝 0 向 0 0 特先生 只靠 將 窗 被亞 收到 畫 邊 手裡的 面 的 眼 , 架 這 Ŀ 手 伯 目 前 M , 裡的 記錄 裡很 是這 特殺氣 光 S 開 始與 危險 , 樣的 記錄卡安裝到了操控台 卡片遞向 為 要辦 騰 7 對 騰 <u>.</u> 削 敵 到這 戰 Ž 减 中 偵 無 戰 0 的 種 或者 察長 視於 自 艦 不 事……!」 雤 的 明 到 戰 該說是 比起奧特更早 , 機 亞伯 自己 鬥能 進 行 上的 畏懼 力促 特看著奧 臉 然後 比 色鐵 對 插 著 使 在 槽 的 青 我 中 特 臉 步 眼 方 , 一怒斥 角 投降 的 奧 0 所 不 捕 壓 方 特 用 倒 向 的 捉 還 , 多久 說 蕾 到 是 , 而 奥 亞 反 避 特 姆 衝 駁 開 讀 用 用 進 道 , 狙 眼 這 取

飾 機 至 種 兩 的 秒 吻合的 面圖 與 燈 號 數 據 就 亮了 也被顯 起 來 示出來, , 以光 奥特連 學 小感 應器 聲音也不出地專注 所 捕 捉 到 的 不 明 盯著 機 照片 感應器 透 渦 畫 C G 面 受到 具有 修

負酷似翅膀的 聯邦系統的俐落體型,同時又以像是吉翁系統的曲線所構成的MS。單眼式的頭部,以及背 推進機組 ,其機體的顏色是令人眼睛一亮的紅

「果然是『新安州』。對方是紅色彗星……」

從操控台前退下腳步的亞伯特,用著發抖的聲音低語。感覺到艦橋內擺盪不安的空氣

奧特鸚鵡學語般地重複道:「紅色彗星……?」

這是兩年前的事情 0 我們公司開 發的 實驗用 M S 曾經在運輸中受到那夥人強搶。」

仗回來, 亞伯特游移著 被視為其主謀的就是弗爾 半已經無法聚焦的 眼 · 伏朗托 神 , 繼續 。那個被稱作紅色彗星 說道:「被派去追蹤的 聯邦軍部隊也全吃了敗 夏亞 阿茲那布爾再

世的

男人

沉兩艘克拉普級 恍然大悟地張開狀似沉重的 被人稱呼為 『帶袖的』 眼 臉 ,蕾亞姆 之嚆矢的紅色M 看 向 這 邊 0 S 我有 聽說過 。只靠一己之力就擊

就是被叫作 『夏亞的亡靈』 而 騷 動 時的 那 循啊 0 但是……」

紅色MS 奧特掐緊了手套被汗水濡濕的手。過去吉翁公國的擊墜王,夏亞 阿茲那布 爾

,在第二次新吉翁戰爭坐上了統帥寶座

身為吉翁

戴昆遺孤

不可能

不對

是奥特自己希望這狀況不可能存在

。在閃爍著爆發光芒的宇宙中幻

視到

,位處於亦稱之為「夏亞之亂

現在 的抗 爭中心 0 在宇 宙 的 戰 男人。 中 卞 落 在 不明與戰 那場最終決戰後便銷 死是同 義的 聲匿 0 定是不知哪來的 跡的紅色彗星 , 就算開 笨蛋算準了他當時沒被 玩笑也不 可 能還 活到

為遭受擊 季墜這 點 , 用夏亞的名字在招搖 撞 [編罷] 7

但 要是這 樣 的 話 眼 前 敵 人展現的 這 股壓倒性力量 又是什 麼 雖然顏 色不 司

石的 一座液

這架

人機體

是當時

被奪

走的兩架實驗機之一

0

這句

亞伯

特接著說的

話

, 讓

奥特

吞

下了

重

如 ,

百

但

S

,

,

可 以 打贏的對手 RX-O也是 快點逃走啊 用從這玩意採取到的數據為基礎打造出來的 ! 。這不是火候半 生不 熟的 M

損害報告的聲音緊接響起,讓敵方逼近的警報聲更顯急促 的太空衣 穿透進艦 亞伯 橋 特 ,用盡渾身力氣將其拖向艦長席的奧特叫道:「 失去血色的 由 椅子扣具所固定的身體無計可施地受到搖 臉上, 在下 個瞬間染上了從窗外擴展開來的爆炸光芒。 晃。抓 將對照數據傳送至各部 住了 浮在空中 的 鈍重. ! 亞伯 複 特 的 誦 所 衝 穿 和

得下來。也告訴MS部隊這件 敵人不是亡靈也不是任何鬼東西。只是一架找得到來頭的機體 事! _ 。冷靜瞄準的話 定打

就算想逃走,在這狀況也會從背後被擊中

0

壓抑隱瞞住自己被夏亞再世這個詞所壓倒的

芒映照出了 ,他那無言地從艦橋離去的 了身影

奧特凝視起交錯於窗外的光束線軸

0

若有所思的塔克薩的臉從奧特身旁經過

,

爆炸光

內

心

*

比

對的數據立刻被傳送出去

,

MS部隊也透過雷射發訊收到了這份資料

0

所屬

不

明

G 模組經數據修正 , 讓駕駛員能 夠 正 確掌握 住敵 機的 形狀 0 但 戰 況並未因 此 好 轉

亂 的 殘骸背後之間 即 使知 眾人才這麼想時 道了形狀 飛移 , 如果無法在準星之內捕捉到對方 已經慢上 , 沒有留 給擬 步 , • 鑽過 阿卡馬部 死角的 隊的 紅色機體突破防衛線 駕駛員們與其正 也是沒有意義的 面 對 , Œ E 0 將 前 空間 新 新安州 的 光 0 掠 彈 在 砸 過 去 向

1

艦

0

類裝甲 備 傾斜 的 紅 受到直接命 0 的腳 色 在對空砲 機 體描 , 從背部 繪出 火毫 中 的 伸出的 無 曲 折的 間 擬 斷 . 兩管燃料槽 行 地 呵 發射 卡 進 軌 馬 道 , 撕裂殘骸 冒出 0 袖 , 膨 都盡職於扮演 E 刻 脹 的 印 的 有 奔 白 吉翁 流 熱光球 , 徽章 點亮無數爆炸 主動質量位移促成之姿勢協 , 的 失去左 手臂 舷彈射器的 光當 覆蓋著令人聯 中 , 連 白 盾 皚 想 牌 船 調 到 體 也沒裝 天幅 甲

的

殼

舵 , 使 紅 色 巨 Y 的 身影 自 在 地 悠 遊 於 虚 空

剩下 描 形 倍 T. 繪 作 散 的 出 開 道 即 的 的 追 使 戰 理 , 蹤 移 堅持著 框 力 0 動 著 是 體 儘管受 軌 或 在 兩 道 殘 基 發 架 到 自 本 骸 電 [然會 汪 戰 重 機 里 洋 術 複 多 歇 曼 小 對 中 和 爾 有 至 若 敵 母 艦 性 限 隱 和 機 若 能 制 持 打 現 續 帶 差 架 0 的 異 加 對 跑 峙 的 F. 紅 , 傑 沒 色 百 鋼 0 有 機 譽 新 樣 0 體 安 來 中 身 這 州 Á 尉 為 0 精 如 的 __ M 架 果 羅 玩 S 神 機 尺 感 再 密 弄 體 應 配 歐 4 , 各自 合 擬 兵 0 的 器 0 機 分擔 的 擬 械 30 4 偷 + 和 . 襲 30 1 彈 馬 沒 索 隊 卡 射 有 , 駕 敵 器 馬 的 出 駛 駕 力 的 攻 會 員 起 駛 們 火 擊 漕 員 差 線 相 到 並 支 墼 未 信 쩨 敵 援 我 毀 讓 倍 機 的 陣

招 距 夾 Л. 的 澼 負 責 開 防 A 索 M 不 衛 В 規 角 敵之茱 則 色 A C 地 的 機 麗 雅 羅 動 散 密 葉 2的 性 衝 歐 撞 0 , 但 0 而 傑 來 8 定 的 则 鋼 會 殘 備 骸 著 忠 有 其 實 光 , 極 東 於 限 機 追 确 等 尋 0 , 度 待 維 敵 過 著 影 持 7 敵 在 能 數 Ž 攻 次被 擊 出 遠 現空 眺 角 敵 色 方躲 機 的 隙 的 的 羅 開 瞬 位 密 應 間 置 歐 會 0 0 0 命 雖 然 邊 中 1 敵 各 順 的 É 攻 跟 墼 駕 以 淮 馭 間 展 , 讓 著 髮 開

勝

算

的

1

遭

命

中

的

分鐘

後後

,

. 州

四

+

馬

部

員

們終於等

到

這

瞬

間

似

為

流

1

的

殘

而

分

,

新 擬

安

 \Box

遲

緩

1

來

0

追 1

擊

的 個

抓 平

進 是

牽 到 受直

制 航

的 道 接

彈

火

, 骸 數

里

歇

爾 神 之

號機

則

繞

到 的

1 動

進 作 隊

行 稍 駕

迴 微 駛

避的

新 下

安州

前

頭

0 傑

M

Е 鋼

G

A

粒

子 機 因

的 的 利 光 軸 迪扣下了操縱桿的 由 光束步槍 迸裂 扳機 ,機首受制的 「新安州」 停下來的那一 瞬間 , 駕 駛 里歇爾」 八號機

逮到了!」

粒 子光彈將殘骸 內 藏 的發電 江洋 機霹靂作 字劃 :聲震動起 來, 光束 砲 吐 出 粗大的 光軸 0 J. 敵 戰 艦主 施的 M E G A

開

,

面

蒸散細

微

塵屑殺向

敵

前

, 但

是

新安州」

在緊迫

關

頭

將那 的 本事 攻勢 迴避掉了 0 儘管正與其他兩機交戰 ,它卻能展現將其他方向飛來的 亞光速砲火避開

片 將自己的熱源隱藏進帶有熱度的碎片群 , 用著該說是超乎常理的速度穿過 代替其 承受直擊 的岩塊碎散開 來, 了包圍 中 灼熱的 陣形 |碎片飛散四方。| 0 朝利迪機張開牽制用的彈幕後,「新安州」 新安州」踢向其 一中之一 的碎

可惡……!」

不得已後退 光束砲 的 欠缺連 途中 射 , 性能 新安州」潛到接近 , 距 離裝填 F 發 自己的 , 需 要 傑鋼 數 + 砂的 腳 蓄 下 能 0 無法 時 間 使用 就 熱源感應 在 利 迪 的 里 歇 只能 爾

能確保三百六十度視野的全景式螢幕的

唯

_ 死角

線性

座椅

īE

依靠

視覺的

傑鋼」

腳

下

這傢伙也是新 人類嗎!!

腳踏 聲音 板 比 , 被諾 起 , 這 驅 時 使 姆 隊長 精 新 神 安州」 (叫道 感應兵器的 7 手握的 在 下 面 四 ! 光束步槍已經發出閃光 [片翅膀更加猙獰 的 聲音給掩蓋住 , 而且沒有破綻的敵人。「 了。 , 駕駛員的意識 傑鋼 的 駕 便消: 一颗 員 关而: 傑鋼 雖 然隨 去 即 駕駛員 想踩 的

碎 擺 發命 向 , 跟 中 虚 -腳跟 著 空 東從長槍身的步槍連續射出 誘 0 爆了內 像是壞掉的 , ___ 發則將手腕連 藏的 核融合反應爐 玩偶那樣跳起舞來的 步槍 被設定為連射模式的光彈由 0 起粉碎 洩 出的 ,「傑鋼」 熱能蒸發 傑鋼 , 頭部 受衝擊 Ĩ 裝甲 不到 前 , 衝擊 彈起的手 秒 便 波 因 為 腳 將鋼製的 有如 內 側 的 跳 內部 爆 舞 壓 骨骼 而 般地 粉

,

正下方將

傑鋼

擊

潰

扯 開 後 失散 了人 形的 機體 便遭 超高熱的 光輪 吞入

機 姆 的 機 印 的 膨 象 射 脹 擊 開 重合在 來的 那 身 爆 影 炸光映照 起 再度消失於殘骸的奔流之中 , 不得不豎起 出 周 韋 殘 了雞皮疙瘩 骸 , 讓 新 0 安州 0 諾 吉昂 姆 將 的 紅 那 與 色 和 以往 機體浮 沙薩 在 比 戰 現 ٠, 場 於 點綴 Ŀ 虚 H 空 擊 7 傳 到 輕 說 的 易 的 特 躲 紅 殊敵 過 色

星 機

與

難道 會 是真 IE 的 夏亞 嗎 !?

那 時 感覺到的相 百 壓 迫 感 , 讓 他全身緊繃起來 0 在倉促重新進行編隊的 兩 架 里 歇 爾

*

的 光芒稍縱即逝,讓漂流於暗 隔 著六十公里以上的距離發出的爆炸光,就像是淡色系的燈飾 礁上的殘骸短暫浮現。 宛若細線的 光芒時而劃過 。比起星光更為銳利寒冷 ,在青白色光

我說過了吧?沒我們的 工作啦 輪中刻劃下鮮烈的

粉紅後

,宣告敵機爆散的橘色火球便膨脹開

來

梭裴陶 如 然說 此美麗的光景 道 0 在約 ,其他地方是看不到的 公里外的地方 同遠眺著戰場的親衛隊的 面對點綴了全景式螢幕的光影 吉拉 ・祖魯」 饗宴 安傑洛 微移身

驅 瑟吉少尉 П 以語帶 遲疑的 : 『是……』

口 這 樣好嗎?敵人不只一架 , 我們至少該做 掩護射 擊 吧……」

那只會造成妨礙 而已 我們只要留在這裡 , 收拾上校遺漏掉的 敵 人就可 以了

石機械臂的 說 如 此 剩 長射程光束砲 下的 敵 人只有兩 ,將全長達二十公尺的武器扛到了自機肩 架 這 場戰鬥已經沒有親衛隊介入的餘地 Ė 解除 安傑洛舉 了即時 起裝 射

備

在

雖

擊

這 的 種 記態勢 程度的 , 意即 Ĭ 一作也不留給我們 打算隔岸觀 火之後 0 ,安傑洛混有苦笑地繼 續道 : 「不過 ,上校也真壞 心哪

從跟隨 次也沒有……? 上校 É **一戰場之後** , 我還沒有扣 過 次扳機

視窗放大投影出的瑟吉機轉動起單眼

,像是人在窺伺他人表情一樣地看向安傑洛這

|始隔岸觀火,將砲身扛到肩上之後

安傑洛

口 邊

是啊」, 並將手放到了頭盔上

限角瞥見站在相

反側的

i 柯朗

中尉機也開

我認為這是我們親衛隊的榮耀

打中 傑洛用 想多管 , 脫 眼角 下頭 瞬 。因為 間 餘 就 盔 光看 會死 在這 ,安傑洛撥起沾 在眼 去。瑟吉機露出無法理 個距 裡 離下會飛來的砲火不是艦砲 一,在 內心 在額 繼續說道: ŀ 的 1瀏海 解的態度將單眼 0 你馬 雖然也覺得這麼做 F , 就是 就 會 Ī 轉 角 光束 解 回 7 īE 面 砲射出的高 實在太過火了 , 再 度開 始監 出 力光束 , 視 但安傑洛不 戰 場 若被 安

了吧 的 X 不會有 到 但沒這 時 敵 在 彈飛 口 跡 事 象出 來那 0 護衛 現 樣的 的 瞬 上校至主戰場 事 間 發生 上校便 0 敵艦 會 , 為 監視敵 我們將 已為了 張 其 方有無增援 (撃潰 開 彈 幕 0 或 而 許 焦 ,能支援上校的事情多得是 有 頭 爛 人 會 額 想 , 即 , 乾 使 有 脆 想 不 需 要 要 狙 親 擊 這 衛 比 隊 裡

0 連

什 麼都 能成為對付 敵 人屏障的 , 正是這種依賴 , 被依賴的 信任感 。上校本人也認同 , 我 們是

在 戦場 上支持他的 力量

一戰場將身體暴露於無防備狀態的無上幸福 與恍惚, H 起任 何 東西

吧 拾 得 口 , 艦砲 貴 彼 此 0 安傑洛在 託付性命 也會陷入沉默 錯綜的 , 在

光東閃光中幻

視到

「新安州」

的機影

0

敵 方的

M

S立刻

就

會

一被收

都

來

拉普拉斯之盒

7

在後頭

1戦場

:

即 作 0

敵艦已經無法躲避也無法逃走,不得不交出

達的 到 無論那是什樣的物品 那 留露拉 時之前 就 自己還能讓 可以了 , 0 定是可以收容到艦內的大小沒錯 身體 沉浸於這 酥 麻般的感覺 中 。回收作業,就交給跟

抵

戰 使要我死 中 的 弗 也甘 爾 願 伏朗托是美麗的 0 眼裡 邊映照出更大一 圈的爆炸光,安傑洛在口中低喃 。紅色彗星所疾驅的

*

響與其重合 經不 知道! , 是第 時浮起的 幾次的 身體被撞 激 烈震盪穿越 向 地板的 過 同 艦 時 內 照亮室內的紅色燈 巴納吉 抓 緊的 桌腳 激烈地閃爍起來 嘰 嘎 作 響 落磐 般

171

的巨

右 一般第 一整流 翼 , 重 創

應急 修 理 班 加 速 C 品 塊 的氣密作業

是第 四 |垂直 一發射 装置 室! 飛 彈從懸架 掉 下來 , 有科 員被壓在下 面 喂 政

菊政 衣 的 低 會被穿破 喃 所 地 著的 ! 巴納吉算準 有 公開 , 牆 人都還沒穿上太空衣 E 拓 於 不先確保空氣不行 也 艦 的螢幕 內 , 震 巴 的 動 納吉未做 廣播能聽到的 面板也出現 停 頓的 時 同 (。在抓住沙發不動的米寇特對面 龜裂 機朝那兒移動了過去。 應 , , 環顧 只剩下悲鳴與怒吼 0 防備持續傳來的震動便已費去全部心神 起 籠 罩著細微煙 照這情況下去, 0 塵的 沒問 康樂室 , 題嗎……這 看見 0 奥黛莉 不知道氣密壁什 所有沒固 艘戰 正 , 打 定的 包括自己在 艦……」 算 抱 東 西 麼 起 太 散 對於 時 候 空 內 亂

粒 視 + 線 塊 巴 收 似乎) 納吉 集起 灑 是 掉 到 雖 ,在四 固 地 瞬感 [定器壞 板 Ŀ 處的太空衣 覺 , 再 掉 到 透不 度的 1 , |衝撃 觀 過 , 葉植 氣 巴納吉把 的 便讓視線被掀起的 物的 滋 味 缽 兩 , 盆 緊接著 人份抱 倒 下 發 在 , 土 土 生 腋 塵 的 壤 下 所 與 震 被 與 遮 動 蔽 震 做 卻 開 硬 著 巴 生 的 百 牛 樣 納 蓋 吉叫 子 地 事 扯 情 道 起 開 的 灑 了 奥 纏 黛 落 快 繞 莉 於

點 地 於

!

0 把 粒 的 眼

相

身 神

太空衣穿上

向 拓 也 那 寇 邊 特從沙發抬 移 動 的 Ë 納 起 吉 頭 , , 聽見背後傳 拓 也從 桌子 來 後 房門打開 鑽 出 身 0 的 看 聲音 見 奥黛 莉 跑 向 米寇 特身邊 自 則

0 人都穿著貼合體 型 的 深棕 色太

, 右腿 顧 的 上則 眼 中 配 掛 映 有 照 槍 出 套 沉 默 0 對 不 語 兩 地 人與 闖 戰 進 艦 室 內 乘 員 的 明 兩 顯 名 不 男 性 百 的 衣著 兩 感到

頭盔 F 是見過 的 臉 孔 的 巴納· 吉 , 受其 鋭 利 視 線 懾 服 而 閉 Ŀ Œ 要張 開 的 嘴

呻 吟 以不容分說的 當下 想甩開 勁道拉扯 對 方手掌的 ,對方打算把奧黛莉帶到塔克薩的 奥黛莉的 臉 ,被左臂綁 有固定帶的塔克薩背影 面 前 。「作什 麼……! 遮 住 而 無從得 發出

的

上臂

時

樣

,

蘊

藏

有 眼

刀般鋒芒的

目光制住

了巴納吉的

動作

,

期

間 會

另一

名魁

語的

男性則

抓

起 房間

奥黛

莉 面

塔克薩

的

中

沒有

流

露

出對

於曾

度交談過

的

人所

有的

親

切

0 與最.

初在

這

心驚僅

只

瞬

,

辨

識

見 0 愣住 數 秒之後 , 慌張地想繞到塔克薩面前的巴納吉 ,立刻被隨後站到眼前的 魁 梧男性給

擋

住

了去路

眼 面 承受住那不知該說是憤怒還是侮蔑的 神 流露 在文風 出 |驚愕 不 動的 男性 她全身散 背後 一發出 , 可 以看 的 抵抗 見奧黛莉 [視線 氣勢也瞬 塔克薩也沉默地俯視起奧黛莉 Ī 游 聽塔克 消失 , 薩 用 耳 著 語 著什 沉 默的 |麼的 臉 側 重 新 臉 怕 0 不知 才見 向 '塔克薩 道 奥黛 發生了 莉 0 F 的

麼,巴納吉只能來回注視兩人的側臉。塔克薩無視於他 ,手環繞到奧黛莉背後並踏出

。奧黛莉將觸碰自己的手撥開,主動 地走向房間門口

將與奧黛莉一 馬上又轉離視線再度踏出步伐 請 問……」 同穿越門口的塔克薩 米寇特用著快要聽不見的聲音開口 , 。看 叫道:「 着 低俯著發青臉龐的米寇特,巴納吉又將視線移 請等一下!」 0 停下 ·腳步, 瞥了她的 臉

是為了什麼?你們打算把奧黛莉帶到哪裡?」

消 邁 只稍 開了步伐 稍 口 |過頭 0 瞬間 塔克薩什麼也沒說 , 巴納吉整個腦袋都熱了起來, 。他輕推 Ī 要停下 他踹 7 -腳步 一下 的奥黛莉的 地 板 背 , 兩人依舊 走

的 覺得指 額 頭 尖已經碰 下……! 使力一 推就 到對方太空衣 讓他的身體幾乎像是 巴納吉順著怒斥的 ,也只是 瞬間 氣勢抓向塔克薩 翻 天一 的 樣地摔在 事 而 E 0 地 塔克薩 , 把手 伸 敏 到 捷伸 7 他的 出的右 腰部 臂掐住 當 巴 $\overline{\mathbb{H}}$

到 示之前 都不要離開 裡 知道了嗎?

部時 魁 歸 梧 再度湧現的震動則使啞然的空氣 起 男子快速說 的 經 遮住 道 了塔克薩等人的 П 看 他 那 似乎 有些 [身影 不安地騷動 愧 灰的 被 留 眼 起來 神 在 房間 後 , 裡的 等 Ě)納吉: 只剩下 伸 手 巴納吉 摸 向 遭 拓也 到 重 擊 米寇 的 頭

腳

眼的

塔克 П

即

)納吉 搞 什麼 對於冒出 到 底是怎麼回 的 是那個女孩子不好」 事?腦袋還 無法 這句話感到 馬上 思考,總之只打算追上他們後 心頭 一冷 撿起哈囉的 頭 手緊繃 而 站 著 起 來的 米

寇特將陰沉的

視線投向

地

板

巴

要是那個女孩子不在的 話 ,就不會這樣了……」

哈囉從: 她的手滑落 癱 軟跪 下的 膝蓋跌向了地板 0 面對坐在當場的米寇特 , 巴 納吉全身

用 兩手抓 住了 垂著頭的米寇特肩膀

大

為

足以

哽

住

喉頭的不安與後悔

而 感到

麻

痺

0

妳講出來了嗎……?」

擠出這句話的

巴納

了什麼?妳和他們講了什麼!」

我說的是實話!我告訴他們『工業七號』沒有那樣的女孩子。告訴他們搞不好她是恐

怖 分子的同伴……!

更讓巴納吉感到痛心 起頭 米寇特像是大叫一般地回答 , 他放開 抓住米寇特肩膀的手。 。比起這番話的內容,隨時像是要崩潰的濕潤 自己根本沒有責備她的資格 0 切 都是 服睛

託付於緊握 拓 也撿起掉在 的 拳 裡 地上的哈囉 ,巴納吉半無意識地走向 ,對他投以游移不定的 房 間 門 視線

[行動所招致的後果。設法接受這令人難以接受的事實

,

把即使如此也無法停息的

2怒氣

175

這是條無法回

頭的路

將

那句

傳來,這時一股柔軟的感觸包覆住巴納吉的腰部 再三浮現於腦海的話銘記在心,巴納吉穿過房間的自動門。「不要走!」接近於悲鳴的聲音

「你不可以去……留在這裡。」

份溫 的沉重,自覺雙腳已無法動彈的巴納吉屏住呼吸,伸手碰觸了米寇特的手。 暖 巴納吉無法窺見將手繞到腰際,臉貼在自己背部的米寇特的表情。驚訝於這份出乎意料 這種柔暖感觸所出現的反應,深深體會到這股從未感受過的罪惡感之後 迴避生理上 巴納吉 對這

……對不起。

柔地拉開了傳來肌膚熱度的

手

走道 , 沒有其他的話 巴納吉頭也不回 **可說** 地 , 離開了康樂室 趁著搖晃腳步的 0 震動出 「你為什麼要道歉嘛!」這句話悲痛的聲音傳 現 巴納吉踹 7 地板 0 跑過 畫 出和 緩 弧 形的 來

*

像是從背部貫穿了巴納吉的胸

表示蓄能剩餘時間的倒數計時訊息顯示為0 0 蓄能結束的警示聲在駕駛艙內響起的同

時 , 利迪 ?將光束砲的扳機扣到底部

裂 虚空,一 受到解放的 去吧!」 面衝 開 M Е 殘 骸 G 向目 A 粒 標突進 子 通 過 而 砲管的 去 0 但 加 利 速 收 迪沒有空閒確認是否命 束圈

由

光束

砲

的

砲

噴出

粉

光

中

對

方

在

射 紅

出 色

的

震 軸

動 撕

在 戰 場 上的 靜 止即 意味死亡 0 射擊出 光束這 項行 為 ,與告. 知 敵 X 我 方的 位置 是 義 的

停歇

前

便

譲

推

進

器點火

進

行了脫離

行

動

訊號 夏亞 更 何況敵 , , 不過 利 油 Ž 並 讓 是 非 將 機體描繪出亂數 尋常敵 擬 70 人這點已透 卡 馬 加 _ 的防 速 的 過數分鐘的 軌 衛 道 線 , 蹂躪至此 飛 翔 經緯 過 得 殘骸的 的 到 7 紅 汪洋 證 色彗 明 0 0 星」。 判定 此時 先不論對方 過諾姆 , 光束火線從完全在 機 所 是否 發出 真 的 雷 的 射 是

料之外的方向 口 觀 的 G 飛來 力横向朝身體重重撞去,背後的扣具 閃光與 激震襲向了 里 歇 爾 八號機 也嘰嘎作聲發出 的 駕 駛 艙 悲鳴 。以為自己的 眼 球蹦

變成 了出 物 0 獨腳 等到發現那是被光束的直擊所打飛的自機右腿時 來 A M , В 的 不 AC機動性 機體站穩姿勢之後的 Ħ 譽 地 把手放到頭 ,下降百分之二十六。側眼瞧過不帶慈悲地顯示出的狀態說明 盔 事 上的 Ż 利 迪 ,在旋轉的 ,已經是要命的G力緩和下來, 視野中捕捉到了噴射出火花遠 總算 離的 利

油

讓 某

動力下降的機體在原地磨蹭

,

下次接觸時就會遭到被確實收拾的

下場

對自己下致命的 殘骸與敵機都當成等質的個體來對待,只有在交會的一瞬才會使出沒有多餘動作的 不管三七二十一先踩下了腳踏板 ·殺手,不過是為了避免拘 。那架紅色的MS是順著戰況流向和複數敵人纏鬥。 泥在一 個敵· 人身上而 讓攻擊 流停止 而已 若是 有 擊 如把 0 沒 機

怎麼讓那傢伙停 受到自己的氣力正在萎縮 被幾度重複的 新 人類 • 歷經 |下來 打帶跑 百戰的駕 所 ? 摧 0 **総製員** 毀 那傢伙甩開 , 戰 ,這此 艦所 張開 都 7 諾姆機的 不對 的彈幕不到平時的三分之二 高高 追 手 擊 這 , 又逐 個簡 步 單的字 向 擬 酿 0 在 • 只靠 呵 腦 卡 海 馬 閃 兩架機 過 接近 體 利 迪 , 0 要 砲 感

不自覺地 這樣下去,所有人會…… 開 口之後 , 利 迪 |咬緊

了白

敚

甩動

像是要被怯懦

纏住

的腦

袋

重

新

握

起操縱桿

的 利迪 聽見無線電發出 『攻擊中的敵機 能聽 見嗎?』 的 聲 音

刻停止攻擊 0 本艦已俘虜米妮瓦 薩比 0 在此重複 ,

妮 瓦 發送給全頻段的基幹無線通訊 ・拉歐 薩比 但 是 並非是通訊長或艦長的聲音 本艦已俘虜薩比家的遺 0 是什 麼人… 孤 米

…?」不禁低喃起來的利迪,透過螢幕看向了「擬‧阿卡馬」那邊

。毫不間斷地流動

著的殘

望 你 群 口 那 以 端 確 張 認 開 0 火 無 線 線 的 電 白 的 皚 聲音 船 體 與 在 畫 畫 面 面 E 重 合 有如 0 1/ 邊讓 指 的 索 大小 敵 的 眼 7 睛 影 凝 像 會 視 畫 在582頻 面 利 油 將 道 無 傳送 線 ,希 電 的

頻 調 到了582 , 於是 通 訊 視窗 上浮 現了他所 認 識 的 那 張 臉 孔

1

臟

猛

跳

,

利

油

握

著操縱桿的

手發起抖來

0

俘

虜

•

薩

比

家

• 米

妮

瓦

0

這些

詞

彙急遽

色彩 勤 搖的 , 在 翡翠 腦 中 色瞳 爆 發開 孔 來 0 昨 , 闖 天 入視線的 , 百 樣地 映 少女臉孔 照在這 劇烈地 塊螢幕上 搖 晃著 ,給了自己毫不畏懼地 0 毅然緊閉的 雙唇 應對事 • 注 視 態的力 點不

量 的 那張 側 臉

等候

你

口

覆

若不 中止 攻擊 , 米妮 瓦 ·薩比的安全便無法獲得保障。我們已做好進行談判的準備

電的 聲音繼 續道 。米妮 瓦 · 拉歐 · 薩比 。 以吉翁之名作為國號 主 ·導過· 去吉翁公國

徵 的 卻 比家所遺 又混 在 留留 戰後的 下的 紛紛擾擾中失去了信息 孤女。於第一 。傳言中也指稱,「帶袖的」 次新吉翁戰爭以弱冠七歲登上王位 0 雖然有她已死亡的蜚言流語出 背後正是有她作 ,被奉為吉 現 為吉翁 , 紛 在 再 檯 興的 殘黨之 面 下 象

星…… 就是這 女孩? 府

仍

繼

續

在搜索著這

位亡

或

公主

利 迪 無法理解 0 明明 她 叫 奥黛莉 明明她 或許就是本少爺 見鍾情的對象 凝視視窗

裡

敵

機而

使攻擊中斷這點

,

清楚到不用瞻前顧後也能明白

0

這

裡

是羅密歐0

0

請

艦

橋

說

到了

加 屏息 0 點點閃爍的火線唐突地停下,「 擬 • 阿卡馬」的彈幕消失了 因視野邊緣所捕捉到的

的少女,再一次反芻了米妮瓦.薩比這與自己無緣的名字

, 利迪

雖 不 知紅色敵機的 動向 , 但沒有 新的光束源或推進器火光出 現的跡象。 這段通訊傳

明狀 有 疑惑 況 0 毅然地盯著前方的翡翠色 將諾 姆 機壓 低的 呼叫置於 瞳孔 旁, ,仍舊綻放著凜然的美感存在於視窗之中 利迪注視起奧黛莉 ·伯恩的 眼 請 0 沒有 恐懼 也沒

妮瓦· 薩比……她就是,吉翁的公主?」

像中的少女沉默不語 , 艦橋 對於諾姆機的 催 促 也沒有 口 應 就在不知道該如何去思考

*

此

什

麼的

情況

下

,

利迪呆然地漂流在時間靜止的戰場上

確 認過影 像了

青著臉轉頭 清 脆 旧 過來的伯拉德通訊長點過頭 員 精 神 的 聲音使 艦 內的 揚 聲器 , 用眼 顫 動 神指 , 也 讓待 示他維持迴路的奧特豎起耳 在艦橋的全體 人員身 心 朵 顫 動 聽著. 起 來 初

對

影像

入耳 的 駕 一颗員 聲

吟 : 橋 的 聲 音 由 從 就 於 沒有 前 連 聲音: 夏亞 方操控台的 吉 散 翁的 也 播 米諾 四 弗 模 茲 爾 那 副 夫斯基粒 長席 樣不 布 伏朗托 爾 起身 的 是嗎……」 子 聲 上校 調 , , 沉 與那 通 訊 重 就聽你們 狀況 眼瞼滲出凝重焦慮的 然後將 聲音自然地重合在 並 不差 視線掃過了只有空調 的 要求 在 吧 新 0 聞 蕾 起 或 亞姆 軍 , 奥特緊握 方的影像紀錄曾數 與冷卻 , 以及· 艦長 在旁靜 扇 聲 音 席 靜 充 的 扶 度聽過 地 手低 傾 的

的 塊 頭 遮 住半邊身子 ,穿戴淡紫色披肩的少女靜靜佇立的

裡

有

像是

被穿著深棕色太空衣的塔克薩中

校

,與其副官康洛伊

少校包夾而站著的

讓

兩 那 臉

身影

頰

正

陣

陣

顫

抖

著

驚愕地

睜

大的

眼

睛

則將 隔壁

目光投注於通訊操控台

0

伯拉德

通訊

長所

坐

的 的

人聲

音

的

操舵

長與

砲

雷

長

0

艦長席

,亞伯特緊抓住沒人坐的

司令席靠背

肥

厚

聽

從在 工業七號」 將其收容以 來,一 直沒有機 會 直 接見 面 而 誤 以 為 是 般 民眾 的 少 女

窺 閉 的 空氣 見 E 別說 雙唇 的 確 是毫不 譲澄 不 會 是隨 -畏懼 澈的 處 綠色瞳 , 纖 可 見的 細 的 孔 民 肩 注 眾 視於 膀 甚至透露 , 奥特 點的 如 著憤 此 那 個 承 表情 認 怒 , 她 在 , 有著 口 周 韋 以 某 布 透 種 滿 過 顯 特 7 別 只要 示 的 通 什 碰 訊 麼 到 中 好 影 0 像的 堪 似 就 稱 濃 會 副 烈的 觸 螢

自

|尊心

和

與生俱來的

氣質相乘醞釀

出的某種

特質

0

若說她是支配吉

一翁的

族後裔的

話

,

就

幕

能讓人認同確實是如此的特質……

應, 劫機 希望 看向了他 亦停 也不 犯一 但是 ĬĖ. 樣地佔領了通訊台 能動員警衛將塔克薩等人驅逐出去。 與佔 攻撃 為什麼?為何她會在自己的戰艦上?趁著戰鬥的 據通訊台時一 , 即 刻撤 退 0 ,沒有開 樣 , 於其間塔克薩對麥克風發出應答聲 康洛伊隨即將手放到了手槍的槍套上,打算威嚇半起身的 口做出任何一 奧特用著做惡夢的感覺凝視少女背後 句 說 明 0 敵 混亂硬闖進艦橋的塔克薩 人既然已對我方的 <u>,</u> 行人的目 光也悚 呼 叫 做 只 然地 我 出

「如此我們便保證米妮瓦‧薩比的安全。」

亞

姆

不將她還給我方嗎?』

項 附帶的 你 미 條件 以 當 成 還 有 談判的 餘 地 0 但 必 須加· Ŀ 是在本艦移動 到判斷為安全的 場所之後 這

『原來如此。不是俘虜,而是人質啊。』

陣 陣 地 抽 面 動 對 漂流過來的她靠攏 起 紅 色 M 來 S 的 奧 特看 駕 見其 一颗員 頭 盔 視 線朝 , 弗 自己 電波發訊 爾 伏 瞥 朗 托 源的判定 , 便 混 像 有 冷笑的 是 妳有在做 神 聲音 過 來 地 嗚 使 瞧 ? 向 握 了 著 奥特 蕾 麥克風 亞 小 姆 聲低 的 那 塔 邊 語 克 0 薩 與 蕾 不 側 亞 出 臉

姆 仰望感應器螢幕,答道:「方位是已經探查到了,但殘骸這麼多的話……」

不可能狙擊 ,是嗎?」

敵 人那裡 以 通 訊 。將視線移向 吸引注意 ,趁動作停下來時迎頭一擊。塔克薩的盤算似乎早我方一步先傳達 正 面的 主螢幕,奧特瞪起藏匿住敵機身影的無數岩塊 ,跟著又對伏朗 到了

托 7 「要稱之為談判,不確定的因素太多了」 的聲音感到心頭一冷

也沒有確實的證據能證明,影像中的米妮瓦殿下就是本人。』 ,就搭上本艦直接確認看看 如何?」

懷疑的話

那也是 種辦法 。不過這就必須請貴艦與本機同行 , 到我方判斷為安全的場所了 0

0

走的 話語 用著冷靜的聲音 0 真是腦袋靈光的 , 伏朗托說道。不吃對方的規矩 男人, 奥特想 。先不論他是否就是夏亞本尊 , 有空隙便編織出使局勢隨自 , 這 男人熟知名 己步調 為談

透露出了些 二微的 焦躁

答的側臉

判的

有的

進行方式

0

塔克薩

似乎也有

同

感

,

被稱作紅色彗

星

再世的男人

,

你還真是

慎重

哪 遊

! し戲該

這麼

話 自然會變得膽 我們會尊重人權。 我 方是 被您們定義 11 為恐怖 分子的組織 0 若不能被承認為軍隊 ,也不適用於國

際法的

將特殊部隊派遣到民用殖民衛星還說出這句台詞,可沒有人會聽哪

正處於挾持著人質在發言的立場

完全陷入了對方的步調 。不放過

哽住聲音的塔克薩

,伏朗托以平穩的聲音持續說

那

麼,這次則該我方提出要求了

0 我方希望你們交出從「墨瓦臘泥加」 回收的物品,以及與「拉普拉斯之盒」

有關的資

塔克

料

薩道:「代價是?」 攀在司令席上的亞伯特像是不自知地,將身子前傾而出。在所有人屏息守候之時

往後航程的安全。這麼說不知您是否不服?』

倒是沒有不服,但沒辦法做到。我方並未持有稱為

『拉普拉斯之盒』

的東西

。貴艦應該已回收了一架鋼彈型的MS

那是聯邦軍的資產 ,與『盒子』並沒有關係。」

這要交由我方來判斷。如果不能接受這份要求,貴艦將會被擊沉

氣 不理會一行人失去血色的臉,塔克薩放聲道:「你們是要無視俘虜的性命嗎?」 讓 人覺得並非威脅, 而只是將事實陳述出來的聲音化為風吹襲而過 ,凍結了艦橋的空

您目前

0

更何況

我 說 過無法確認那個人就是米妮瓦殿下本人。奠定於不確定因素的談判 , 是毋 須回 覆

的 0 伏朗托冷靜 地 回答 。將稍稍抬 起下顎 ,像是要吞進情緒而閉上眼瞼的少女置於一 旁 無

線 電 的聲音淡淡地告訴對方: 『給貴艦三分鐘 0

過了這段時 !間卻仍無法得到有益回答的情況下,我方會將貴艦擊沉。期待你們能做出

(明的判斷

<u></u>

不等塔克薩回

臉龐 0 短時 間內所 有人都不打算開口 ,苦悶 而沉默的 時間降臨於艦橋 0

[答,電波發訊便已中斷。塔克薩手握麥克風呆站著,少女則低垂著無言的

,要如何去接受什麼才好?

為夏亞 為了能各自接受這 件事 , 再世的敵人 以現況的戰力無法和敵人交鋒 個事 ,或許是米妮 態 並 將其消化而 瓦的少女 0 · -需的 即使想拖延談判的過程 切都缺乏可 沉默……但 是 確定的 要素 , 自己等人就連 0 唯

可

以

確定的 拉普

只有 被稱

拉斯之盒

的真

面

Ħ

也不知

道

特 也 有 想到 乾 脆 就答應敵 人的 要求 , 把搞 不懂虛實的 MS交出 去吧。 但 也 實 在

部下死去的艦長……不過 法 讓自 三認 0 作 為 名聯邦 ,這種想法是否才是顯示了指揮官無能的 軍 j ` 比什 麼都要緊的 是作 為 名在 這 廂情願呢?為了死守真 次作戰 中 , 讓 不只一 位

度,放話的ECOAS部隊司令在與奧特對上眼 記要擦拭 , 奧特注視塔克薩的背影 0 這是虛張聲勢 一瞬後便馬上移開 將手中麥克風緊握到就要捏 7 視 線 碎的 程

相不明的機密,誰有權力去強迫三百名餘的乘員與自己同歸

於盡

連自己額

頭的

油

汗都忘

「對於吉翁殘黨之星,他們沒道理會見死不救。」

這就不一定了。」

氣裡擴散,艦橋所有人的視線集中到了那處

或許是米妮瓦的少女出其不意地開口,讓塔克薩嚥下了接著要說的話。

漣漪在遲滯的

弗 爾 伏朗托是被人認為說不定就是夏亞的男人。吉翁·戴昆的遺孤,沒有理由 要珍

惜身為雙親仇人的薩比家末裔。 」

顯 露出受其氣勢壓倒的舉止也只有短暫時間 行人的視線當成吹過的風置之不理 , 或許是米妮瓦的少女抬起絲毫沒有動搖的 「這番話正讓 人認為您就是米妮 瓦 薩比 本人 臉

哪! 拉德通訊長眼 這麼答話的塔克薩 前 ,將槍口湊向了少女的太陽穴 丟下麥克風 從槍套裡抽出了M-92F自動手槍。 在吞 下 唾 液 的伯

若 是如此更理所當然。 為了讓 『帶袖的 裡頭的薩比派聽話 , 伏朗托不能對妳 見

救

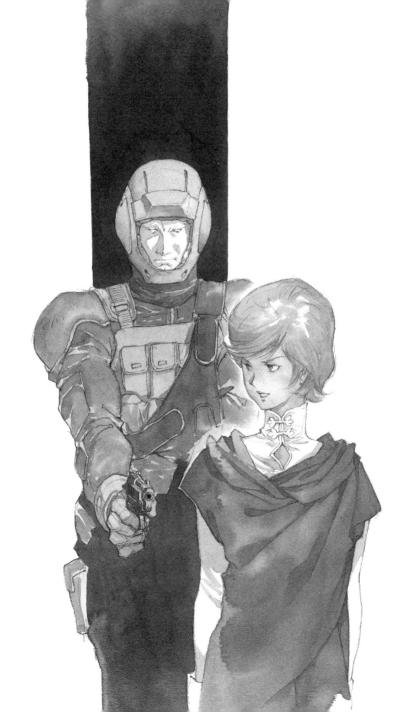

這麼天真喔 !

如果你這樣相信

,

就繼續和對方進行無益的談判好了

不過吉翁的武夫

並

不像諸位

想像到的 對於抵 吻 住自己的槍口不以為意 , 使看到的人無條件屈服的視線 ,凝聚堅強意志的雙眼直直瞪向了塔克薩 , 比任 何事物都更強 而有力地證明她的 。由其容貌無法 出 身

奥特嚥了口唾液 凝視起必定為米妮瓦・薩比的少女

東西 是軍人的義務。如果是吉翁的軍人 塔克薩的眼睛微微發顫,手握的槍口也微微抖著。在所有人注視著文風不動的米妮瓦的 勝敗已經決定了。 照理來說,在這個前提之下,把往後對於友軍的損害控制到最小 ,就會考慮在這段期間處分掉與『拉普拉斯之盒』

有關的

時候 她說的是對的。趁現在先把『獨角獸』 亞伯特像是想到一般地開口 説「沒……沒錯」,踹了司令席朝著兩人的方向 的電子零件破壞掉,處理過後再交給他們 漂去 我

們只要投降就可以了。

塔克薩與米妮瓦 ,都沒有移動 彼此瞪 視的眼 光。 亞伯特闖 入他們的 視線 道

噴了一 那個 是鑰匙 聲的塔克薩將眼光投向通訊面板 ,並不是『盒子』 本身 。只要將那個破壞掉 。康洛伊同時展開行動,從背後堵住了亞伯特的 盒 子 的安全也

讓 嘴 敵 米 知道 妮 瓦 也瞇起 我 方是認真的 眼 請 , 看向塔克薩手持的麥克風,以及迴路仍然暢通著的通訊 而故意不切斷的無線電 ,將預定以外的情報也洩漏 了出 去 面 一。現 板 。為了 在的

情況 如 此

便

現這 的 舉 樣的 康洛 ıİ. 表情 當蕾亞姆想採取行 伊將槍 , 但沒有台階下的康洛伊 [抵住不明事態而掙扎著的亞伯特腦袋 動制 止時 , 反射性移動 , 戰艦要員也對他投以臉色大變的目光。怒斥著「冷 的槍 。面對在艦橋內傍若無人地揮舞手槍 又轉向了她 。不妙 儘管臉

還真是帶有聯邦味道的景象,但你要怎麼做呢?塔克薩·馬克爾中校。」

靜下來」

的奧特,聽見忽然笑出來的米妮瓦嘆氣

浮現冷笑的目光看著塔克薩,米妮瓦持續說道: 有那個勇氣的話,就破壞掉『盒子』,將我殺了吧。諸位雖然會死,但透過失去『盒子』

與我

,也可以對新吉翁造成打擊。」

塔克薩的額頭滲出汗水。米妮瓦在嘴角刻劃下帶挑釁意味的笑 又或者是,就這樣什麼也不做地讓所有東西被奪走嗎?只剩 一分鐘猶豫了哪

從鼻子深吸了一口氣,塔克薩將手中的槍抵向米妮瓦的 。住手 ,停下來,這是她的計謀。奧特隨即要起身 額 頭 0 側 ,卻被 臉的 表情已經 「妳又用那種方式 0 消 失

瓦握緊住拳頭

說話 了。這樣不行啦!」這 道另一 個聲音所驚

開 啟 的 艦橋門口 , 有著 頭上綁著繃帶的少年身影 0 你怎麼連太空衣也沒穿 ! 越

接近 過這 麼說道而擋住去路的蕾亞姆身邊,工作短外套飄揚的 是收容的民眾之一— 不對 ,是那個搭乘鋼彈的少年 身影 0 在奥特回想起的途 不朝旁邊多 瞧 眼 中 朝米 少年 妮 像 瓦

是要逼退塔克薩那樣地站到了米妮瓦前面,用雙手抓住她的肩膀

那是看不見其他事物的眼神 奧黛莉,那種說話的方式只會將別人和自己都逼上絕路而已 0 面對塔克薩時一步也沒有退讓的側臉出現龜裂 0 離開這裡吧

,

低語

道

)納吉……」 妳不應該和這些 的米妮 瓦眼 神閃爍起來

事

扯

上關係

,

和我們

待在

起吧。

巴納吉抓住米妮瓦的手, 打算從現場離開 0 站穩了就快被拉走的身體, 米妮瓦使盡力氣

甩開· 少年的手

奥黛莉 !

我是米 妮 瓦 • 薩 比 0 並 不是奧黛莉

伯恩。」

妳在 說什麼 妳就是奧黛莉啊。 不管是騙人的還是真的 對 我而 妳 就 是奥黛莉

像 這樣 IE 面地受到反駁 ,對她 而 言或許是第一次的 [經驗 0 嚥下一 口氣之後,米妮瓦緩緩

地低下了頭 朝著打算再度抓住她的手的少年,塔克薩喝斥: 還不住手!」

「這不是小孩的道理可以說得通的時候。離開這裡。

「你說我是小孩……那麼,奧黛莉又算什麼呢?

「她是新吉翁的要人。和你不同。」

嗎!

才沒有

不同

?!我如果算小孩,奥黛莉也是小孩。把小孩當人質,就是大人該做的

事

遲 幼的側臉所驚 鈍 的腦袋被 從全身發出的聲音 ,奧特馬上將視線背向了他,剎那間 腳踹開的 1,堵住了塔克薩的嘴,就像是要將遲滯的空氣吹散那樣 ?滋味,奧特看著被稱作巴納吉的少年 , 無線電的聲音響起:『時 。被那感覺比自己小 間 。一邊體 到了 孩還要年 0 <u></u> 會到

訊 薩 不發一 息傳達給各部門 讓我聽貴艦的回 行人的目光投注向 語。已經……不 奥特 答 _ ° _ 對 艦 方面 長 ,從開 ,接著又轉到塔克薩的 又看了 頭就沒有選擇的 一次巴納吉的 餘地 側 方向 臉 0 與蕾 0 垂下手 亞姆相互點頭 中的自 動手槍不 , 將重啟 動 戰鬥的 , 塔克

並

非對其有所期待

0

只不過

, 在

群動彈不得的大人之中,只有他看準了出口

。這

種

感

覺確實出現在奧特心中

*

固定帶綁 浮在空中的麥克 住 自由的右手則握有手槍,塔克薩什麼也不做地呆站著。明明像手槍這 風,受空調的風吹拂而搖曳著。塔克薩沒有意思將那拿在手中。 種 東 左手被 西

經無法再派上任何用場。

也是 對上 有人都不說話,也不和巴納吉對上 一目光的 , 奥黛莉也低 所有的乘員都 , 是坐在艦長席上的男子, 下頭 , 默默不語 自光 環顧算不上 但 各自注意在別的 他也不肯回應巴納吉的 寬敞的艦橋 方向 ,巴納吉等著有人來說些什麼。 , 視線。 彼此背對著對方的臉 塔克薩也是 , 亞伯 唯 所 特

的聲音短短宣告。

的沉

默是怎麼回

事?當

巴納吉這麼想著

,

再度將視線轉回奧黛莉時

我了解了

線難

電過

什麼不做任

何事?為什麼可

以保持住沉

默?像是所有人都

時,『 践了 在等待別人

種

『我方將擊沉貴艦。

話 僅 僅 如此 0 通訊被切斷,停了一拍的時間 , 要來了!」像是艦長的男子的怒吼聲響

對空防禦!MS部隊,各自進行迎擊。」

巧齒輪 部 屬 連 絡 頭 , 但是 艦橋隨即變得人聲鼎 的女性軍官抓緊操控台 卻 不會自 己行動或是停止 沸 • ,開始對各部門傳達指 日 開 始轉動 受到 與 , 便會團 瞬前全然不 示。其餘乘員也紛紛和各自 結 致讓 同 的 巨大機關 喧 噪 所 壓 運 作 制 起 , 擔任: 來的 而 伸

扶

通訊

席靠背上

的巴納吉

將其無依的

視線游

移向

前方窗

0

軍

Ĺ

也

是

種

Ī.

作

重

新 手 的

0

這 在

樣的感慨攬於心裡

自己又該怎麼做

才好?巴納吉於內心自

問

如 百 T. 敝 那 般 , 軍 人是確立有分工 制 度的 職 業 0 就 連 艦 長 也不過是這 此 监 輪之

黛莉 此 擬 演的 讓 阿卡 協協輪 世 被立 也只 馬 轉 是 場 動 這艘 所 的 齒輪的 到底 束縛 戰艦本身 是誰 角 而 色 不能說出自己的 ?將軍 , , 讓人覺得他應該沒有 也是被當成 , 聯邦政 話 府 , 顆齒輪裝 首相 所以說 決定權 , 或者是亞納海 不定被稱 設 在叫 連 似乎 做 為上 軍 一隊的 一級的 姆 身為新 電子公司 人 巨 大機 吉翁 也全都 ?不 重要人 器 中 樣 對 0 若是 、物的 亞 如 果 如 阑

所有

人都

不過

是

顆

齒輪

的

話

畏懼著

拉普拉斯之盒」,

即

使用

上人質也要將其守護住的

又是誰?難道說被稱為組織的機關本身擁有了意志,要人類來服從嗎?

不就好了嗎!?

號交錯飛舞的途 光束隔著窗外拉開 中 , 巴)納吉 火線 [仰望默默呆站著的塔克薩 ,殘骸爆散的光輪照亮了艦橋 ,大叫 0 這種 : 把 事 太蠢 7 盒 子 1 那種 在艦 東 長等人的 西 交出 怒

據顯示奧黛莉的憂慮會成為現實 說 奥黛莉將頭抬起。 這麼強調的巴納吉 不定是這樣。但是,那又怎麼樣?誰也不知道它的 新吉翁要是將 ; ¬ 那麼 。 一 , 你能負得起責任嗎?」因為塔克薩開 為了連內容也不知道是什麼的 「拉普拉斯之盒」拿到手裡,又會有大規模的戰 真面 目究竟如何 東西 , 竟然要大家 一時的 也沒有 強

如果到最後發現藏於『盒子』 中的力量是確有其事,而殺死了更多的人,你要怎麼向

硬

確

實的 爭

發

起 而

死 證 生

死者與遺族們道歉?你打算怎麼補償他們?

股

震動

傳到

腳

下

,巴納吉漂離地板的鞋底浮到了空中。

窗外那邊光束交錯

,膨脹

的

爆

去了接著想說的話

光照在塔克薩 續 呼 叫 對方」 的半張 並 重 新 臉上 握起手槍 0 從說不出話的巴納吉身上移開 體格有如摔角手的部下露 目光,塔克薩 出回神過來的表情點頭 看向身旁部 下說 接住 消

繼

漂在空中的

麥克風

停止攻擊 ,否則米妮瓦 薩比將受到處刑 0 這並非虛張聲勢

衝 的 聲音掩蓋了僵 硬 的 說 話 聲 , 警報與損害報告的 怒吼 重疊 。繼續 呼 Щ 對 方的 下

以 的 及 給 與各自被賦 艦 槍 長等人 朝 向 予的責任相 連 奧黛莉的塔克薩 百 無 視 人質繼續 應, 所定好 , 都 攻擊的 已經不 的 角色、選 敵 期待如 方駕駛員 項 此的 , 作 都只是在扮演著被 為能 明明只要調 夠 解 決此 整 仠 點角度 麼 決定 0 埋 好 首於 就會· 的 角 眼 色 有 前 其 而 戰

酿 請 龃 (嘴巴

他

選

項出

現,卻不肯去實踐那

點的偏移。就像現在的自己一樣,被責任這字眼的

重量

堵

住

只 責 顧 保持住 眼 漸漸失去能環 所 以 前 沉默 大人才無法說出真心話 的 自 保 0 用自 如 顧全體的 果因 己沒有 |為這 那種 視野 樣 而讓 資 0 , 裕 然後在遇到 巴納吉突然這 1 • 界這 沒有 個 權限之類的 怎麼做都 全體受到毀滅 樣想到 說 行 0 法讓 不 越是守分 的話 通的 責任 時 , 到 所 候 越容易埋首 時 在 , 大人一 變得 就將責任 曖 定會 昧 於 推 自始 這 到 自己的 別 麼說 至 X 身

吉注 矩 說 的 己並 視自己的 X 們 救 沒 所 有足 編 她 手 織 的 掌 話 以 出 拯 的 , 要有 救 柵 世 欄 界的 承擔世 , 就是: 資格 界重 1 界的 與 權 量 重量 限 的 覺 嗎 悟 0 已 一經沒有期待任 就是 這 П 事 嗎 何人 0 這 做 此 些什 沒 有 麼的 任 何 悪意 ili 理 而 巴 守

還沒有

深刻體會到工作的意義與痛

楚

,

只覆蓋有

層薄薄皮膚的手掌

巴納吉不認為這

規

彼此的體溫給對方 如果是為此所 必須做的事情的話 , 巴 納吉什麼都願意

樣的手能承擔世

界的重量

0 但是

,

可以碰

觸得到奧黛莉

0

可以抱住她逞強的纖細

身體

傳達

可以了嗎?」

……只要撐過現在的狀況就

喃自語後 , 巴納吉抬起頭

只要打倒那架紅色MS的話,就不用拿奧黛莉當人質了吧?我做!」

眼,巴納吉轉過身去。雖然背後也有感覺到

奥黛莉

投注的

記視線

,

朝楞住的塔克薩瞥了一

鈕 但受到停下腳步就會不得動彈的恐懼所驅使 我打算要作什麼?在巴納吉閉上眼問起自己的瞬間 搭上通往下部甲板的電梯。 全身的熱度集中到了太陽穴一帶。被 將手放到電梯廂內側, 一陣一陣脈動 巴納吉頭也不回地衝出 而來的熱度催促,解開 ,就快關上的門板傳來夾住了某種 按下了通往MS甲板所 艦 橋 頭 在樓 上繃帶的 層的 東 按 巴

電 梯 內的亞伯 再度開 啟的門板那端 特 對著皺緊眉 有著穿上太空衣的 頭的巴納吉笑了起來 亞伯特身影 把手撐在門口 讓矮胖身子滑入

西的

跡象

下。 記得你是叫巴納吉對吧 , 小 弟?」

將門關

Ë

戴著頭盔的臉突然湊了過來。巴納吉握緊汗溼的拳頭

196

朝 四 方放射出對空火線的 _ 擬 . 30 卡馬」, 是一 道斷續地閃爍的巨大煙火。讓碰 觸到

煙

火的 殘骸連 鎖出 爆光 , 在暗 確宇宙中描繪出光之饗宴

來, 「 紅色 擬 M S 阿卡馬」 新 的火線聲勢又稍微減弱 安州」 推進器火光的殘影微微發亮,於虛空中留下了尾 插 入這場饗宴 0 利迪 對白 看見,爆發的 I皚的 船體施加直擊。橘色的火球膨脹開 反射光使紅色敵 機浮現

就是你!只要你不在……!」

蹤影在閃爍間

便消失無蹤

,

E

。其

身 , 與機體 ;失去單腳的自機變形為WAVE RIDER,利迪將腳踏板踩到底。加速的G力襲向全 衝突的細小殘骸發出使神經不快的聲音 0 如果撞 到大一點的殘骸的話就完了 , 旧

利 迪不顧這 些。一 邊亂射內藏於盾牌內的光束槍 , 像這種 退下吧!」 , 這 種……!」 利迪 Щ 道

,就不用執行這麼討厭的作戰了

0

只要你不在

瓦 薩比 新安州 對自己而言只是奧黛莉的少女當人質的作戰 從殘骸飛 向 另一 個殘骸 ,有如在嘲笑殺到 面 。簡直就像壞人做的事嘛!管她是 前的火線般地 迴 避 著 利用 米妮

薩比家的末裔還是誰,挾持人質面對恐怖分子的我們又算什麼?

盒子』又怎麼樣!所有人,只為了這種無聊的東西 |就得……!

體 麼想著 , 利迪讓 變形為MS型態,發射起頭部的60 ,邊讓機體舉起距離再度蓄能完成只剩幾秒的光束砲。 「里歇爾」 更往前一步地推進。糟糕哪, m m火神砲 。瞄準蹬著殘骸左來右往飛翔的紅色機 血都衝上腦袋了。 隨著倒數到零而射擊出 興頭 上的 腦 袋 的 隅 剎 這

那 , 縱轉 沒有 迴避的 迴避的空間 新安州」回過身 。太過深入了, , 以手持的光束步槍朝利迪狙擊 會被宰掉 0 利迪咂嘴作聲 ,看到從橫 而 來 向伸 展 而 去的

火線掠過「新安州」,使其亂了軌道。

新安州」, 迪立 利迪感受到自己全身的 即 採取迴避行動 , 讓機體 i 熱度 飛 躍 向 氣冷了下來 旁 0 緊接著 , 隨光束突進 而至的諾姆 機

逼

迫

白

光束

『冷靜下來,利迪少尉!守住順序。』

激烈衝突的光刃於虛空中迸散出火花的光芒 拔 出光劍 , 砍向 新安州」 的 話姆 聲音 隔著無線電響起 0 新 安州 也 拔 出光劍 兩 者

年 紀已經 到了 , 但你不同 0 就算得啃石頭度日也要給我活下去 你還有非幹不可的

事要做……

卻沒有 高 空間 熱的 粒子束兩度 光束砲 也仍在蓄能中 、三度閃爍出干涉的光芒, 0 7 別在意我 快射 使兩 !! 機混亂交錯的身影浮現。想介入其中 利迪手足無措地聽見諾姆如 此開

コ怒吼

『不要讓同伴的犧牲白費。你應該……』

突然傳來的雜音,掩蓋了接著的話語 。爆炸的光球在眼前膨脹,像是浴血 喚著的利迪腦袋變成了空白 而立地受其光

片 芒照射的 身心的最深處 , 短暫地 無法活動身體 新安州」,顯示在螢幕上。「諾姆隊長……! 。「新安州」 0 的單眼不遜地亮著,像是在憐憫帶傷被留下的敵機 被打斷飛來的諾姆機手臂擦過身旁 Щ , 那張開的 手掌擷取走了 樣

利迪

「你這混帳……!」

什 手指放到了 麼非做不 利 迪盡 光東 可能 可 的 你他的 事的 地擠出 扳 話 機上 了渾身的 , 就只有擊墜 0 蓄能結束的警 氣力 酿 , 將紅色死神的 前的 敵 示 機 聲像是過了時 而 E 壓迫 0 將諾姆深植於 感 機地響起 逼 口 本少爺是駕 心心的 話語用 駛 開 員 , 0 利 要說有 迪 把

讓 過 7 對方 擬 衝 • 阿卡馬」 顯 等待 示了 諾 敵 姆機 無力化的必要份量的話 人再度接 痕 跡的 近 黑雲 0 那 像伙的 閃爍單 光束 ,那麼下次一定會接近到極限 眼 步槍 的 的 新安州」 彈藥也 繞到機體 不是無限 的 下方 意圖對自己做出 如 0 果它還 利迪裝作失察放 需要確

是

百

歸

於

盡

世

Ħ

願

發便 足 以 致 命 的 攻 擊 0 阻 達 一十公 軍 卷 內 時 就 是分勝 負 的 時 候 0 只 要能 夠 報 箭 之仇 就

體 的 姿勢 相 距 0 發動 離 縮 全 短 身的 0 姿勢 面 從 協 感 調 應 浴器 喑 噹 畫 面 , 縱 捅 向 捉 敵 機 頭 九 , + 利 迪在 度 的 對方突破 里 歇 爾 三 十 龃 公里 新 安州 的 瞬 間 正 轉 換 面 7 相 對 機

臺 捕 中 無實 捉 到 失去右 看 《際感 首 的 來 雖 擊 敵 要過 是如 的 機 腳 朝 詞 來了 斜 使 此 彙 羅 向 得 機 列 偏 A 0 體卻 無法 所 1 M 過 埴 В 滿 去 A 無法固定於預定的 報任 C , 0 機 連 利 握 動産 何 迪 人的 著 雖 操 7 生 縱桿的 期 刻 了 誤差 待 踩 下腳 角 , 度 指間 自己將會 0 踏 當 像是 也 利 板 僵 迪 , 一察覺 被 硬 如 但 扯 住 他 同 的 標 明白 時 向 那 靶 Ė 邊 經太晚 地 剎那 樣地 這 朝 樣 是 左 死 7 , 來不 傾 利 去 , __ 斜 迪 0 就 -及的 度於 察 知 在 到 腦 視 裡 會 野 那 被 被 中

是由 另 如 血 漂浮 方 11 紅色 臟 面 於 也立 敵 機急 殘 步 骸 脈 刻 採 澽 汪 動 洋 著 改 取 的 變 7 , 擴 軌 白 迥 皚 散 澼 道 母 於 渾 , 艦 虚空 動 脫 所 的 離 放 中 利 與 射 的 迪 出 里 波 , 來 豎 歇 動 的 起 爾 汗 在 毛在 接 昨 觸 全景 天的 的 航 戰鬥 式螢 路 0 中 幕 難 也 裡 不 察 成 面 那像 知到 尋找 著 的 伙 這 波 也 感 動 種 覺到 感 的 覺 來 源 1 此 嗎 0 宛 ? 時

利

油

將

游

標指

向

鬆

散

地

射

出

火線的

擬

.

711

卡

馬

۰,

使

其

擴大顯

示於

畫

面

失去左

舷

彈

股

波

動

吹過

亨

架

駛

艙

內

部

射甲 船體 搭配 板的 的 船體中 白色裝甲 央,構成艦首的第 完全依 人形模造出的 彈射 甲板打開了閘門 機體 、自額頭斜斜伸出的 , 架 M S正被送到射出位 [獨角

與

鋼彈

<u>_</u>

: !?

械臂帶著專用光束步槍與盾牌,綻放妖氣的白色機體站上了「擬・阿卡馬」的彈射 與不禁低吟出口的 利迪呼應 ,護罩裡頭的複眼光學感應器閃爍發光起來 0 甲板 左右的機

※

裡是第 彈射 器 鋼彈』它……!」

通訊 長的 句話 使在 艦橋 的 全員 將 目 光 投向通 訊台

莉

*

妮

瓦

拉歐

, ,

薩比

也注

視起副

螢幕

聽著自

三的

心

臟跳

動出

聲

, 奥黛

安裝 右手拿著裝填 在 彈 射 的 有 五連 內 與外 一發能源 , 複 更 CK 數 監 的 専用光 視攝影 機捕 東 步 捉到 槍 , 左手 的 裝備著與 獨 角 獸 影 機體色 像 , 顯 為白 示 於多功能 皚 顏 色的 螢

艦 牌 長置於 白色 機體模 旁 , 米妮 仿起 艦載 瓦的 機等待著出 目光於螢幕中追著已於彈射器裝著完畢的 擊 的 時 機 誰坐在 1 面 !? 他 住 獨角獸 手!_ 0 將怒喝 能讓 的 那架機 奥

特

體動起來的人只有一個。他到底打算作什麼呢—

誰? 起 的 叫 跡 象 做亞伯 艦 忘 記 長並沒有 自 特的 將 己 通 正 男人 訊 下達離 用 切 槍 斷 艦許 1 指 著米 , 還 可 **%妮瓦** 是 0 죾 快 知道: 口 來 塔克薩也 使用方法呢 ! 通 訊 朝螢幕 長 ? 雖 判斷 重 看 複 得 呼叫 八成 入神 是後者的米 , 0 獨 呼 角 叫 獣 妮 鋼 瓦 卻 彈 沒 , Ξ, 在 有傳 艦 駕 來 駛 橋 口 員 找 覆 是

朝 個 數太空衣當中卻沒有 男人的 百 似乎身 令 開 這 席 瞬 , 便看 誾 話 移 為亞 動 到所 或許 的 米 亞 婋 納 找的 伯 海 瓦 會 特 想 亞 知 姆 亞伯特 到 道 伯特的 公司幹部的他 0 受到 面 件 外 驚 事 身影 部 正漂了 嚇 操控機體的 0 幾乎 而 0 進 * 擺 , 同 來 知道 出 妮 防 時 瓦 方法 無計 衛 地 架勢 塔克薩踹 獨 角 可施地 0 米妮 獣 僅 止於 將 是 瓦環顧艦 視線 地 瞬 拉普拉 板 《轉回螢 而 揪 橋 向 斯之盒 , , 亞伯 在站立 幕之後 臉裝 特隨 作 著 的 , 連 即 進 不 鑰 以 知情 接 行 匙 豁 즲 I. 作的 要是 出 地 道 的 複 那

「你這傢伙……!是你讓那少年搭上去的嗎?

的

無

恥

神

看

卣

塔

克薩

瞧

呱見這些

的

米

妮

瓦確

信

自

己的

直

覺

並

沒

也 以 逼 揪 問 起 的 對 眼 方太空衣的 神 朝 向 那裡 領口 0 亞伯 塔克 特獰笑 薩 道 龃 大言不慚地回答道: へ驚 覺 到 圃 轉 頭 過 去 的 我只是融貫了所 奥特艦 長等 X 有 起 人的 米 要求 妮 瓦

而已

我盡 可能讓他帶了裝備 0 RX-O的性能是掛保證的 。即使是外行的駕駛員 也可以為

我們爭取到足以脫離的時 間

這就像是把 7 盒子』 雙手 奉 上給 新吉翁 _ 樣 0 你竟敢……!

我說過 了吧?那只是鑰匙,並非是盒

子就打不開

0

聯邦的權益被保護到了

你也不會有意見吧?」

鑰匙壞掉的話

掩

蓋住塔克薩

子本身 0

難得透露出情緒的聲音 ,亞伯特悠然自得地繼續道:「

好了結果……」 又一 次, 這次是伴隨著讓全身血液消沉的不安 背對推開亞伯特如此低吟的塔克薩 , 心臟高聲跳 米妮瓦重新朝向顯 動 。 一 示著 你這傢伙……已 「獨角獸」 的副)經算

沒必要擔心。 巴納吉小弟會好好打的。直到RX-0被破壞為止 螢幕

隨著慣性漂流 ,背部撞到了牆壁的亞伯特說 。對於通訊長的呼叫不 做回 應

是繼承了畢斯特家之血的人所受到的因果報應嗎?或許是的 自己是為了被破壞 獨 角獸」 駕駛艙內伺機出擊的巴納吉,並不知道這種盤算正在背後運作著 ,為了連同「盒子」的祕密一 起被消滅 , 。但是,他並非受鐐銬或義務驅 才讓人送上了「獨角獸 0 巴納吉 不知道 這 會

他

在

此 使 分 Ť 明 控 白 這 如 樣的 此行 制 的 台 瞬 間 他 事 0 到 , 就 0 剛 連自 要走了 巴納吉是 才 為 己 止 都 0 那 被 所 想 更單 自律 像 貼 不 附 住 到 在 純有力的 自己 的 的 感情 東 西 手 掌 瞬 衝 ___ 間 Ŀ 動 湧 崩 丽 的 • 熱情 潰 Ŀ 肌 膚之主 , 所 米 推 妮 面 動 體 亙 , 會 像 正 , 要踏 到暴露自我的恐懼 而 是要趕 坐上 開 再 通 也 獨 角 訊 П 獸 不 長 那 來 的 的 樣 駕 米 地 道 駛 妮 將 路 艙 手 瓦 0 用 湊 加

巴納吉,快停下來……!

盡

聲

音

叫

出

來

※

落 備 而 儘管從 不 薄 0 胸 會 到 相 用 前 影 護 較 П 於 剘 響 單 以 於 作業 畫有象徵畢斯特財團徽章的獨角獸 伸 列 看 獨 得出 出 觀 角 複 用 獸 0 數 身 顏 太空衣 材 軟管 色 而 曲 開 是配合了 線 發 , , 品質 連接著手臂與手 出 , 在這 的 更高 駕 之上 駛 獨 的 裝 角 還 玻 , 点 裝備 璃 比 肘 纖 起 機 的 , 維 了含耐 體 在簡 耐 與 般 色 柔 G 的 的 單 装置 性 G 霍 純 的 裝置 塑 駛 É 設 裝 膠 , 計 , 卻 與 所 並 紅 上搭配有 天 生 製 無 色 為 命 的 猻 的 軟管是 維 \overline{H} 色 縫 持裝置 重 , 線 不至 混 口 使 從駕 織 說 繁瑣 全體 的 布 是 胁 背 更 , 的 形 裝 成 為 心 特 象 內 狀 功 洗 色 變 部 鍊 護 地 得 甲 的 通 讓 俐 材 配 濄 0

套駕駛裝內藏有藥理性地減輕G力負荷的 系統 0 照道 理 會 在NT-D發動時 跟著啟

雖然是透過滲透壓 的 [無痛 注 射 , 啟動時還是會帶來些 一微刺 激 喔

動

待

在

起降

指揮所

的

亞伯特的

部

儘管自稱是秘書

,明顯是受過相關訓練的

男子

是? 透過 無線告知 那 指的是RX-0 。對於藥理 解除限制器後的狀態。 , 注射這類字音感受到令人發顫的寒意 雖然不能任意發動 , ,巴納吉反問:「NT-D 但你曾經運

用

過

次

沒

間

題的

0

到

成 华 進 1 男子的 好 用 獨 的 角 聲音有著像 獸 内 盾 吧 駕駛艙之間 , 不管怎樣 在安慰巴 , 他)納吉的 都 行 想起自 0 只要能 味 道 0 逼退 直被這類 在 亞伯 那 架紅 特的 聲音從背後 色 M 安排下 S , 爭 推 巴 取 著 納吉穿 到 把 逃 走 0 的 簡 駕 單 一颗裝 時 說 間 就 就 是被 好 直 0

就 爆 在 炸光 判 斷 是 以 C 否 可能辦到 Ğ 所重 現 此 事 , 像 的 遊 理性 戲 畫 半已停止 面 般 的 前 薄薄 情況 F 片的 , 巴 宇宙)納吉 直 視映照在全景式 螢幕 Ë 的 無

操縱桿 行 忽然 會 成 向 為 標靶 無線電宣告:「 銳 利 的 套用 某物於虚空中 著迷你 出動 M 準備 S的模式結束了安全檢查 的 點凝聚 , 完畢 。 _ 使巴納吉豎起背脊 沒有回答 。彈射器也沒有開始進行倒數的 , 巴納吉握 上的雞 住位於線性 皮疙瘩 0 座 待 椅 在 這 兩 側 裡

跡 的 不

接合處

, 踩

下腳

踏

板

象, 只有想制 將彈射器的管制切換成 止自己的 通訊員聲音從艦內完全公開的 了由 橋 作 無線電 傳來。 或許是察覺到異變的

凝聚在 虚空中的某物增加了其 (鋭度 艦 統 俯 操 視 過螢幕內毫無動靜的 彈射器 把目 光 移 口 IE.

的巴納吉將所有力氣縮到了 腹部 0 強制 解 除 ! 這麼叫 道的同 時 , 巴納吉解 開 7 彈 射 器 的

吉把目光朝往光束飛來的方向,右手拿的光束步槍則保持在射擊位置 腳 跟底 爆炸的光線與衝擊波在腳邊炸裂開來。 的鉤架鬆開 , __ 獨角獸」 的機體輕輕地離開了 將即刻遠離的 中板 擬 0 隨後 • 阿卡馬 ,飛來的光束燒毀了 放在 誠底 巴

的 腦袋激動起來 打開 , 描準畫 巴納吉 富 , 自動捕捉穿越殘骸急驅而來的 股勁地將指頭扣向發射扳機 紅色敵機 看到了!」這樣叫道

「去吧!

閃光膨 與操縱桿連 脹 開 來 動 的 龐 機 械手掌 大的能源奔流震撼起 扣下了光束步槍 獨角獸 的 扳 機 的 機體 剎 那間 0 同時能源匣排 防 止 Ħ 眩的遮罩 出 空 彈 也 抑 匣 制 送 不

上下一發彈藥裝填到槍機上

比起敵彈遙遙粗上許多的光軸於殘骸汪洋中奔馳 , 才直擊在直徑約三十公尺的岩塊上

長

面

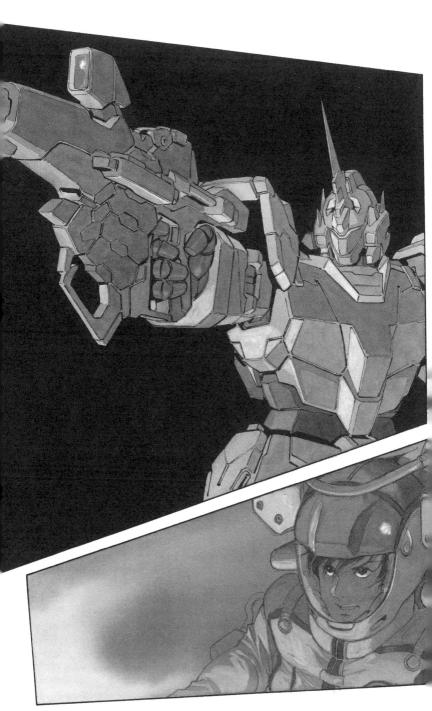

瞬時灼熱爆散的岩塊便在虛空擴散出無數光芒。那化作了光之旋渦 塊背後的 重整體勢 !敵機也捲入其中。像是對想像之外的威力感到遲 照在紅色裝甲上,機體採取了迴避 行動 疑 , 被稱為 ,發散出衝擊波將待在岩 「新安州」 的敵 機慌忙

好厲害……!」

浮現而上, 1 0 巴納吉對於壓倒 將光束步槍四 使他嚥了 發份的能源匣一 性的 口唾 威力目瞪口呆,另一 液 次射盡 , 方面,自己是否能用得順手?這種想法現在 獨角獸」的專用步槍威力足以稱作光束麥格農

*

主砲……方位也 如 果普通 的光 不 對 東是 0 讓 人認: 火線 為會是新出擊的敵方M _ 的話 , 那則 是該以「 火球 S所射出 來表現的某物 的 若認定是敵 艦的

什麼東西……!!

覺地重新戴起頭盔時 意湧上身體 渲染為弗 ,那異樣的 爾 火球」 伏朗托色彩的戰場 略過了不到五公里遠的空間 , 正要被另外的 某種物體 , 使安傑洛感到 所侵蝕 戰 慄 不自

那 不 是光 接 連 東 射 砲之類 來 的 第二 的 玩意 , 第三 0 兀 一發火 敵 戰 球 艦 射 主 線 砲 雖 的 雜 M 亂 Е 無章 G A 粒 , 但 字 畢 塊於 一竟 威 虚 力驚 空 蕑 爍 L , , 使 可 不 親 -能掉 衛 隊 機 以 輕 浮 現 1 其

當作 肉 盾 的 殘骸 陸續 爆散 , 新 安州」 看 來像 是 為 迥 避 而 費 盡了 心力

M E A火箭 砲 嗎?可是 , 這速射性……

性 時 間 堪 Tri , Ħ 稱 有 射 著 在 程 M 無 S 距 法 離 所 連 堪 攜 射 稱 行的 的 不輸光束砲 致命 武器中 缺 點 擁 0 的 有最· 蘊 攜 含與其同等的 大級威 行 武器 力的 。會是什 M 破 E 壞力 麼? A 在口 , 火箭 卻擁. 中 砲 有 重複叨念 , 相 在蓄 當於 能 光束 時 , 握緊球 比 步 光 槍 束 型 的 砲 速 更費

瞬

間

安傑洛看

到龐大的

能

源再度在

極近

距

離掠過

只 夫就 會造成輕微燒 僅 鬆垮 是流 彈的 崩 解 傷 那 成 道 Ī 但 能 堆 是由火球飛散 源 廢鐵 ,擦過了 0 掠過 瑟吉 而 的 出的 少尉的 衝擊波持續襲來之後 高能源粒子熔化了 吉拉 . 祖 魯」。 , 機體的 其機 要是步槍彈的 體以腰部為界折 設製甲 , 瑟古 話 |機僅 , 在 成 在 這 1 距 會 兩 離

半 的 瑟吉 , 活生生 就 機 連 被被 议 無線 一被拆 爆 一發的 電 開 光 呼 的 輪 叫 上半身與下半身於虛空漂流 所 的 空間 吞沒 也沒有 無線電忽地傳來沙沙雜音 0 怎麼 1 !? 短 暫 時 在 間 啞 散播於真空的 無 的 安傑洛

響起

沉

重的

低音

衝

擊

波讓駕 前

駛 作

艙

内 段

誏

散

兩

束

再度射來更早

步,

安傑洛將光束砲的

扳機扣

到了

底

「只是擦過便被擊破了!!那到底是……!

錯 繞 7 讓 到背後 X 認 對 就 連 擴 為是殖 0 海莉 散的 安傑洛 姐 民 爆 衛 光 這 庫 裡雖只能 星 魯斯 一碎片 安傑洛 也 的 一被其 將 顯 殘 示出 骸 視線移 逼 0 退 粗 為 糌 爆 向 , 繼 的 散 戰 場 承 C 的 了 G 殘骸 0 聯 畫 不 邦的 像 擋 知 是第幾次的光芒搖撼了 住 , 那純 去路 惡魔之名的M 白 , 急速 無瑕 的 敏 停的 機體 S 0 比 必定 那 新 虚 過 是 空 安 於強. 州 , 直 錙 力的 彈 被 接 命 敵 沒 機 中

的 伏 行 朗 動 由 柯 托 朗 他 0 E 似 中 校的 [迸流: 尉 像 似 非 的 戰 也 像 開 場 光東照亮紫色的裝甲, 玷 始 鋼 污了 張 彈 開 0 援 的 護的 幾乎化作空白的腦袋滲進漆黑的 機體慌忙 火線 飛避 射 但安傑洛並沒有認真看著 出 , 的 重 光軸 整 了態勢的 掠 過了 Ĥ 悔恨 色敵機 新安州 0 自己. 安傑洛自 0 這不 則 扣下了 正 是思考 **慢到** 打 算 扳 握 過後 機 繞 到 緊 操 自 其 所 縱 腳 做

信 賴 龃 (忠誠 由 其 而 牛 的 白 負 所 編 織 出 的 清 高 布 幔 , 大 這 擊受到 T 決 定 性 的 污 染 0 即

安傑洛理解到自己現在已經失去了一個世界

使

再

怎

麼

洗

污點

也

不

-會消

失

彻

無法

買

新

的

來替

補

就

再

彻

無

法

П

到

原

本

狀

態的

意

義

而

言

M

的

指

尖陣

陣

發

抖

著

藉 由自己不扣 扳機 , 也毋 須扣扳 機所 成立的至高 無上 # 界 , 已經不 復存在 那 架白 色

破壞了這個 世界 與至今那些玷污了自己, 不只一次地奪走自己世界的 穢物們 樣

讓我……讓我射擊了啊!!

在忘我的境地下扣起扳機,安傑洛狙擊起進行迴避運動的白色敵機 。 曾 一 度被弄髒的

何手段

。從瞄

準畫

面裡看著來回逃竄的敵

, 安傑洛機械性地持續扣下扳機。你也被這雙手給玷污吧! 就不用 再客氣了 0 要將其擊墜 不管用任

機 話

,

*

續 移 動 雖 的 說 物體 是以亞光速 0 可怕 的 飛 來的 是 , É 時 M 候 機 Е 的 G 前 A 粒 進方向 子 彈 與敵 , 也不是那麼容易就能打中 方射線水平交錯的 瞬間 以 每秒數 意即 木 公里 是從 速 度持 Œ 前

方就是

從

Ī

後方受到狙

擊

的

色敵機的 方 便是空間 , 設法將敵人誘導 大 此 動 , 向 戰 總之就是要乙 門的 而想集中對其追擊 實態 到 另 0 字形 狙 機的 擊 地 側 來 射線上 也 便差點被遠距離飛來的光束給奪去雙腳 П 熟知此 移 動 現 道 在 持續慣性飛行五 巴納吉所 在有 僚機的 面臨的 情況 秘以 , 下 正 Ĺ 可 就會被當作是停下 其 說 中 是這種 機就 手法 會 去追 掛 來了, 意紅 逐對

,

打中

一一對一……不對,是三對一嗎。」

的 敵 機 邊 對 0 T掠過 只 要 頭 接受紅色傢伙的誘導 上的 光束感到 涼 意 , 巴納· , 交錯於三次元的十字火線就會襲擊過來。 吉於 中 低 喃 0 紅色 敵 機 , 以及 兩 架從遠 口 不 距 能 離 支援 被

太陽穴 冷靜 下來 陣 巴納· 陣 地 吉 脈 0 動 雖然不記 著 0 與 頭上 得 綁著帶子 但你有接受過訓 , 將 意識 練 凝聚於襲向自己的 才對 0 是那 個 |人訓 目 練 標 你的 那 時 感 覺

光束步 ク槍 0 顆 彈 匣 有 五發 , 把預備的 算 進去則 還有 + 發 訓 練時 沒有 彈 數 麗 制 的

巴納吉朦朧想起。

樣

0

左來右

往移

動

著

機

體

,

巴

)納吉

邊拔

出

掛

在

獨

角

獸

腰部

的

備

用彈

匣

裝

填

進

經

變

將駕駛艙給烤焦 從全方位 能 壓迫而 白白浪費子彈 來,冷冷刺激著汗水濕透的肌 別看漏 。巴納吉從全景式螢幕中追著紅色敵機短促閃爍的推進器光芒。 了敵人,要緊緊咬著。不要杵在被逼的 膚 0 現在 這 瞬間光束說 一方 , 不定就會由 要變成逼 人的 T某處 那 方 殺氣 來 0

眩遮罩 軸 擊 只閃爍了 讓巴納吉將臉背向染上白色光的螢幕 兩擊 瞬 獨 , 角獸」 蒸散的 細 的光束步槍噴出火光,熱燙的麥格農彈殼氣勢磅 小殘骸便在彈道上 0 紅色敵機迅速翻身 刻劃出 無數光輪 , 0 這陣 敵機失探的警報 光影 亂 礴 舞 地 扼 排 在 殺 出 駕 Ī 0 駛 防 粗

艙 內響起

號 , 敵 眼 對 機 睛 物探 的 看 反應卻到處都找不 知感應器 上下左右 熱源 0 雖能 探知感應器 著 收 到 0 無數的 擬 |殘骸 711 兩 卡 邊都沒有 在周圍 馬 的 流動 雷 反應 射 訊 • , 對物探 號 , 邊感覺到冷汗大舉流 以 知感應器的 及只剩 架的 書 我方機 面 幾 出 乎 巴納 被塗 體訊

光是將自己誘導向僚機的

別線

,

紅色敵機一發也沒有射擊。

雙方就連同

個對決場

地都

的

機

體

0

光束擦過

0

命中

装甲

的

殘粒子

,發出

像

小

石

頭敲

擊般

的

聲

音

,

巴納吉感覺到

兩

腿

成 全白 口 ·惡,根本接觸不到……!」 混於其中 -的幾個熱源究竟是敵機 還是飄散著爆發餘熱的金屬片

方爆發 還沒站上。受焦急所驅使而射出第三 極 近 距 離擦過 的 M E G A粒子 彈照亮 發 ,隨即讓機體橫轉的巴納吉,看見凶暴的光芒在斜後 獨角獸 的全身, 横 白 G 力作用 在受衝擊波 拉扯

緊緊壓 -來的 次直 視野 迫著 擊就 映 0 照 安裝在 會 出 過 敵 來 影 駕駛裝 , 0 順從 巴納吉驚險 上的 即 刻的 氣 囊膨 地 直 覺 重 脹 握 踩 開 起就 下 來 腳 , 要整 踏 防 板 IL 個 駕駛 , 巴納 脫 手 員 的 吉 的 操 m 縱 面 液 桿 移 衝 動 白 機 腳 體 部 • 面發射光束麥 瞬間 鄙 暗

格農

0

E

大的光帶撕裂虛空

,

輕靈避身的紅色敵機身影浮現於殘骸之中

「好近……!」

格農 到懷裡 彈 皮膚 排 1 , 彈 當巴 而 [聲音] 出 納 的 古這 豎起了雞皮疙瘩 震 動 麼想的 聲 0 紅 瞬 色 間 敵 機横 他 巴 (轉避 納吉不自覺地扣下步槍扳機, 的 呼 開 吸聲由無線電深處冒出 光束攻擊 毫不減速地 用身體感覺到最 0 接近 7 只 (要不被打 獨 角 獸 中 後 被 的 貼

『就沒什麼大不了的!』

這麼說著的尖銳聲音刺入巴納吉

冝

中

直 拉 線 起 地 操縱桿 色敵 脱 離 機的 1 0 危 原本 險 單眼燦然亮起 品 時 域 間 是趕不上的 0 紅色敵機的 , 其光劍的刀刃由腳下掃了上 , 光劍千鈞 早一 拍讓 背部與腳部推 髮地砍過空中 來。巴納吉 淮 器點火的 餘留黃 色色調 一發出慘叫 獨角獸 的 殘 , 光 還 股腦 刻 是 於 地

空中

無防 撫 裡 促 進 背脊的 備 到 與 意向自動擷 地 的 其 做 說 同 7 邪 明 步 直 的 惡寒意睜 一線運 機 取 大裝置 監 沒有 體 動 內 大了 操縱 的這幾秒 部 骨 能 酿 的 骼 讓 請 搭 必 要 載 0 自 全精 不自覺地將左 於 己 指 正 的 神 獨 受到 感應 就 角 是 獸 狙 這 框 臂盾牌朝 擊 個 機 體 體 嗎…… 0 , 太過 發揮 的 精 掛 面 機 神 前 意 如 動 感 伸出的 紅 此 力 應 談裝置 色的 自 言自 拾 剎 傢 想 那 伙 語 起 得 慌忙 7 駕 道 , 駛 M 的 0 Е 巴 巴 間 員 從 G 納 的 納 吉 A 亞 感 吉 粒 伯 雁 子的 對 波 特 顧 起 於 那

光彈 便 滿 布 在全景式螢幕上

束 Ż 覺 沒錯 悟會受到 光束彎 直 擊 Ĭ. , 光 1 東軸 0 儘管 卻 原 在 先的 盾 牌 射線鐵 前 頭 就 灣 定會 H 直 開 接 來 命 , 中 猶 機 如 體 風 壓 , 簡 的 直 衝 擊 就 像是 **一波搖** 被 晃 機體後 看 不

的 壓 力扭 是 I 曲 力場…… 1 彈 道 那 !? 般 敵方的 聲音 由無 線 電 傳來 , 巴納吉 在未理解事 態的 情況 下 將 視線移

0

的 成 較 光 白 Ź 會 左 I 0 力場 看 讓 表 右 以之前 人聯 不 面 裝備: 見的 的 0 多重 想到 用 於控 力場 直被隱 於 花朵 喪甲 左手的 制 0 藏 核融 將 -擴張於上下, 0 米諾 盾 住 合 的 牌改變了 : 夫斯 員 反應爐 形 基粒 火裝置 爐 裡部的裝甲 形 子 狀 心 為 的 保持於 中 , 可說 這 心 種 , 放 也横 力 壓 是完全不 場場 縮 射 狀 移 狀 , 扭 熊 展開 滑 一同的 移的 曲 , 後的 7 而 裝 輪 光 對 甲 東 M 那個形狀與其說是盾 廓 的 隔 E 如 著螢 彈 G 司 道 花 A 幕 粉 瓣 0 吸引 子 般 原來是盾 產 展 生 開 7 7 ·巴納吉: , 在 牌 牌 偏 本 周 向 , 還 身 作 的 韋 光 崩 形 内

藏 有 紅 1/ 伍 型 敵 的 機 I 力 露 場 出 產 疑 然惑的 生 器 舉 , 做 動 出 0 確 r 認 對 光 機 東 體 兵器用 無 損 , 的 保 這像 護軍 伙 還 撐 得 住 嗎? 在 中 這 麼 低 喃 的

進 步槍)納吉 , 叶 把準 出 T 皐 原 瞄 本堵 准 Ż 住 紅 的 色的 氣 息 隊伙 H 起 全 身的 汗 水冷下來更早 步 , 巴納吉 將最 後的 彈 闸

」裝填

既然這樣的話……!

的 必 īE. 要 將 F 方 0 冷 的 牌 朝 靜 敵 下 機 向 來 連 前 狙 續 頭 擊 射 墼 巴 , 就 納 兩 吉 次 定能 發 0 能 射 打 夠 中 防 光束麥格農 禦 0 住 第 從 遠 墼 的 距 離 朝 光芒照亮紅 來 著 的 混 光 進 東 爆 攻擊 色 散 敵 的 機 的 殘 的 話 骸 裝 碎片 , 甲 就 沒 0 , 再 有 而 輕 打 率 算 氣 地 潛 漫 到 自 動

回 在 時 激 的 動 爆 巴納 經 發 起 來 晚 的 光輪 的 7 腦 , , 中 紅 馬 膨 色 這 E 脹 樣 M 大 而 S 貫 開 叫 介穿駕 道 的 , 單 大 的 眼 駛 小 巴 納 忽 殘 艙 (骸變成) 吉 地 內 竄 的 , 於 警 -螢 黑色 紅 報 幕 色 聲 那端 敵 痕 而 跡浮 機煞停 感 到 , 其 現於 膽 Ť 腳 寒 則 螢 來 0 的 踢 是接 幕 向 瞬 Ŀ 1 間 沂 0 收 射 警 獨 拾 出 報 角 7 掉 第 獸 了 __ 四 來自 嗎 的 墼 ? 腹 下方 朝 正 0 面 理 挺 解 出

超

過二

+

噸

重

的

錮

鐵

硬

塊

,

以

其

質

量

搭

配

F

速

度

的

力

道

激

列

衝

突

後

的

結

果

為

機

體

來

的 的 敵 以 7 X 飛 扣 破 圣 彈 壞 會 且 部 製 咯 性 如 此 類 吸 開 呤 的 的 的 收 作 反 , 結 作 先 便 聲 0 是 論 爆 明 用 , 與 炸 明 大 儀 力 心恐懼 Ü 7 為 表 0 嗎 板 為 ? Ë 獨 層 喑 ·受到 空氣 百 經 出 角 出 收 的 獸 空氣 現 G 拾 護 被撞 力 罩 掉 0 機 壓 對 緩 護 體 泊 方了 罩 和 拉 的 7 形 後 性 扯 成 方 衝 能 的 為 突 7 從背 什 時 看 這 腦 種 袋 麼 的 不 浮 ? 後 東 見 力 道 西 現 是 的 襲 預 軟 來 這 , 在 旧 墊 的 此 測 決定 疑 至 並 強 0 問 我 無 撞 大 勝 G 後 方 法 到 敗 的 將 力 X 面 的 褪 足 板 壓 彈 要 去 以 迫 道 -民 的 住 震 0 中 我 碎 頭 巴 IП 還 比 讓 全 盔 納 占 帶 身 護 不 不 在 骨 罩 之所 背 到 這 身 頭 個 後 的

半 0 駕 駛 員 的 能 力 在 於經 驗 與 才能 以 泛

擊 , 愐 被 推 驚 線 L 的 性 座 衝 椅的 墼 由 巴納 背後 吉 傳 來 知 覺到 使 所 冰冷的 有 思考 雲消 水由 鼻 霧 散 頭忽然流 0 這次受到 出 0 原 了由 來 是 前 方 獨 而 角 來 獸 的 G 力 襲

雅 的 機 這 體 不 是偶然 重 重 撞 0 預 向 測 了直徑約 到 流 動 殘骸 五十公尺 的 軌 的 道 石 , 塊 敵 人打著讓 自己

與

石

塊

衝

突的

算

盤

而

使

出

腳

踢

眼 蓮 膜 機 點 , 半 所 動 包 力 無意識 只 (要看 覆 迥 避 的 地 見紅 方 伸 敵 面 機 色敵 出 逐 光東步 • 閃爍的 漸 機 喪失現 不停 槍 警報訊 歇 的 巴納 實感 地 拉 息 吉 近 , 我 距 , 會就 自己空虚 看 離 到 的 這 最 舉 樣 後 動 的 死了嗎? 地 便 扣 麥格農彈 能 F 得 扳 知 這樣的 機 0 的 朝 在 手 正 矇 想法 雕 面 0 傾 的 讓巴 切 瀉 視 的 出 野)納吉的 捕 光之瀑 切都 捉 到 骨 被 布 發 半 血 亮 0 肉 透 靠 的 明 此 單 咯

到 吱 救 擦 我 不了 , 起來 什 | | | | | 都 奥黛莉 還沒辦 , 也 到 一無法報答父親將這 • 擬 . 阿卡 馬 還沒脫 機械託 付給 離雷 達圏 自己的 , 別期待 紅色敵 機也 眼 前 連 敵 機散 道擦 一般出 傷 都還 的 沒沒受 一般氣

體 化作

內

續 道

發 風

埶

潮 連

, 的 沉

曝

露

起

頭皮將頭髮

同拔起的壓迫感之下的瞬間

, 巴納_·

吉又知覺到了那

般

從 持

不理

會 燙

默處世

的

大人們

搭

E

獨

角獸

的

時

候開

始

……不對

還更之前

從遇

到

爆

發

出

T

微

薄

的

光芒

之中 出 奥黛 0 莉 不 脈 動著 的 會 時 只 候就 有 0 巴 這)納吉 在 樣 深處 , 應 知 點起: 該還 道 股 的 有 _ 可 熱潮 熱 以 潮 做 的 0 讓 事 和 血 , 她 液 這 在 通 麼 過了 對自己說 起才能 被恐懼 生 著 出 填 而毫 的 滿 的 熱潮 不退去的 身心 , Œ 如今正 從全 熱潮 亨 在 的 穿 毛 個 透 身體 孔 額 噴

收 上 审 納 0 宛 巴 縫 於 若 隙 背 納吉 間 被 面 便 的 雷 幻 野開 綻 光 視 放 劍 到 出 握 的 這 紅 柄 樹 股 色 豎 木 熱 燐 起 , 潮 光 裂 , 也 成 面 一穿透 罩 兩 段的 卞 了 的 構 複 角 成 眼 展 機 光 開 體 學 作 的 感應 V 精 字 神 器 , 感 模 頭 應 仿 部 框 L 兩 體 類 側 , 眼 的 集 腈 組 束 件 在 閃 出 後 獨 併 , 角 從 反 轉 潤 展 開 了 __ 半 的 的 各 卷 單 角 0

的 TITI 熾 白 1 的 熱 色 甲 丰 沙 起 滑 N T D 腕 M 塵 來 S 移 與 展開 爆 腳 0 發 自 1/\ 課 後的 性 傳 動 數 眼 地 發 點幾秒內 來 見 活結果 擴 揮 鈍 狀 散 機 重 態螢 動 , 衝 力的 的 便是比起原本的 擊 幕的 , 機體 變身」 裝備 機 脱 體 於駕 結束 離 꾭 7 示逐步 駛裝臂部 後的 殘骸群 狀態大上 變化 剎 那 的 0 紅 循 , , 背後 色敵 卷 等 環 装置 同 的 噴射 骨 機 的 獨 骼 啟 背包 動了 的 光劍插 角 灣 全 螢幕 與 精 進岩 腳 神 部 感 0 塊 應 儀 露 表板 表 出 不 框 皮 符合其 體 的 擴 推 , 使 淮 張 顯 嘈 器 名 , 示 各 湧 變 稱 #

這 種 瞬 間 爆 一般力 , 加 速性能 與之前操縱的感覺完全不 樣 馬上回 轉 過)機體: 的 紅 色 敵

磨 來到 機 巴 敵 迅)納吉 機背 速 脫 持 後 離 續 了現場 受到 追 起乙字形逃 致 0 不放 命性G 過 力所 應該看漏了我方的 逸著的 搖 晃 敵 機 , 儘管身體 0 方才還 敵 機的 !無法像樣地接觸到的 面受到像是 舉 動 , 燃起 要被沉重 推 進 機 器的 影 一液 體壓 , 「獨角 現在 潰的 獸 經 感覺折 能 瞬 時

「這就是『鋼彈』……!!」

易地

捕

捉到

1

意識

與機體完全

盲

步

,

巴納吉知道自己的

神經

正散

布於機體的

各

個

角

落

頭 盔 , 臟 就 像瘋 連 頭 也沒 犴 似地 辦法 敲 轉 起警鐘 , 但 操縱 , 被壓 並 無不 迫在線性座 便 0 大 為從 椅 E V 的 字形 全身好 的 熱 複劍天線 0 由於頭枕的 發出 金色 扣 光 具 輝 古 定 , 反 住 應

著推進器火光,鑽動於殘骸縫隙間;著巴納吉意識轉動頭部的「獨角獸頭盔,就連頭也沒辦法轉,但操縱

錙

彈

會

預

測其思考

將

敵機

捕

捉

到

E

丽

0

間

歇

性

地

閃爍

的紅色傢伙

0

很快

但

,

也不

-是預

測不到它的

軌

道

我看得見……!」

爆 炸 樣 開帶有濃稠黏度的空氣 地 熱了起來。 慢了, , 巴納吉 巴納吉握 雖 有 住操縱桿 É 覺 , 旧 。心裡的 早上一]悸動變得更加快速,全身 瞬預 測 到 其 思考的 -獨 角 像 獸鋼 是要

拖 棤 發光的 轉過)機體 尾巴 宛如 紅色敵 可 機採 視雷射般 取迴避 的 火線殺 運 動 心向了 從對方的 敵機 姿勢協調推進器火光預測到之後的移動

不待操作便齊射出了固定裝備

的

火神

砲

0

以

É

發中有一

發的比例安排在其中的

曳光彈

軌道

,

鋼

彈」閃爍出早到一

步的火線

。射擊的震動搖

晃起駕駛艙的途中,

認為 納吉 似乎是讓對方認真起來了的 聽到了如此 嘆道的無線電 通 瞬間 話聲 , 0 突然翻身的 對於交雜有畏懼與喜悅的 敵機便踢起近處 敵 的 人聲音感到 殘 骸 冷 , 巴納

烈 地 時 的 採 光芒張 取 由 靠 著腳 F 1 應對 往 調的 開 Ē 掃 在 , 殘骸 早 力道 的 光劍 步 汪 反轉身體 洋 反 刀刃佔 應的 中 據了他的 , 鋼 敵機 彈 直直朝巴納吉衝來 抽出 視 野 光劍 0 在 動 0 彈不 兩者的粒 得的 0 被 子束衝 身體深處 繞 到 腳下 撞 在 , Ż 覺醒 起 當 的 , 巴納吉這 敏銳 比 爆 意識 炸 更 麼 為 主 鮮 想 動

是 又要與 打 開 7 我為敵 接觸 通 了 訊 嗎 的 , 迴 路 錙 嗎? 彈 敵 : X 的 聲音清

晰

地敲

打著耳

朵

,

巴

納

吉

沒有

時

間

多想

,

便

「你不撤退的話,奧黛莉就……!」

放

聲

叫道:

撤

退

吧

!

來 1/ 鋒芒相 刻 重 整 對 的 旗 光劍 鼓 彼 巴 此反彈 納 吉看 準 Ż 邊 1瞄準 將 殘留粒子像煙火一 書 面 那端的紅色 敵 樣地 機 , 灑下 卻 又被 啉 7 架機體 我來 包 的 夾 間 他 距 遠 快 離

1/ 刻 朝 垂直 方向移動後 , 從斜後方衝來的光束便掠過了敵機 0 緊要關 頭 迴避了 攻擊的

敵

升

!

如

此

開

的

其他

聲音

所

驚

巴

哦……!

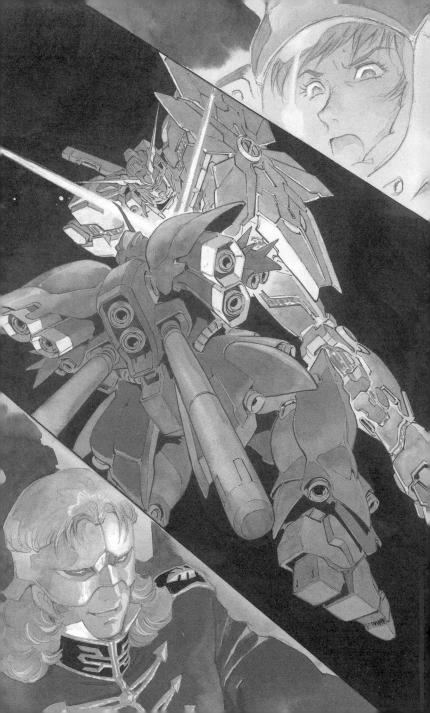

在

起

,

在

虚空刻

下了大而

長的光之十字

架

機 會 , 又被 , 這 麼叫 不停歇地 道的 思考使火神 射 出的 粗大光軸給絆住了腳 砲 放手 射擊出 去 步, 兩道_· 愐 火線狙 讓機體無防備地暴露在巴納吉眼 擊 向 紅 色 敵 機 前 好

來雖 機型 止 於 態的 有 此 瞬 面 性急 身 連 , 影 巴 射)納吉 剛 機 , 那 從 體下方盾 機 腳 配合我 動 下 性 而 卻 渦 牌 方 機 讓 , ___ 所 體 裝備的 人覺得頗得 瞬間又變形 的 舉 光束 動 改 變了 要領 槍 成 , 我 7 0 方的 M S 獨 是 角 獸 利 可變式M , 迪 失去單 的 少 尉 方 腳 S急速接近 向 , 對吧 的 0 兩 X ? 架 型 繞 機 體 如 到 而 張開 此 了敵 來 0 在 才 的 機 火 中 下方 以 線 為 低 喃 戰鬥 0 看 僅

迥 火線: 淵 的 雅 彼 散的 交叉 此 的 碎 點像是 意 片之時 識 相 要將之吸 連 , , 巴 巴納吉)納吉 入般 看 有 見直: 地追 了 逼 接 逐 П 命中 著 紅 其 色 機 的光芒在 敵 體 機 壓 0 道 受火線捲 紅色 感的 裝 ||感覺 甲 入的 0 爆 殘 紅 發 骸 色 爆 敵 散 機 的 開 態勢 來 , 當 崩 敵 潰 機 字

「收拾掉了嗎!?

做 7 捨棄背後裝備 次沒看 腳 的 跟 燃料 帶中 槽 彈的 進 行 敵 脫 離 機像傾倒般地 的 舉 動 0 被 圃 П 奮 轉 所 , 煞停 激 昂 的 的 推進 心臟 痙 器 火光 攣 起 發亮 來 , 後 面 削 接

拖 著 紅 色燐光的 尾巴, 獨角獸」 奮 不顧 身地前 進 0 用 盾 牌擋下敵· 人的長距離光束 越

血

液

衝

到

頭

Ŀ

的

灼

熱感

所

控

,

巴納吉追

擊起露

出

背部:

的

敵

機

渦 較 從無線電 大的 殘骸 那端 這樣傳 後 來 , 就 但 能 沒 看 有關係 見紅色傢伙的機影 0 巴納 吉讓左機械手掌握著的 0 7 別這樣 ,不要太過深入!』 光劍發出 振動 利迪 朝 過少尉的 腳 踏 板

口 能 地 深踩 下去

光劍 野 環 膨 為 螢幕閃爍 脹 的 血 開 手 瞄準器重合到 色所充滿 來 動 操作與感應波效果相 就像即 、藝言生口 0 就 將要爆發開 標誌浮現於儀表板 連 起。 為 何會 紅色敵機唐突地迴轉 如此都不去思考了 來地緊緊壓迫住全身 乘,一 ,敵機背影就在眼前 氣加速而 去的 , , 其單眼直直看向巴納吉 巴納吉將幾乎於零距離下捕 0 心臟要裂開 \neg 鋼彈」 0 追著紅色敵機 切染成了紅色, 了,沒辦法 便在 呼 。駕駛裝的 急速 吸 捉 到的 0 腕部 時 變窄 敵 [氣囊 機 的 的 循 龃

『好天真啊。』

飛 來複數光 敵方的聲音從無線 軸 , 爆發的 火花擴 電 底 部 散於 冒出 鋼彈 對 激 動 與敵 起 來的 機 之間 神 經 潑 了 冷水 0 接著 ,從完全不 同的 方向

退 不 是遠 在 後 面 距 ! 離支援的 利 油 這 光束 麼 叫 , 出 而 的 是 聲音 由 極 近 讓 距 他 離 麻 的 痺 攻 的 擊 指尖發起抖 0 巴納 吉反射 來 性 地 伸出盾 牌 讓 機 體

般 張開的 搵 取 到 異形MS被定位到自己正 巴納吉 打算 頭 的 感 應 面 波 , , \square 納吉感覺到腦袋變成 獨 角 獸 的 頭 部 組件 迅 片空白 速 迥 轉 0 四片莢艙有如翅膀

後

翅

膀

的

右

機械臂

握

為拳

型

,

毆

打

白

鋼

彈

的

腹

部

肉體 襲 , 墼 重 新 T. 握 業七 起 操縱桿 號 的 時 四 經經 片 晚 翅 7 膀 四片 是從 翅 一般的 哪 來的 粗 莊 ? 巨 為 體 紅 色敵 掩蓋住全景式螢 機 所 吸 ΞĨ 走 幕 的 的 意 識 百 時 , 沂 氣 似 П 到

損的 蟲的 左臂 輔 , 隠藏 助 臂 與 臂 右 捉 連 肩 住 7 百 頭部 前端 鋼 的 彈 部分都 組 件 的 熔 機 被 化斷 掐 體 住 開 , 7 衝 擊 0 確 傳 認 入警 到 果 示 然就 燈 閃爍的 是那. 架 駕 四片 駛 艙 翅 中 膀 0 的 機 具 體 莢 之後 艙 仍 四 是

破

去 田 巴納吉的 沒辦 在 那端 法 J 肉 减 爆發 所 緩 揮 的 出 首先 衝擊 螢幕 的 那樣 搖 劇烈地 晃起 , 這 閃爍 機 拳 體 華 起來 麗 , 衝 而 突的 0 沉 既 重 力能 然被三 地 打 到了 朝駕駛艙 隻隱藏 ·身體· 層捉 上 衝 0 來 數十 住 的 , 構 話 噸 成 重 機體 出 份 無法 量 最 前 脆 被 衝 弱的 打 擊 飛 隔 零 到 著 伴 後 道 面

體

便

短

路

Ī

冒 喧 光 作 的 亮 響 嘔 鐵 叶 相 物 才 撞 以為 弄 的 髒 巨 響炸 頭盔護罩 正急速 一裂開 跳 動 來 , 的 最 , 後只 心 轟然膨脹的空氣襲 臟 看到四片翅膀的單眼染得朦朧起來 悄然靜 了下 來, 向了巴納吉全身 白色的 火花 便在 0 眼 線性座 前綻 , 巴 納 放 椅 連 而 的 出 同 支柱 視 0 從 野 便 失 中 起

緊

維

到

極

限

的

肉

體

與

精

神

崩

潰

,

只

剩

通過了

機械

的

神

經

在支撐著

鋼彈

_

的

身

形

224

熱潮」)納吉折 被冰冷的黑暗 騰得像是塊破 吞噬 布 的 而 肉體擠出 去。 對不 不成聲音的 起 奥黛 I 聲音 莉 0 逐 步 最後的 變回 獨 熱 角 潮 獸 化作 的 E 了水滴 人 腹 部 曲 眼 深處

*

出

連定位於正上方的

紅色敵機也無法多瞪

眼

,

巴納吉失去了意識

中 湧

踩 翃 膀 下了腳踏板 涌 遠 看也 隻輔 司 觀 助臂捉著 測 到的燐光急速消退,「 鋼 彈 的機體 ,開始閃爍出推進器火光 鍋彈」 逐漸變回 獨角的M S 便連思考的 利 迪從螢幕看見四片 時間 也 不花地

0

等等啊

軸 近 便 錯綜於 用盾牌裝備的光束槍絆住敵人腳步, 光束砲已蓄能完成 里 皼 爾 面 , 前 但只要四片翅 , 利 迪立刻 後退 膀還抱著 但四片翅膀會讓我方這 0 不是遠 鋼彈 距離支援的 就不能對其狙擊 光束砲 樣做嗎?才這麼想 而是更細 0 只得 盡 的 , 光軸 複數光 可能接

儘管是極近距 是感應砲嗎……! 離下 的 政擊 , 感應器就連接近警報都沒發出

由

四

面

八方逼迫

而

:來的光束亮光在全景式螢幕交會

,

錯綜的

反射

光

照亮了

鴐

駛

艙

操作

顫 動 的 機 體 , 衝 出四 片 翅 膀 派 來的 感應砲 裝置包 韋 的 利 迪 , 大 為 無 計 口 施 而 咬 起 7 噹 唇

則 戰 場 由 的 四片翅 切都 吧 0 膀 在 紅色傢伙之所以中 來拘 最初 禁 就設 0 趁著我 計 好了 方被 彈給我方看 0 那架紅 新 安州 色的 , __. 像伙 定 吸引住的空隙 也在 他們 新 安州 的 計 , 四片 算之中 扮演 翅 誘餌 膀 才 , 躲在 被 引去的 殘骸 旁邊 鋼

是賭上

抵 說 擋 , 住 攻 鋼 擊 彈 的 會 鋼 0 出 彈 大 為 擊 Ė 會出 在 先 經 前 是事: 撃 的 的 先算 戰 不確定因素才 Ħ 進 , 就已 上去的 經經 事 充分 態了 這 樣設 地 0 讓 只靠 計 敵 的 嗎? 人 知悉我方的 擬 ·應該 • SIII 卡 不 馬 是 無力模 0 對於 的 現 樣 有 新 戦力 吉翁 對 那 是 夥

無

來

可惡……-

起 機 拉 的 斯之 體 狀 顯 的 況 竟 然瞧 狀 盒 F 亦 損 態 傷 表 有 若 衦 部 起人 示 所 是WAVE 關聯 位 更 的 動 0 的 複 , 數 不 M 衝 RIDER型態 視 管怎麼等 S交給那 出 窗 .感 掩 應 蓋住全景 砲 變 此 包 像伙 形就是沒有 韋 就 之後 能 式 0 追 螢幕 念頭 得 , 利 E 被 由 迪 一敵 閃 實 此 便 機 爍 行 催 發 的 起 促 不 警告燈 機 取 後就沒了接下 能 體 而 把 淮 代之的 號 行 錙 填 變形 彈 滿 是 機能 來的 1 駕 亦 即 駛 思考 即 不 使 艙 全 似 是 的 平 在 , 警 雖 失 與 報 等 去 待 拉 單 墾 普 著

預

備

迥

路

無法啟

動

損

傷

控

制

系統

也

無法使

其

復

原

嚐

試

過

所

有

想盡的

辦

法

確

到

Á

機已化為廢鐵的狀態後 ,利迪呻 吟道 「王八蛋!」 然後搥向了儀表板 0 眼見受敵機拘 束住的

鋼彈」 的 記亮點 , 逐漸 遠 離感應器圈 內 就與待在其中的 駕 殿 員 起

是那個 小鬼……那傢伙為什麼要……

下地 的 抓 握緊抵在儀表板上的 聲音 了人質 0 那個傢伙 , 又作繭自縛的大人甩在 , 那個 拳 頭 叫 , 巴納吉的 利迪低 喃 旁, 民眾 0 答案他 只有他採取 、少年 明白 , 是為了救她而搭· 0 那道 了行動。完全不管她是否就是米 透過. 無線電 Ŀ 鋼彈 傳來 的 叫 0 將 著 騎 奥黛莉 虎 妮 難

瓦 薩比

對 內 也要活下去……你這樣講 然後 利迪感受到爆炸光消失的虚空寂然地冷卻而去 一無痕 放跡的 自己又獲救了 記諾姆 機這樣問 是要我怎麼做?要如 在許多同伴 的 刊迪 , 殞命的宇宙中, 找不到任何答案地呆站著。敵機已經不在感應器圈 何才能夠報答你們的 只有自己被留了下來。 死?環 顧 就 滯留的 算得 殘骸 啃 石

頭

*

閉 地去擊墜它 1 眼 請 , 想 像 是這樣 過 自 吧。 動 砲 台 轉 群 頭 掉 向後方瞄 頭 的 軌 道 過 後 _ 眼 , 瑪莉 , 如 姐 此 將 判斷的 視 線 轉 瑪莉 輔 妲催促散開的 助臂抓 住 的 白 感應砲 色 M S П 歸

駛 逼 又 員 E 向 是什 失去 絕路 前 地 麼道 直 的 敵 線 鋼 性 彈 理 艦 呢 會 攻 _ 擊 ?儘管這 的 派 出 外 而 去的 形 錙 , 是與 彈 老實 額頭 是在 度 É 拉普拉 來看 高聳 料 想的 著縮 , 斯之盒 可 範 以 成 斷定 嚋 _ 角的 內 相 駕 , -繋 天 的 線的 度 貴 與上 重 M 1 一機體 次對 讓 S 人覺得 0 從 戰 那 時 與 是 不 外行 司 知 後退 個 X 沒 Ţ , 只 兩 0 會 樣 即 的 使 卣 被 駕 前

說 剎 帝 但 駕 利 並 駛 非 艙 的 如 傳 指 此 來 尖 哪 輕 微 7 震 如果 接觸 動 , 不 迥 瑪 中彈給 路 莉 的 姐 平. 停 對 靜 止 聲音. 方 想事 雕 瞧 如 情 的 0 話 在 並 , 駕 莉 就 齊 抓 驅 不 的 到 朵響起 這 新 個 時 安 州 機 1 以 左 我 機 雖 械 然 手 想 掌 這 觸 麼 碰

沒有 中 尉 在 的 話 我 或 許就 被擊 季墜 1 感 謝 妳 瑪 莉 姐 庫 魯 斯 中 尉 0

此

瑪

姐

耳

!

<u>_</u>

體 磢 口 , 答 判 雖 過去 斷 0 那 並 此 對 比起這些 其 許 沒有受到 航 自 行 嘲 並 , 直接 無大礙 弗 爾 當瑪莉 命 伏 , 中 朗 的 姐 托 事 我只是遵 繼續開 例 的 聲音 投注 從 真 摯地 1 視 一校的 線 我 關 響 明 作 起 1 白 戰 起 0 在 計 //\ 腿 畫 瑪 對方的聲音領先 莉 而 帶 E 姐 大 所 0 為 知 瑪 焦 範 莉 痕 韋 姐 而 以 不 變 内 步 帶 髒 傳 表 的 他 到 情 紅 的 1 地 色 頭 這 機 新

盔之中

架機體。』 妮 瓦殿下會被敵艦抓住是在料想之外 0 雖然我想盡速將她救出 現在要優 先確

敵

0 這沒辦法 人所剩 0 的 如果 戰力不足已經為我方所知。 「盒子」被搶走,附近的敵方艦隊會有動員的可能性 如果能得到您的 允許 , 我也可 。在回歸 以獨. 自前 「帛琉」

之前,被敵 可是……!」 人包圍並不有趣

利」一同失去。妳要忍耐 包含政治性手段在內 ,救出殿下的機會還有很多。不應該在此逞強,連中尉與

利帝

將試 進了無線電 是演技的 深的 行, 隱藏起這句話也是說給自己聽的沉重,伏朗托道。在那個場合採取了對「她」見死不救 就戰略 不明來歷 眼光看向了「新安州」 架「吉拉 而 ,就體現在 言是正確的 ·祖魯」 。但,那真的全部是演技嗎?根本說來,一 的單 .個戴面罩的男人身上。「……是。」一面這樣 進入航道上 眼 。接著 , 『上校 ,幸虧您沒事!』其他的聲音如 切行動都讓 回答 瑪莉 人認為 此

的後面

。實實

閃爍著背部所背的噴射槽,進行橫轉機身動作的紫色機體跟到「新安州」

聲音.

如此說道

的 在在 卷 舉止 , 首先 地承受到其噴射壓的 像是 確認了機體安全的忠心模樣, 對於瑪莉姐 「剎帝利」顫動起來,讓瑪莉妲嘖了一聲 節 存在完全不放在眼 『是嗎。 裡 瑟吉少尉的事令人惋惜 眼 見親衛隊長在 0 完全是安傑洛機會做 新安州 0 伏朗 周 托 以 韋 昂 繞 揚的 過 出

陰沉 後 聲 柯 真 音 朗 的 機銳 很 瑪莉 抱 利 歉 姐 地 一暗自 轉 明 過 豎起 明 的 我 單 人陪 T 眼 雞皮疙 看 向 在旁邊 了 疼 鋼彈 這 邊 <u></u> 發出 0 ٦ 這就是那架「 像是由 咬 緊 的 鋼彈」……』 牙 根 深 處 所 對其 擠出的 所 發出 聲音之

員沒被壓垮 就 像 從 就 瑪 好 莉 Ì 姐 中 尉 報告 裡所 能 預 料 到 的 樣 , 看 來 似 乎是: 相 當 偏 激 的 機 體 如 果

握 作 7 崩 時 直 間 至 有 打 所 開 限 駕 制 一般館 的 猜 前 測 都 是 無 正 法 確 的 知 道 也 , 對於 已成 傳 功像這 來陰險 樣捕 裞 線的 獲 起 柯 來 朗 機 但 也 駕 感 駛 到 員 厭 是否 煩 能 瑪 生 莉 存 姐 就 沒 把

伏朗

托

這

麼說

0

將

維

持

駕駛員

生命

視

為次要的

異常

機

動

性

沒道

理

能

長

時

間

持

續

雖

然

後的遼闊虛空找尋起擱眼的地方。

之前 是這個駕駛員在散發出 敵 被無數殘 骸 所 遮 蔽 氣息」嗎?想到 , 無 法 掌握到正確 半 的位置 , 認為這些不過是自己這種 也 感覺不 到 壓 迫感了……這 人造 物 麼 說 的

感覺而中止思考,瑪莉妲將視線移回「葛蘭雪」應在的宙域

不管怎樣,米妮瓦殿下是在那艘敵艦上頭沒錯

辛尼曼賭

上性命

直守護而來的

吉翁復

圃

(象徴

無論如何不搶回來不行

*

偵察長的報告沉痛地響起。「了解「反應消失。目標脫離雷達圈外了。

·

如此回應的奧特聲音也顯得很沉重

,米妮瓦則緊

握起擱在操舵席靠背的 麼也沒做嗎?如此的 的氛圍 了慘敗之外什麼都不是 艦載 而 機已遭破壞 是什麼都沒辦到 感覺襲向了所有人的肩膀 **始**盡 手掌 ,但如今支配住 0 戰艦也蒙受莫大被害,「 0 ,這樣的悔恨 擬 0 並非是戰鬥過而輸 ・ 阿卡 。這份自覺使嘴巴變得沉重, 馬」艦橋裡的 獨角獸」落到了敵人手中。雖然現況除 的 空氣 , 而是自己與其他人不是什 ,並非單純是惋惜敗北 製造出讓彼此

敢

īE

一視對方的空氣

,將艦橋全體包覆在內

,什麼也沒辦到

。包括自己在內

,待在這裡的所有人什麼也沒做

是有

戰鬥過

了重要的什麼

虚張聲勢、玩弄著無用的小伎倆。真正必要的行動卻一項也沒做 為了活下來、為了履行各自所擔負的責任。但是,什麼也沒得到 。自始至終都受立 結果, 所有人都 場所 樣失去 縛

吧? 結果則 所 奧特如此回答的低沉聲音在艦橋響起 失去了最重要的東 有人保持沉默之時 西

這不是說 了解的時候!艦長,馬上開始追蹤對方吧。『獨角獸』它, 只有亞伯特指著窗外的宇宙大聲嚷嚷 比起米妮瓦回頭還早,「 連 架 M S也沒有 他也 以 他 , 的 不可能 方式 盒子』 行 辦 動 被新 得到 過

是 樣的 你說 有你做了多餘的 什麼?不那樣做 艦長: 你不也默許了嗎?」 事 , 這 , 現在落得讓 艘 戰 艦說不定就被紅色彗星 鋼彈 被敵· 人奪走的 擊沉 7 下 0 場 這 和塔克薩 給我閉 嘴 隊 長 用

部 接 向 的指示 近到其身旁 前 方 在 像 雖只 是石 (是緊握著艦長席扶手而已,但那無處可發洩的憤慨與塔克薩並 頭般不動的塔克薩身邊 ,用著宛若司令的語氣繼續這麼說:「 , 魁梧的副官將不悅的眼 既然變成這樣,有必要盡早尋求參謀 神朝向亞伯 特 無不 奥特 百 定定 亞伯 地

快點到可以進行雷射發訊的區域

吅 你閉 嘴了。

把臉 說 貼近到彼此頭 時 遲那時快 盔 ,奥特的手 可以撞在 伸到了亞伯特的 一起的 程度 0 你 頭盔上。抓住了對方的護罩口拉向自己,奧特 再說 句話看看!」 如此強調的聲音蘊藏著

我會將你丟到宇宙裡 0 連你的手下一起。」 殺氣

,亞伯特被揪住的身體發起了抖

0

後的 蕾亞姆副長所 以認真的聲音施壓之後 接住 。蕾亞姆輕輕抱起亞伯特 ,奧特 把推 開對 方 0 , 讓 亞伯特的身體於無重力中 他能將鞋 底 碰 到地板地

四 地搖晃起來 處張望起來 0 無異 議 乘員們的視線如此 回應 0 被鞋底磁鐵定在原地的亞伯特看起來大幅

期盼落空了呢

0

塔克薩低語道

0

握

緊的

拳

頭只微微

顫抖

7

起來

亞伯特什麼也沒說

。穿過其身旁接近米

牢騷的

嘴 張

開

到

半,

被個子比自己高

的大塊

頭

女性瞪視而愣住

,亞伯特怯懦的

光在 0

艦 想發 橋

垂直 -漂浮

站起 眼

, 被站

在身

妮 瓦身邊的塔克薩 帶著壓抑住感情的撲克臉站到了她背後

對您失禮了。

梧的

副

官

後頭

,

雖然感覺到

他有代替塔克薩擔任

工作的 人碰

意思 儘管通

瓦卻沒

有

其

Ħ

光交會的

打 跟

算 在

0

現

在

她不

-想看

任

何

人的臉

,

也不想讓

任 押送

何

0

訊 米

聲 妮

無

休

IF.

地

傳 與

靜

靜

地

開

塔克薩將手

伸

向米妮瓦肩膀

0

比其指尖碰觸到披肩更早一

步,

米妮瓦轉

渦

伸 出 的 手 ·掌抓· 空 塔克薩 並 未 離開 原 地 米 妮 瓦 踹 7 地 板 讓 身 體 朝 艦 橋 出 漂 去 0 魁

在 仍感 嗎?有 T 內 盒子」 疊 心 失去! 低 個 艦 橋悄 語 洞 顏 的 0 直到 深深 面的 然無 鑰 匙 昨 開 眾 聲的米 0 就所 天都還不認識 在 Ĺ 刻 胸 席 妮瓦 有 , I 而 坐的 面 夫都白 , 對 離 前端 長相的 不 去前最 -繃緊 費了 某人 神經 的 後又一 有著蓄 意義 就 叫 好像 次地看向了 而 積著靜 自己是奧黛莉 言 要蜷曲 自己失去的 謐光芒的 擴 起身子般的 展 於 星 窗外 那 東 海 種 西 0 的字 像 也 像 喪失感 1/ 很 這 宙 多 狗 樣 , 樣的 米 但 伏 妮 朗 只

兒 不定。一 她知道那都會是在搭上這座電梯之後的地方 巴納吉 面 漫不經 毫無 心地 脈絡 地在 這 樣想著 胸 中 叫 , 米 喚之後 妮瓦不待副 她嘆氣 官誘導便搭 作為繼承薩比家名之人,不應該讓自 0 不是失去, 上了 電梯 而是變成了自己 0 不管俘 演 收 的 監室 負 擔 三被 在 也

向 神

了自 湧

己這

個

人的溫熱手掌……

現於腦海

,

緊緊貼在自己手腕上的手掌感觸

再度地甦醒

。不是出自義務或忠誠

心

而 直 試

伸

正 亙 有 托

> 這 拿

> 樣 到

*

」的駕駛艙內,發生了些 微 異變

電 源隨即 這 時 關閉 式螢幕及儀表板閃爍的警示燈 候 在 ,駕駛艙 獨角獸 一被真正的黑暗籠罩,取而代之被播放出的宇宙空間畫面 起熄滅

,

L

a

+

的顯示文字朦朧浮

現。

螢幕的

, 隱約

地 映

照出

了線性

座 椅

列前 進的 並未 經過C Ğ 處理 或「吉拉 , 與肉 ・祖魯」 眼 所 見是相 都不在畫面上 同 的 畫 面 0 0 牽引 於漆黑中塗上銀粉的 機體的 剎帝 利, 深 以及應該是並 不見底的 空間

朝四處擴散開來,使得定位於虛空中一 帶浮現的那個文字 新安州」 , 與座標數據 點的 起緩緩地 L a + 重複閃爍,像是在宣 紅色文字顯示格外醒目 告 獨 角 獸 在 線性座椅 接著該

動 雙眼保持著緊閉 巴 納吉沒有 注意 到 只有頭盔護罩映照著星光 那 個 光點的 存 在 扣 具鬆 。就在背後閃爍的 脫 微 微從線性座椅浮 L a 起的 + 光點 身體 ,甚至也 動 也不

前 背

往 面

的

場

所

「拉普拉斯之盒」所在的光點擱置一旁,巴納吉昏昏沉沉地持續暈睡著

沒有反射進護罩中。將使自己的命運失控,並且讓許多人逐步捲進狂亂之中的光點

《第四集待續》

宣告

角色設定·插畫 安彥良和

ドATOKI HAJIME 機械設定

矢立肇·富野由悠季^{原案}

小倉崎昭 一也 設定考證

白土晴一

志田香織(SUNRISE 佐佐木新 (SUNRISE)

日文版裝訂

日文版本文設計 住吉昭人(fake graphics)

泉榮一郎(fake graphics)

日文版編輯

古林英明(角川書店)

平尾知也 (角川書店 (角川書店

津曲実咲(角川書店) 大森俊介(角川書店)

是的原黑

將經典機械人動畫《機動戰士鋼彈》以漫畫版方式完全詮釋,並 由動畫版的作畫監督安彥良和親自執筆,加入了動畫所沒有的原 創劇情,呈現出一年戰爭中更爲完整與多元的情節。

機動戰士GUNDAM ORIG

^{原案} 矢立肇・富野由悠季

白色基地為了進行補給,來到中立都市SIDE 6停泊。在 那裡米萊見到了未婚夫卡姆蘭,阿姆羅也與失散許久的 父親提姆巧遇……而阿姆羅更與影響他往後人生命運的 少女拉拉·遜相遇,甚至與戰場上的強敵「紅色彗星」 夏亞面對面了!

©Yoshikazu YASUHIKO 2008 定價:NT\$130/HK\$38

推薦的宇宙世紀鋼彈漫畫

C.D.A.年輕彗星的肖像①~⑪ 北爪宏幸 機械設定協力:石垣純哉 定價: NT\$110/HK\$35 ©Hiroyuki KITAZUME 2008

©SOTSU · SUNRISE

|戦士Ζ編弾 星之総承者 : 富野由悠季 原案: 矢立肇 賈: NT\$110/HK\$35 ©Hisao TAMAKI 2006 ©SOTSU · SUNRISE

作:富野由悠季原案:矢立肇 定價: NT\$110/HK\$35 ©Kotoni SHIROISHI 2006 ©SOTSU · SUNRISE

Kadokawa Comics Воу Series

手由世紀

紅色彗

機動戰士綱彈SEED 1~5 (完)

作者:後藤リウ 原作:矢立肇、富野由悠季

廣受歡迎的「鋼彈SEED」動畫改編小說 不僅忠於原作,還有更深入的刻畫!

2003~2004年最受歡迎的動畫之一「鋼彈SEED」改編的小說!不但詳細地描寫煌和阿斯蘭等角色在各種情形下的心情轉變,一些動畫中未能提及的情節和戰鬥的過程更完整披露。想完整了解鋼彈SEED的世界,就不可或缺的一冊!

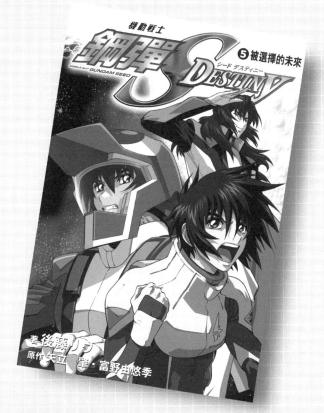

機動戰士綱彈SEED DESTINY 1~5 (完)

作者:後藤リウ 原作:矢立肇、富野由悠季

超人氣鋼彈系列人氣作品 超越動畫的精彩度,完全小說化!

杜蘭朵成功討伐吉布列,並發表「命運計畫」,但那是毫無自由之社會的揭幕儀式。眼前,未來正消逝而去,煌與阿斯蘭即將迎接最後的戰鬥。另一方面,持續被命運玩弄的真的未來究竟是——大受歡迎的電視動畫改編小說完結篇!!

國家圖書館出版品預行編目資料

機動戰士鋼彈UC. 3, 紅色彗星/福井晴敏作;

鄭人彥譯.——初版. ——臺北市:臺灣國際角

JIJ,2009.04

面;公分. — (Kadokawa fantastic novels)

譯自:機動戰士ガンダムUC.3,赤い彗星

ISBN 978-986-174-969-3(平裝)

861.57

97024109

機動戰士鋼彈UC 3 紅色彗星

(原著名:機動戦士ガンダムUC 3 赤い彗星)

法劃劃網傳電地發 律 撥 撥 書 權 В 顧 帳 帳 如有破所有, 版問 號 戶 N 址真話址所 寄 E 19487412 台 www.kadokawa.com.tw 台 回 損 未 (02) (02) 8-986-174-969-3 茂 澤 0 、裝訂錯 任法律事 出 經 角 科技印刷有 4 角 版 許 2515-0033 2515-3000 台北市中山區松江 社 可 股份有 更 務 換 誤 不許 限 限 請 轉 公司 E 持購 載 買 路 憑 2 2 3 證 原 號 購 買 槵 處

或

印美設主總總發 機 角原作 術 計 械 色 設 設 設 指 計 定 定 導 編 輯 務 監 者 案 黃 陳 林 秀 儒 蔡佩芬 台灣 呂慧 KATOKI HAJIME 李 插畫:安彥良和 矢立肇・ 萌 修 君 角 主 股 富 任 份有限公司 野 由悠季 張加恩 主

2024 年 6 月 26 版 第 刷 發

井

晴

©Harutoshi FUKUI 2007 ©SOTSU · SUNRISE

任

張凱棋

潘 尚 琪

First published in Japan in 2007 by KADOKAWA CORPORATION, Tokyo. Complex Chinese translation rights arranged with KADOKAWA CORPORATION, Tokyo.